삶이 예술이 되는 공간

삶이 예술이 되는 공간

문화예술교육 공간 탐색 15

미메시스

들어가는 말

어떤 공간에 가면 차를 마시고, 책을 읽고, 운동하고, 일합니다.
공간이 스스로 이런 쓰임새가 있다고 말을 하지는 않지만 사람들은
공간에 들어서는 순간 이미 쓰임새를 알아차립니다. 우리가
이용하는 공간들은 대부분 이렇게 이미 지을 때부터 용도가 정해져
있습니다. 쓰임새에 따라 공간은 나뉘고, 그 질서에 따라 사람들의
동선도 정해집니다. 마치 알고 있는 정답을 대답만 하면 되는
것처럼요.
그런데, 만약 빈 공간이 하나가 덩그러니 주어지고, 이곳에서 무엇을
할지 마음껏 상상해 보라고 한다면 어떨까요?
이 책에서 소개하는 공간 열다섯 곳은 과거에 쓰레기를 처리하던
소각장, 석유 탱크가 있던 곳, 벙커, 담배 창고, 수도를 공급하던
가압장, 카세트테이프 공장 또는 평범한 공간이었지만 이곳에서
무엇을 할지 상상하며 다시금 만들어 간 공간입니다. 다소 낡아
보일지라도 허물고 새로 짓거나 인위적으로 개조하기보다는 오랜
흔적을 지우지 않고 그 자체로 다듬어 품은 공간입니다.
레지오 에밀리아 교육에서는 〈공간은 제3의 교사〉라고 했습니다.
교육에 있어서 공간이 그만큼 중요하다는 것입니다. 하지만
주변에 문화예술교육이 이루어지는 시설들을 둘러보면 일반적인
강의실이 대부분입니다. 예술적 감성이나 영감을 주기에는 다소

부족하지요. 한국문화예술교육진흥원에서는 지역 곳곳의 공간을
탐색하면서 문화예술교육이 이루어지는 공간의 필요성뿐만 아니라
어떤 공간에서 문화예술교육이 이루어져야 할지를 예술 교육가와
참여하는 분들에게도 알리고 싶어 이 책을 발간하게 되었습니다.
유휴 시설을 재활용해 문화예술교육 공간으로 변화한 사례를 담은
〈유휴 공간에 문화예술의 생기를 불어넣은 공간〉, 아동·청소년을
위한 프로그램이 특별한 〈청소년의 문화적 소양을 넓히는 공간〉,
지역 주민과의 커뮤니케이션과 함께 예술교육이 이루어지는
〈마을을 닮은 공간〉 등 총 3가지로 구성하였습니다. 각 장에서는
문화예술교육 공간의 중요성과 의미 그리고 공간을 기획하고
운영하는 열정적인 사람들을 만날 수 있습니다.
문화체육관광부에서는 문화예술교육 공간의 중요성을 인식하고
2018년부터 〈꿈꾸는 예술터〉를 만들어 나가고 있습니다.
문화예술교육과 공간이 손잡고, 주민이 스스로 자신의 삶과 문화를
만들어 가는 거점이 되고, 꿈꾸는 예술터가 되기를 바랍니다. 끝으로
이 책의 발간을 위해 자문해 주신 전문가 및 공간 관계자 등 인터뷰에
응해 주신 모든 분들께 감사드립니다.

한국문화예술교육진흥원

차례

1

유휴 공간에
문화예술의
생기를
불어넣은
공간

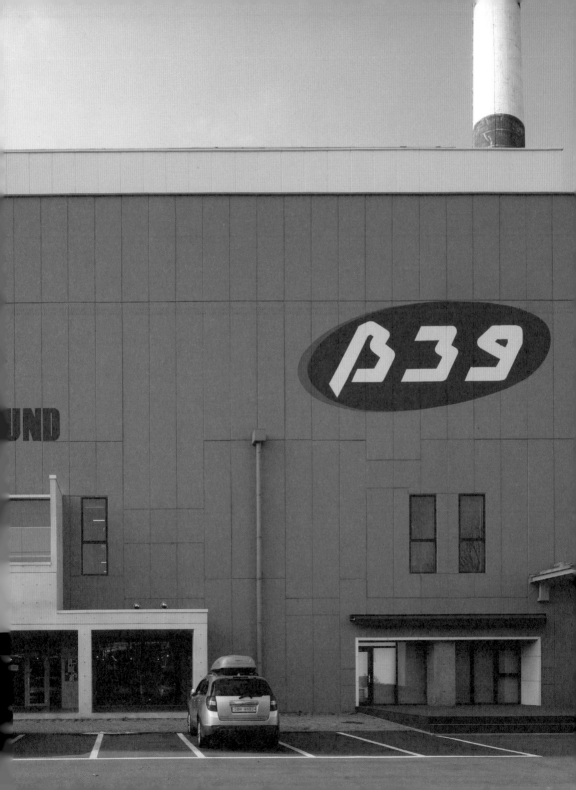

이 공간은 도시의 역사, 다이옥신 파동으로 투쟁하던 시민의 과거를 담고 있기에 장소적으로 큰
의미가 있었다. 특히 전 세계적으로 소각장을 문화 공간으로 탄생시킨 사례는 처음이다.

쓰레기를 쌓아 두었던 벙커를 눈앞에 마주하는 순간, 공간의 힘에 압도당하고 만다. 아무것도 없는 거친 회색 벽면은 그 존재만으로도 위엄이 느껴진다. 벙커의 바닥부터 천장까지의 높이가 39미터다.

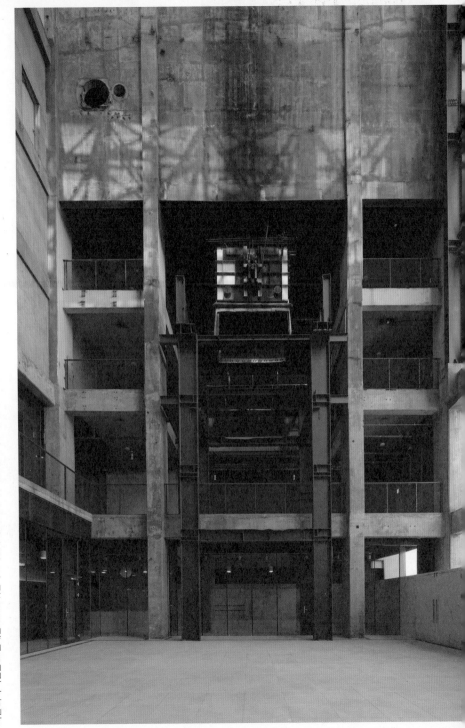

연면적 약 8천 제곱미터 규모로, 하루 200톤의 쓰레기를 처리하던 출생부터가 사람을 위한 건축물이 아닌 쓰레기를 태우고 처리하기 위한 특수 건축물이다. 이곳에 들어선 부천 아트벙커 B39는 영화만큼 비현실적이다. 마치 지구의 종말을 이야기하는 SF영화 세트장 같다.

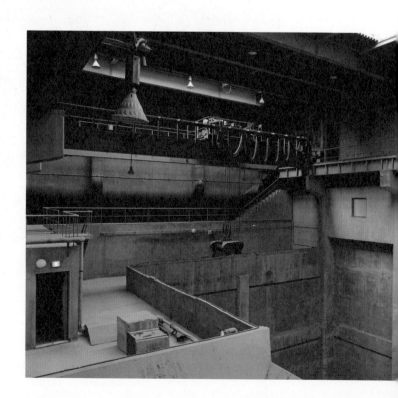

현재 B39는 1층과 2층만 문화 공간으로 사용 중이다. 3층부터 5층까지는 전문가의 안내에 따라서만 들어가 볼 수 있다. 1, 2층과는 전혀 다른 모습으로 기존 소각장의 흔적이 그대로 남아 있다.

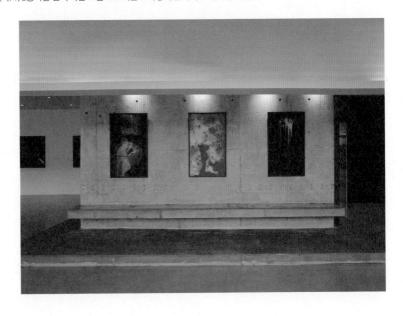

기계가 사는 집

영화 「찰리와 초콜릿 공장」은 초콜릿을 만들기 위한 형형색색의 기계와 신비로운 공간 연출이 보는 재미를 더한다. 영화 장르가 판타지이기도 하지만 일상에서 흔히 접할 수 없는 기계들의 집이라는 배경이 사람들의 환상을 자극시킨다. 경기도 부천시 삼정동에 있는 부천 아트벙커 B39(이하 B39)의 공간도 영화만큼 비현실적이다. 다만 분위기는 그 반대다. 「찰리와 초콜릿 공장」은 꿈과 희망의 동화 같은 판타지를 보여 준다면 B39는 지구의 종말을 이야기하는 SF영화 세트장 같다.

2018년 6월 1일에 문을 연 B39는 1995년 중동 신도시가 들어설 때 함께 태어난 소각장이다. 연면적 약 8천 제곱미터 규모에 하루 200톤의 쓰레기를 처리하는 곳이었다. 지구에서 생산된 온갖 물질들이 이곳에서 마지막 생을 보냈다. 출생부터가 사람을 위한 건축물이 아닌 쓰레기를 태우고 처리하기 위한 특수 건축물인 것이다. 소각장은 세워진 지 2년 만에 다이옥신 파동으로 지역의 골칫덩이가 되었다. 시설 재정비 후 다시 가동됐지만 도시가 확장되면서 변두리에 지어진 소각장이 어느새 주거 지역 및 근로자들의 업무 공간(부천테크노파크)과 가까워져 있었고 부천시 주민들의 항의로 결국 소각장은 대장동(현 부천시자원순환센터)으로 통합되었다. 2010년 가동이 중단된 후 주민들의 환경 운동과 행정 및 시의회와의 논의 끝에 2014년 문화체육관광부의 〈산업단지 및 폐산업시설 문화재생사업〉 공모에 선정되기 전까지 이곳은 그저 주민들의 눈밖에 난 공간이었다.

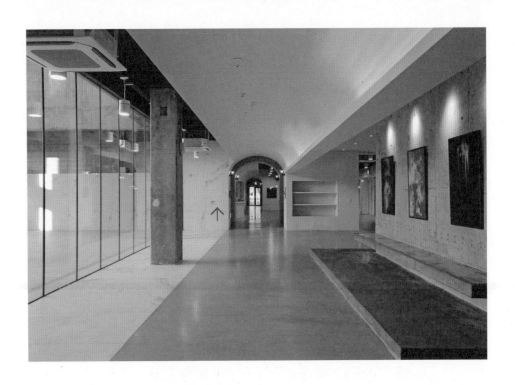

철거 비용만 해도 만만치 않아 그야말로 애물단지였다. 재생시켜야
할 만큼 이 공간이 건축적 가치가 있을까 싶었지만 도시의 역사,
다이옥신 파동으로 투쟁하던 시민들의 과거를 담고 있는 것 또한
장소적으로 의미가 있다고 판단해 재단장해 보기로 했다. 특히
전 세계적으로 소각장을 문화 공간으로 탄생시킨 사례는 이번이
처음이라고 한다.

2014년 문화 재생 사업의 대상지로 선정된 후 부천시는 우의정
총괄 건축가를 위촉하고 문화부가 위촉한 건축 및 문화 기획
부문 컨설팅단, 그리고 부천문화재단과 함께 초기 방향성을
점진적으로 구체화해 나갔다. 약 4년간의 기간 동안 2년은 실행

구체화 계획을 수립하고 시공 전까지 파일럿 프로그램을 진행하며
신중하게 준비해갔다. 그리고 건축 설계와 프로그램 운영자를
비슷한 시기에 공모했다. 설계 공모에 당선된 건축가 김광수와
운영 공모에 선정된 사회적 기업 노리단은 이 프로젝트에서 가장
좋았던 점을 〈건축가와 운영자를 비슷한 시기에 뽑아 함께 공간
구성과 프로그램에 대해 논의할 시간을 충분히 가질 수 있게 한
것〉이라고 입을 모은다. 이러한 사업의 대부분이 내용물은 정하지도
않은 채 건물을 완성시키고 운영자를 뽑는 식인데, 그렇게 하면
공간 구성과 프로그램 성격이 맞지 않아 비용을 더 들이거나
행사가 부실하게 이루어지는 경우가 허다하다는 것이다. 노리단은
이곳에서 진행하고 싶은 프로그램을 건축가에게 설명하고, 김광수
건축가는 이를 반영하거나 예산을 초과할 경우 프로그램의 내용
수정을 요청했다. 건축가와 운영 주체, 그리고 부천시(문화예술과,
시설공사과)와 부천문화재단이 하나의 테이블에서 소통하며 예산과
시간에 따른 문제 해결을 함께 풀어내는 과정 또한 인상적이다.

소각로의 동선 따라 이어지는 문화 공간

B39는 외관상 크게 달라진 건 없다. 소각장의 흔적은 남기면서
예술 문화 공간이자 교육 공간으로서 재탄생했다는 것에 의미를
두었다. 건축적으로는 최소한만 개입한다는 것이 메인 콘셉트였다.
기존 형태에 새롭게 페인트칠을 했고 건물 동쪽에 긴 통로를
만들어 새로운 보행 동선을 만들었다. 입구부터 건물 내부 끝까지
관통하는 통로를 걷다 보면 옛 소각장과 새로운 문화 공간을

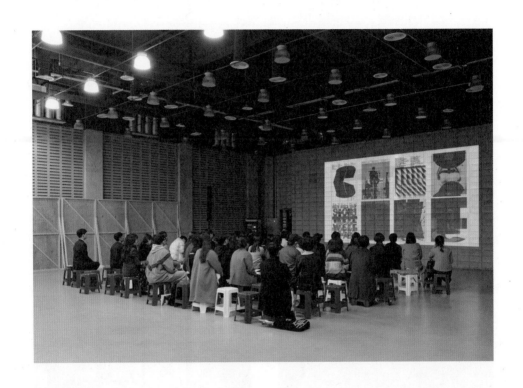

"어떻게 쓸지 방향을 잡지 않은 채 건물을 짓는다는 게 넌센스인 것 같아요.
다행히도 B39는 저희가 현상 설계 공모전으로 당선될 때쯤 운영진도 공모로
선정되어, 설계하는 과정부터 함께 논의할 수 있었어요."
– 김광수 건축가

자연스럽게 만나게 된다. 이는 쓰레기 반입실부터 벙커, 소각조, 재벙커, 유인송품실, 굴뚝까지 이어지던 동선이기도 하다. 총 5층 건물이지만 이번 사업에서는 1~2층만 재단장했고 2층도 이와 같은 동선으로 정리했다.

동쪽의 통로를 따라 내부로 들어서면 가장 먼저 만나는 공간이 MMH라 불리는 멀티미디어 홀이다. 쓰레기 수거차가 드나들던 반입실이었다. 블랙 박스 홀이면서 사용자에 따라 공간 구성을 더하거나 뺄 수 있도록 변형의 여유를 주었다. 미디어 아티스트의 설치 작품이나 공연 등을 모두 수용할 수 있는 공간이다.

개관전으로 프랑스의 설치 예술가 기욤 마망Guillaume Marmin의

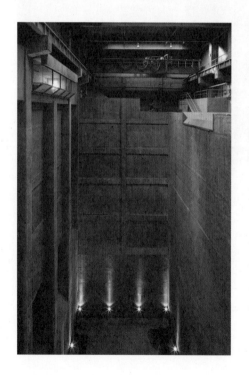

「라이트 매터Light Matters」전이 이곳에서 열렸다. MMH를 나와 복도에 서면 그제서야 이곳이 진짜 소각장이었다는 것을 실감하게 된다. 쓰레기를 쌓아 두었던 벙커를 눈앞에 마주하는 순간, 공간의 힘에 압도당하고 만다. 아무것도 없는 거친 회색 벽면은 그 존재만으로도 위엄이 느껴진다. 벙커의 바닥부터 천장까지의 높이가 39미터다. 뻥 뚫려 있는 벙커를 감상할 수도 있고 건너편 공간으로 건너갈 수도 있는 통로가 바로 옛 소각조와 새 문화 공간을 잇는 핵심 장치다. 통로를 지나고 나면 휴먼 스케일이 시작되면서 안정감을 찾게 된다. 아치형 천장의 카페로 들어서기 전 통유리창 너머의 텅 빈 공간이 시야에 들어온다. 자연광이 그곳의 공기를 감싸 안은 것처럼 따뜻하게 느껴진다. 〈에어 갤러리〉라고 이름 붙은 이곳은 소각조였던 자리다. 쓰레기를 태우기 위한 거대한 보일러 같은 것이 있었다. 현상 설계 지침서에 철거를 해야 하는 몇 곳이 있었는데 그중 하나가 소각조였다. 노리단과 김광수 건축가는 철거를 하는 대신 에어 갤러리라는 이름을 붙여 중정 역할을 부여했다. 대형 설치나 퍼포먼스, 파티 등을 염두에 둔 것이다. 유리문을 열고 나가 보니 소각조였다는 것을 증명이라도 하듯 검은 그을음이 벽면에 선명하다. 쓰레기를 집어 이동시키던 기계와 잔해들이 마치 불구덩이에서 살아남은 로봇처럼 보인다. 과거 직원들의 숙직실이자 전자 기기 창고 등이 있던 2층은 4개의 워크숍 공간과 운영단의 사무실로 구성하고 대부분의 것은 그대로 두었다. 사용해 보면서 조금씩 예산을 확보해 필요한 공간으로 차차 바꿔 나가는 것이 지금 운영단의 계획이다.

지속성 있는 건강한 문화예술 형성을 위한 방법

유휴 공간을 문화예술 공간으로 탈바꿈시킨 공간에 관한 기사에
자주 언급되는 곳 중 하나가 런던의 테이트 모던 미술관이다.
1981년 문을 닫은 뱅크사이드 발전소를 개조해 만든 것으로, 건물
한가운데에 원래 발전소용으로 사용하던 굴뚝이 솟아 있다. 이
굴뚝이 오늘날 그곳의 상징이 되었다. 흔히 테이트 모던 미술관의
이러한 배경과 건물의 특징만을 보고 한국에도 이 같은 공간을
만들어야 한다고 말한다. 하지만 이는 섣부른 판단이다. 겉모습을
흉내 내는 게 중요한 것이 아니다. 테이트 모던 미술관이 세대 간의
구분 없이 누구나 즐겨 찾는 명소가 된 데에는〈운영 방법〉에 그

비밀이 있다. 바로 공공성과 운영팀의 자생력이 공존한다는 것이다.

「공공 기관의 보조금 안에서만 유휴 공간을 운영하면 그곳은 지출만 하는 조직이 됩니다. 노리단이 원하는 것은 단순한 대행 업무 수준의 운영이 아닌, 총괄 운영에 대한 권한과 책임을 갖고 B39만의 자체 비즈니스를 만들어 성장하는 거예요. 경제가 어려워지면 가장 먼저 타격을 받는 것이 문화 관련 예산이잖아요. B39 같은 공간의 지속 가능성에 대해 고민한다면 앞으로 혼합형 위탁 운영을 고려하면 좋겠습니다. 단순히 공공 시설물이니까 관행적인 틀 안에서의 의무만 지게 한다면 운영자에게는 물론 찾아오는 이들도 별 매력을 못 느끼게 되죠.」

해외 기관과 파트너십을 맺고 전 세계를 무대로 활동하는 류효봉 노리단 대표의 말이다. 지금껏 해오던 관행이 있기에 류효봉 대표의 한마디로 드라마틱한 변화가 있을 거라는 건 기대하지 않는다. 하지만 오랜 시간 민관이 서로 신뢰하고 협력하며 선보인 B39처럼 느리더라도 여러 기관이 조금씩 변화를 시도한다면 국내에도 테이트 모던 갤러리를 능가하는 의미 있는 공간이 탄생되지 않을까 기대해 본다.

interview

류효봉 노리단 대표·부천 아트벙커 B39 총괄 디렉터 /

김광수 건축가

2018년 6월에 문을 열었어요. 접근성이 낮은데도 불구하고 사람들이
꽤 찾아오는 것 같아요.

김광수 B39를 중심으로 주거 지역과 산업 단지가 나뉘어요. 이곳이
경계선 역할을 하는 거죠. 주민들이 여유롭게 쉴 공간이 부족했던 것
같아요. 행사에 참석하러 오는 사람들 외에도 프로그램에 참여하러
여러 지역의 사람들이 이곳을 찾는 것 같아요.

류효봉 많은 사람들이 유입될 수 있도록 여러 이벤트를 열어요.
젊은 세대들이 문화 공간을 소비하는 방식이 〈겸사겸사〉거든요.
행사에 참여할 겸 멋진 공간도 볼 겸 밥도 먹을 겸, 복합적인
활동이 한곳에서 이루어질 수 있도록 의도하고 있어요. 여기에
들어오면 그 모든 것을 한 번에 해결할 수 있어요. 1층 행사에
참석하고 레스토랑에 들렀다가 2층 스튜디오에서 워크숍하고 에어
갤러리에서 네트워킹 파티도 할 수 있죠. 안내에 따라 옛 소각로도
둘러볼 수 있어요.

건축가 김광수와 운영단인 노리단이 비슷한 시기에 선정된 덕분에
함께 협의하며 콘텐츠에 맞게 공간을 기획할 수 있었어요. 어떠한
내용이 오갔는지 궁금해요.

류효봉 이곳에서 어떤 프로그램을 하고 싶은지 미리 말씀드렸어요.
소각장이 굉장히 넓은 것 같으면서도 실내 공간은 그리 많지

않거든요. 협업하는 사람들이 서로 얼마나 신뢰하느냐에 따라 결과물의 디테일이 달라져요. 노리단과 부천문화재단은 해결하기 어려운 문제들이 있을 때마다 김광수 건축가와 부천시 담당 공무원들을 믿고 의논했습니다.

김광수 공간 기반 사업을 운영할 때 건물이 없으면 운영단을 공모할 수 없게 되어 있어요. 대부분의 문화 시설이 우선 건물부터 지어 놓고 운영진을 뽑는 형식으로 진행되죠. 운영진이 들어와서 쓰려고 보면 자신들의 콘텐츠와 맞지 않아 바꿔요. 비용이 또 들어가게 되는 거죠. 선정된 운영단이 3년, 5년 단위로 바뀌면서 계약을 하는데, 다른 팀이 들어오면 인테리어를 또 바꿔요. 국내에는 건물이 내용과 상관 없이 쓰이는 경우가 비일비재합니다. 어떻게 쓸지 방향을 잡지 않은 채 건물을 짓는다는 게 넌센스인 것 같아요. 다행히도 B39는 저희가 현상 설계 공모전으로 당선될 때쯤 운영진도 공모를 통해 선정되어 설계하는 과정부터 노리단과 함께 논의할 수 있었어요. 저는 카페 공간에 키즈 스페이스를 두는 것이 어떠냐고 제안했는데 노리단은 어린이들이 별도의 공간에 있는 것이 아니라 함께 있는 일상적 문화공간으로서 F&B를 구상했습니다. MMH홀도 논의가 많았던 공간이에요. 공연 무대를 설치하려면 지금보다 층고가 높아야 하는데 그렇게 되면 예산을 훌쩍 넘어 버려요. 그래서 멀티미디어 프로그램을 운영하는 방향으로 기획을 수정했습니다. 프로그램의 성격을 반영해 공간을 구성하고 건축 예산에 맞춰 프로그램을 수정하기도 했어요.

설계 공모에 당선된 건축가 김광수와 운영 공모에 선정된 사회적 기업 노리단의 류호봉 대표는 이 프로젝트에서
가장 좋았던 점을 〈건축가와 운영자를 비슷한 시기에 뽑아 함께 공간 구성과 프로그램에 대해 논의할 시간을
충분히 가질 수 있게 한 것〉이라고 입을 모은다.

결과물을 보니 어떤가요? 서로의 의견이 잘 반영된 것 같나요?

김광수 여러 분야의 사람들이 협업할 때 가장 괴로운 부분은 기본
콘셉트가 흔들리는 경우예요. 그런데 이곳은 일관성 있게 의견
조율이 잘 되었어요. 예산이 적으면 적은 대로 그 안에서 할 수 있는
것을 최대한 실현시켰어요. 문화 공간에 대한 이해가 부족한 기관과
일을 하면 좋은 결과물을 얻기 힘든데 부천문화재단과는 서로
아이디어를 많이 공유하며 수월히 의사소통을 했습니다.

예산을 맞추는 것이 어려웠다고 했는데, 이를 어떻게 해결했나요?

김광수 설계 기간은 8개월, 공사는 1년이 걸렸어요. 공간을 이해하고
설계하는 것도 어려웠지만 무엇보다 공사비에 맞춰 진행하는
것이 더 큰일이었습니다. 우선 어디가 중요하고 덜 중요한지를
정했어요. 그러려면 논의하는 데 시간이 걸리죠. 보통 마감일에 맞춰
밀고 나가기 마련인데, 부천시나 부천문화재단도 이러한 결정과
의사소통에 적극적이었어요.

류효봉 소각장이 재생으로 방향을 굳힌 후 B39로 문을 열기까지
4년 동안 담당 공무원만 5번 바뀌었어요. 연속성을 가지고 단계별로
필요한 전문가가 투입되어야 하는데 담당자가 자주 바뀌면 진척이
더디어질 수밖에 없어요. 준공 이후 가구 같은 소프트웨어를 갖추는
것도 아트 프로젝트로 접근하여 관행처럼 조달청에 등록되어 있는

직원들의 숙직실이자 시설물의 조정 장치가 있었던 2층은 4개의 워크숍 공간과 운영단의 사무실로 구성하고 대부분의 것은 그대로 두었다. 사용해 보면서 조금씩 예산을 확보해 필요한 공간으로 차차 바꿔 나가는 것이 지금 운영단의 계획이다.

업체를 쓰는 게 아니라 예산 안에서 더 나은 방법을 보여 주기 위해
노리단이 일일이 찾았어요. 운영 주체는 이러한 코디네이션 역할을
정말 잘해야 하는 것 같아요.

빠듯한 예산과 일정이었는데도 불구하고 공모에 지원한 이유가
궁금합니다.

김광수　설계 공모 때 현장 설명을 들으러 30여 곳의 업체가 왔어요.
그런데 하겠다고 제출한 곳은 저를 포함해 3곳이었어요. 쓰레기를
태웠던 곳인 만큼 사람을 위한 환경이 아니었고 그저 눈앞이 깜깜할
수밖에 없는 상황이었어요. 공사비만 따지면 망하기 십상일 것
같더라고요. (웃음) 그런데 저는 이유 없이 이 공간 자체가 너무
끌렸어요. 그 이끌림으로 여기까지 온 것 같아요.

류효봉　파일럿 프로젝트 중 하나로 2015년 여름, 그러니까 아직
소각장이었을 당시 부천문화재단 주관으로 「공간의 탐닉」이라는
전시회를 개최한 적 있어요. 여러 국내 아티스트들이 참여했고
그중 39미터 벙커에서는 김치 앤 칩스 Kimchi & Chips 가 「Lunar
Surface」라는 작품을 선보였습니다. 그 이후로도 파일럿 프로젝트를
진행하며 느낀 것은 이 공간이 아티스트들에게 영감을 불러일으키는
것은 분명하지만, 난해한 면도 있어서 구상을 실현해 가는 과정
자체가 모험이자 도전이라는 것입니다.

프로그램을 기획하는 데 어려움은 없었나요?

류효봉 B39는 과거 소각장이었을 당시 공공 행정과 주민들 간
갈등이 심했고, 따라서 B39 인근 주민(조직)들 또한 소각장의 향후
방향에 대한 관심이 높았습니다. 몇 년 간 폐쇄되어 있는 동안에도
철거와 신축, 수영장, 노인 복지관 등 여러 요청과 제안, 검토가
있었다고 기록되어 있습니다. 이곳을 재생하는 동안 제 감으로 알게
된 것은 부천시민들 중 약 70퍼센트의 시민들은 이곳에 소각장이
있었다는 사실도 잘 모르는 것 같았습니다. 서울에 인접한 수도권
도시 중 하나로 젊은 사람들, 젊은 가족들이 이주하는 곳이기도 해서
소각장이었을 때를 잘 알고 있는 장년 이상 세대와 이후에 유입된
사람들 간에도 인식과 경험의 차이가 있는 것이지요. 20~30년
이상 이 도시에서 살아온 사람들과 세대가 바뀐 사람들이 공존하고
신도시와 원도심 사이에도 경험과 기억의 다름이 존재하는 거예요.
새로운 문화공간으로 문을 열었지만 이 장소를 인지하고 새롭게
받아들이고 익숙해지는 데는 시간이 좀 걸릴 것이라고 생각합니다.
다만, 특별히 어려운 점이라기보다는 그저 다양한 세대와 사람들이
이 공간을 어떻게 받아들이고 즐기는지 그 감정과 행동들이
자연스럽게 공존하길 바랍니다. 현재 B39는 부천시민뿐만 아니라
서울, 인천, 경기 등 다양한 지역에서 찾는다는 것도 특징입니다.
멀리서 오신 분들도 재방문율이 높습니다.

B39 타깃은 누구인가요?

류효봉 개관전으로 설치 예술가 기욤 마망의 전시를 열었는데
젊은 세대는 호기심을 가지고 집중하는 반면 동네 어르신들은
상대적으로 너무 어렵다 또는 낯설다고 하시더라고요. 저는 이
두 세대가 공존하는 게 자연스러운 상황이라고 생각해요. 나이와
관계 없이 새로운 자극과 경험을 반기는 사람들이 있기도 하고
또 어떤 사람들에게는 어렵고 낯설지요. 그래도 경험을 지원하고
배려하는 것이 필요하다고 생각해요. 사실 노리단이 우선으로 하는
타깃은 여러 지역의 젊은 세대입니다. 저희 프로그램은 단순 체험이
아닌 〈창작〉에 초점을 맞추고 있어요. 한 예로 워크숍 프로그램 중
파일럿으로 꾸준히 하고 있는 것은 서울대 동적로봇시스템 연구실
연구원과 함께 RC카 라인트레이서와 로봇 팔을 조립해 보는 활동을
하고 있어요.

노리단은 부천을 기반으로 활동하며 프랑스 낭트에 〈한국의 봄
어소시에이션〉도 설립했어요.

류효봉 20~30대 젊은 그래픽 디자이너들이 기획한
〈대강포스터제〉가 여기서 열렸어요. 세미나도 진행했고요.
노리단은 협업 중심으로 전시뿐만 아니라 워크숍, 세미나, 콘서트
등 다양한 프로그램을 기획해요. 그래야 네트워크가 확장되면서
국내외 다양한 방식으로의 협업이 적극적으로 추진됩니다. B39의
활동을 해외에 내보낼 수도 있고 해외 작가를 국내에 초청할 수
있도록 넓은 무대에서 자유롭게 활동하려고 노력해요.

폐산업 시설물을 문화예술교육 공간으로 리모델링할 때 염두에 두는 것은 무엇인가요?

김광수 교실처럼 교육 공간을 구획하는 것보다 복도나 공용 공간을 어디에 어떻게 둘지를 더 중요하게 생각합니다. 〈아이들의 창의적인 생각은 교실이 아닌 복도에서 대화하다 나온다〉는 말이 있잖아요. 공간을 이용하는 사람들이 서로 접촉할 수 있는 기회를 많이 만들어 주는 것이 중요합니다.

3층과 5층을 리모델링한다면 무엇을 해보고 싶으세요?

김광수 이 건물 설계의 콘셉트 자체가 〈건축적으로 최소한만 개입한다〉예요. 5층은 동선만 안전하게 고쳐서 있는 그대로 사용하면 좋겠어요. 기존의 시설물들 자체가 힘이 세니까 그것과 맞서기 위해 새로운 무언가를 짓는 건 아니라고 봐요. 개인적으로는 무용 같은 작은 공연을 하면 좋을 것 같아요.

앞으로 해보고 싶은 프로그램은 무엇인가요?

류효봉 특정 장르로서 프로그램이라기보다, 연결성을 갖고 통합적으로 바라봅니다. B39는 지금도 가능성이 무궁무진합니다. 아직 남은 공간들이 많이 있는데, 이것은 현재의 운영이 성장하면서 변화하고 진화될 공간들입니다. 어떤 제한이나 정답을 미리 정하지

테이트 모던 미술관이 세대 간의 구분 없이 누구나 즐겨 찾는 명소가 된 데에는 〈운영 방법〉에 그 비밀이 있다.
바로 공공성과 운영팀의 자생력이 공존한다는 것이다.

않고 있지만, 여러 아이디어들이 실현될 수 있도록 꾸준히 탐구하고 있습니다. 예를 들어 그래픽 월 안에 들어가 있는 옛 관리동 건물을 외부 환경과 어떻게 조화시켜 일종의 스포츠 필드로 만들 수 있을까 등 여러 구상들이 현재의 운영과 동시에 진행되고 있습니다.

유휴 공간을 활용한 문화예술교육 공간을 잘 만들기 위해 갖춰야 할 것은 무엇인가요?

김광수 각각의 전문 영역과 기관들이 잘 융합되어야 좋은 결과물을 만들 수 있어요. 행정 기관에서 이러한 분야를 잘 이해하고 협력할 수 있는 능력을 가진 사람이 있어야 하는데, 드물다는 것이 가장 큰 문제인 것 같아요. 능력 있는 사람이 있더라도 프로젝트를 이끌고 나갈 수 있도록 뒷받침을 잘 안 해주는 것 같고요. 공공 기관은 대부분 설계 지침을 다 만들어 놓고 건축가에게 요구하는 식이에요. 어느 정도 크기의 교실 몇 개, 공용 공간 몇 개, 복도는 몇 미터 이런 식으로 정해져 있어요. 문화예술교육 공간을 만든다 해놓고 그렇게 지침서를 만들어 버리면 일반 학교 건물과 다를 게 없어져요. 담당자, 건축가, 운영자 등이 모여 논의하는 기획 단계가 너무 중요한데 이를 간과하는 것 같아요.

주요
프로그램

부천 아트벙커
B39

운영 시간	10:00~22:00(월 휴관)
주소	부천시 삼작로53
연락처	032-321-3901, contact@b39.space
웹사이트	www.b39.space,
	인스타그램/페이스북 @b39.space

전시

국내외 해외 예술가의 기획 전시, 국내 및 국제적 동방 관계로 기관과 기업, 단체, 개인과의 공동 협업 전시, 다양한 분야의 예술 프로젝트 등 장르와 경계를 허무는 실험적이고 영감을 주는 전시를 진행한다. 아티스트 토크, 워크숍, 네트워킹 파티 등 전시와 연계된 프로그램을 통해 예술, 기술, 경험, 지식을 상호 교류하고 성장하는 것을 목표로 한다.

스펙타클

스펙타클Spectacle은 〈굉장한 구경거리〉, 〈장관〉 그리고 〈다양한 형태의 쇼와 공연〉을 뜻한다. 미디어 아트 퍼포먼스, 시각 예술 퍼포먼스, 무용, 콘서트 등 다양한 스펙트럼의 공연들을 선보인다. 관객이 공연에 공감각적으로 몰입할 수 있는 색다른 경험을 제공한다.

교육

매주 토요일과 일요일에 진행하는 위클리 스튜디오부터 전문성이 강화된 일상적이고 자발적인 스터디 그룹, 워크숍 컬렉션 같은 축제형 프로그램까지 폭넓게 아우른다. 〈모두의 창의 예술 놀이터〉라는 비전을 바탕으로 학습자들 스스로 예술적 잠재력을 발견, 심미적 경험을 하도록 돕는다.

B39 레스토

레스토Resto는 전시 공간과 공존하는 라운지 공간이다. 공연, 전시 관람과 동시에 B39레스토랑에서는 다양한 식사 메뉴와 와인, 펍을 즐길 수 있다. 개인, 가족, 커뮤니티, 기관과 기업 이벤트, 각종 국제 회의 및 컨벤션, 비즈니스 미팅에 열려 있고 행사의 목적과 규모에 맞게 유연하게 변화할 수 있는 공간이다.

투어 프로그램

소각장은 폐기물의 처리 프로세스에 따라 기계 설비들이 배치되고 연결된 특수 건축물이다. 과거와 현재가 공존하며 진화하는 복합 문화 공간으로 재탄생한 부천 아트벙커 B39에서 쓰레기 소각과 처리의 과정에 따라 문화 공간을 체험할 수 있다. 투어 예약은 최소 10인 이상부터 가능하며 전화 또는 이메일로 문의할 수 있다. 강연, 토크, 회의 등 보다 전문적인 탐방 프로그램 구성도 가능하다. 소각 공장의 과거 모습 그대로 보존되어 있는 3층부터 6층까지는 가이드의 안내가 있을 때만 투어할 수 있다.

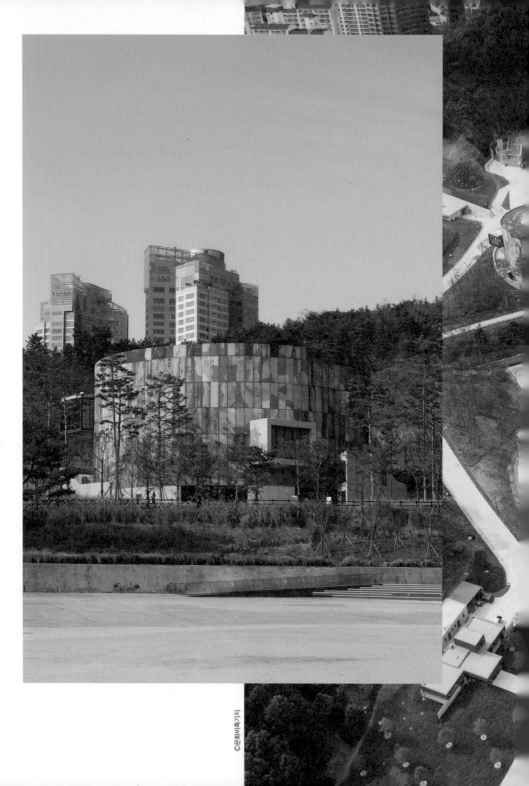

02 석유 탱크에서 다음 세대를 위한 문화 공원으로 문화비축기지

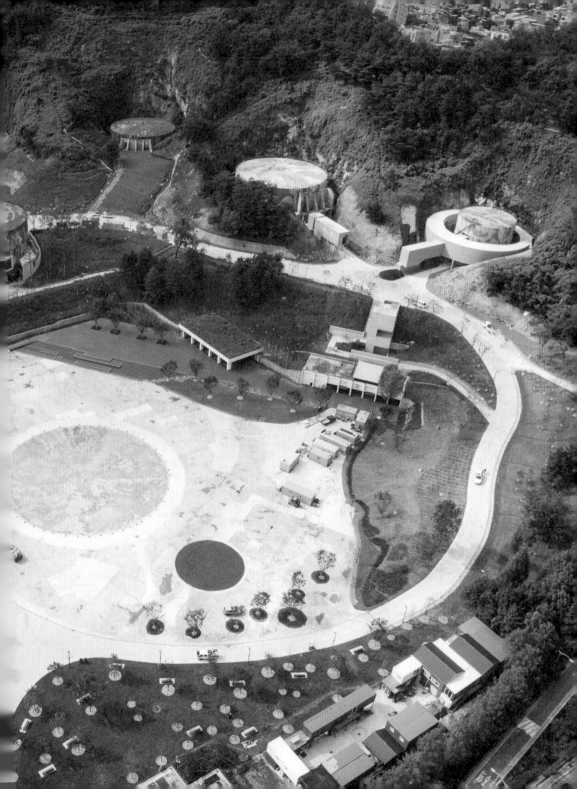

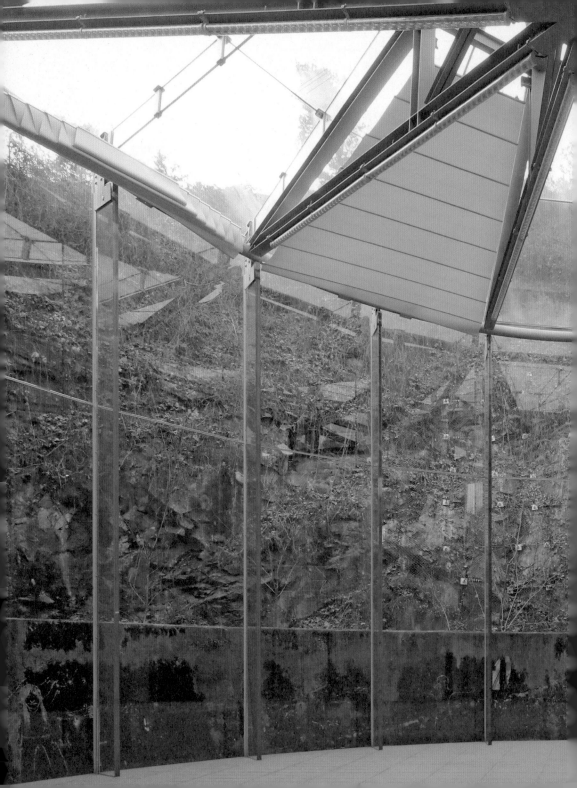

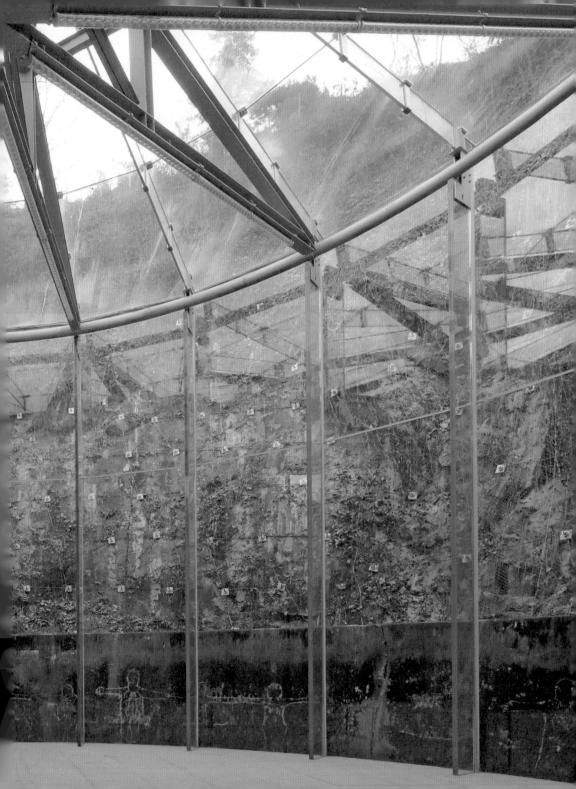

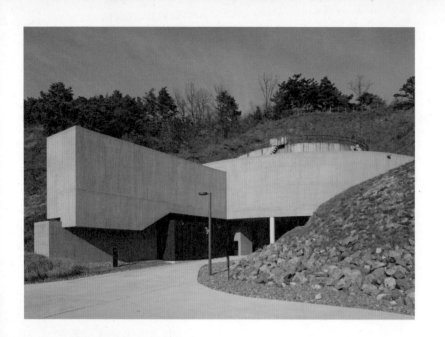

2017년 9월 1일에 문을 연 문화비축기지는 41년간
일반인의 접근이 통제됐던 1급 보안 시설물이었다.

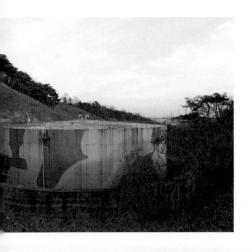

2012년 6월 리우20+에 참석한 박원순 시장은 전 고건 시장과
식사를 나누던 중 〈마포석유비축기지〉의 존재를 알게 되었다.
귀국 후 현장 답사를 하고 보존 중심의 도시 재생, 사람 중심의
도시 재생을 추구하는 그의 철학에 맞게 문화비축기지로 변화를
시작한다.

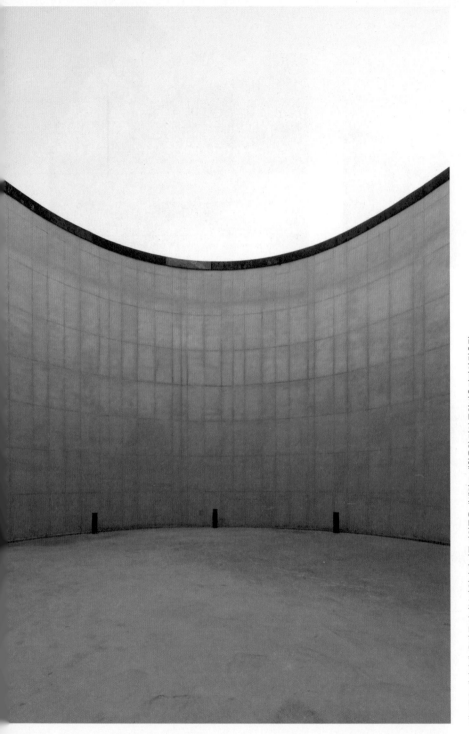

탱크들은 내외장재, 옥벽 등 하나부터 열가지 기존 자원들을 재생하고 재활용한 것이 문화비축기지의 건축적 특징이다. 생태친화적 공간을 모토로 문화비축기지 내 모든 건축물은 지열을 활용한 신재생 에너지를 통해 냉난방을 해결하고 화장실과 조경 용수는 생활 하수와 빗물을 재활용한다.

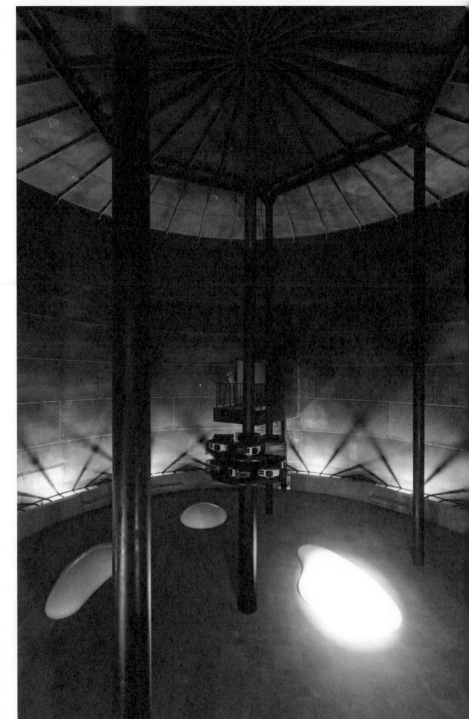

전문 예술가의 기획 전시도 준비해 다양한 층이 즐겨 찾는 문화 공간으로 활용될 수 있도록 노력한다. 탱크 공간 자체의 공간과 작품들은 시너지 효과를 제대로 발현한다.

매봉산 자락에 숨어 있던 석유 탱크

TV 여행 프로그램을 통해 요르단의 페트라를 본 적이 있다. 페트라는 홍해와 흑해 사이에 있는 나바테아 왕국의 수도로 선사시대부터 사람이 거주한 곳이다. 바위를 반쯤 깎아 조각한 건물은 좁은 통로와 수많은 협곡이 있는 산으로 둘러싸여 있는데, TV 스크린 너머의 풍경임에도 거대하고도 비현실적인 모습에 압도당하고 말았다. 그곳은 영화 「인디아나 존스와 최후의 성전」에 나온 사원으로도 유명하다.

월드컵경기장역 근처에 있는 문화비축기지를 처음 보았을 때 요르단의 페트라와 오버랩이 됐다. 매봉산 자락을 발파해 박아 넣은 높이 15미터, 지름 15~38미터의 석유 탱크 6개는 주변 환경과 비슷한 색을 띠며 숨어 있는 듯하지만 묵직한 존재감을 드러낸다. 문화 공원을 지나 탱크와 가까워질수록, 그 안을 거닐수록 생전 처음 경험해 보는 석유 탱크의 공간은 현실의 것이 아닌 것 같다.

2017년 9월 1일에 문을 연 문화비축기지는 41년간 일반인의 접근이 통제됐던 1급 보안 시설물이었다. 1970년대 오일 쇼크로 국제 유가는 천정부지로 치솟았고 서울시는 비상시에 대비하기 위해 1976~1978년 민수용 유류 저장 시설, 즉 석유 탱크 5개를 건설했다. 삼엄하게 경비까지 붙이며 은폐, 보호했던 석유 탱크는 2002 월드컵을 계기로 경기장 500미터 거리 인근 위험 시설물 및 환경 정비를 통해 2000년 12월에 폐쇄된다. 그로부터 12년 뒤, 2012년 6월 리우20+에 참석한 박원순 시장은 전 고건 시장과 식사를 나누던 중 〈마포석유비축기지〉의 존재를 알게 된다.

"개인의 수준에 따라 전문적인 프로그램을 기획하거나 가벼운 주제로
재미있게 참여할 수 있는 프로그램도 만들 수 있습니다. 창의적인 태도만
있다면 문화비축기지는 누구에게나 열린 공간입니다."
– 이광준 문화비축기지장

귀국 후 현장 답사를 하고 보존 중심의 도시 재생, 사람 중심의
도시 재생을 추구하는 그의 철학에 맞게 문화비축기지로 변화를
시작했다. 2013년 시민 아이디어 공모와 기본 구상 및 마스터플랜을
수립하고 2014년 국제 현상 설계 공모를 통해 허서구 한양대
건축학과 교수와 알오에이건축사사무소의 〈땅으로부터 읽어 낸
시간〉이 당선됐다.

서울시 도시개발센터에서 국제현상공모 시 건축가를 선정할 때
가장 중요하게 생각한 것은 가능한 한 시설의 본래 특징을 그대로
살리는 것이었다. 과도하게 변형한 것은 흥미로운 시안이라
하더라도 제외하고, 원형을 보존하면서 실용성과 예술성, 역사성과
상징성을 결합한 설계안을 택했다. 이를 반영한 허서구 건축가의
설계안은 〈건축의 고고학〉이라는 평가를 받으며 유물을 발굴하듯
석유비축기지의 모습을 드러내고 기존의 것을 적극 활용해
리모델링했다. 석유비축기지를 세울 때 돌산에 작은 진입로를 낸
후 공사를 시작했을 것이라고 유추한 건축가는 당시 공사 현장을
역순으로 진행하자고 제안했다. 진입로를 따라 들어가 발파한 뒤
큰 구덩이를 내고 탱크를 만들어 넣은 후 콘크리트 옹벽을 탱크
주변에 세우고 흙을 덮으면서 다시 진입로를 빠져 나왔을 당시 공사
과정을 거꾸로 생각해 보는 것이다. 그러니까 재생할 땐 진입로를
따라 들어가 탱크를 열어 보자는 제안이다. 굴삭기로 조심스럽게
콘크리트 옹벽을 파헤쳐 진입로를 찾아낸 건축가는 마침내 탱크를
발굴했고 잔해물과 철판을 재조립해 총 6개의 문화 공간을 완성했다.
유리 파빌리온을 신설해 옹벽 너머로 보이는 암반과 건축물의

축구장 22개 규모와 맞먹는 크기의 문화비축기지는 전문과 비전문의 경계
구분 없이 시민들에게 열린 문화 공간이 되기를 지향한다.

극적 대비가 특징인 T1, 자연스럽게 경사져 오르는 야외 무대와
공연장으로 이루어진 T2, 미래의 쓰임을 위해 탱크 원형을 그대로
보존한 T3, 탱크의 독특한 내부 형태를 활용한 복합 문화 공간 T4가
있다. 비축 기지의 과거와 현재의 이야기가 담긴 T5는 탱크 내외부와
콘크리트 옹벽, 암반, 절개지를 모두 경험할 수 있는 곳이다. 그리고
유독 철판 위의 국방 무늬가 잘 맞지 않은 T6은 알고 보니 탱크
1번과 2번에서 해체된 철판을 재조립해 신축한 건축물이었다. 현재
카페를 비롯해 운영 사무실과 회의실, 강의실 등으로 사용한다.
여러 개의 금속 파이프 기둥이 인상적인 T4에는 철골이 삭아서
생긴 구멍 사이로 빛이 새어 들어오는 부분이 있는데 그 모습이 참
드라마틱하다. 그리고 허서구 건축가는 비가 오거나 눈이 내리는
날 T1에 와볼 것을 권했다. 유리 파빌리온 안에서 가만히 그 풍경을
감상하며 앉아 있는 것만으로도 기분 전환이 될 것이라고 귀띔한다.

시민이 제안하고 예술가로 참여하다

탱크들은 내외장재, 옹벽 등 하나부터 열까지 기존 자원들을
재생하고 재활용한 것이 문화비축기지의 건축적 특징이다.
생태친화적 공간을 모토로 문화비축기지 내 모든 건축물은 지열을
활용한 신재생 에너지를 통해 냉난방을 해결하고 화장실과 조경
용수는 생활 하수와 빗물을 재활용한다. 또한 기획 단계부터 시민과
민간 전문가로 구성된 협치위원회를 만들어 아이디어 공모와
프로그램 개발 등을 진행한 특징이 있다. 시민 참여형 워크숍을
통해 각 탱크별 특성에 맞는 프로그램을 시민이 제안하고 예술가로

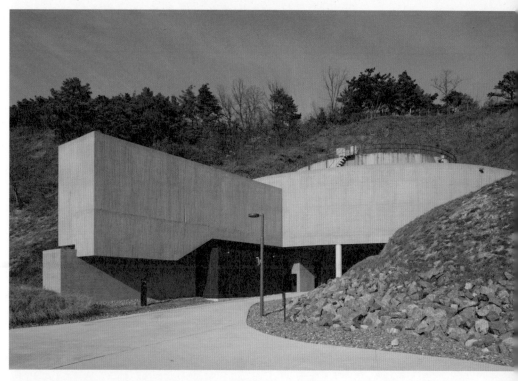

T5 이야기관의 외부와 내부. 마포석유비축기지가 문화비축기지로 바뀌는
40여 년의 역사를 기록하는 전시 공간이다.

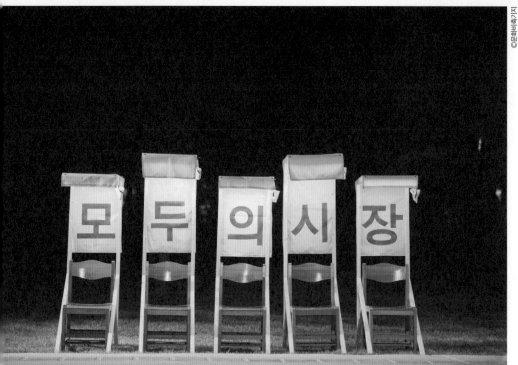

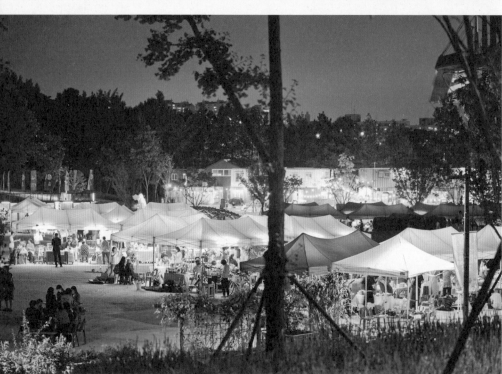

참여하는 방식으로 운영한다. 예를 들어 공예나 악기 연주 같이 손재주가 있는 시민이라면 누구나 시민 문화 기획자가 되어 생활 문화예술 프로그램을 기획, 운영할 수 있다.

시민 문화의 생산자이자 소비자로서 활동할 수 있도록 지원하고자 하는 문화비축기지의 이러한 노력은 지난 1년간 선보인 프로그램을 살펴보면 알 수 있다. 86개의 프로그램이 운영된 2018년에는 다양한 공연, 축제, 전시, 마켓 등이 문화비축기지를 무대로 열렸다. 특히 시민 공모를 통해 문화 기획자로 데뷔할 수 있는 기회를 준 〈생태+생활문화 프로그램〉이 대표적이다. 전기와 화학 물질에 의존하지 않는 삶의 기술을 고민하고 실천하는 난제 〈비전화공방〉의 한 시민이 기획한 〈여성을 위한 장작 패기의 기술〉, 문화 기획자와 안무가가 기획한 〈기지 마당에 모여 1시간 동안 춤추기〉, 각자 회사에 다니는 4명이 한 팀이 되어 진행한 〈시소 트리 클라이밍〉, 미디어 작가가 기획한 〈스마트폰으로 영상 만들기〉 등을 진행했다. 이곳에서는 예술가, 기획자 등 특수한 명칭으로 불리는 전문가들도 그저 〈시민〉이라 일컫는다. 2017년 9월부터 10월까지 임시적으로 열렸던 〈밤도깨비야시장〉은 2018년부터 정식 장소로 채택되어 3월부터 10월까지 매주 토요일과 일요일에 열렸다. 여의도 한강공원을 비롯해 DDP, 청계천, 반포 등지에서 열리는 밤도깨비야시장과 다르게 문화비축기지의 야시장은 생태친화적 공간이라는 것을 염두에 두고 일회용품 없이 운영된다.

물론 전문 예술가의 기획 전시도 준비해 다양한 층이 즐겨 찾는 문화 공간으로 활용될 수 있도록 노력한다. 탱크 공간 자체가 그대로

무대가 되어 이색적인 광경을 연출한 무용 음악회 「순례: 나를 찾아 떠나는 여정」, T4의 공간과 작품이 환상을 이룬 금민정의 미디어전 「다시 흐르는」 등은 공간의 특징과 작품이 시너지 효과를 제대로 발현시킨 예다.

축구장 22개 규모와 맞먹는 크기의 문화비축기지는 전문과 비전문의 경계 구분 없이 시민들에게 열린 문화 공간이 되기를 지향한다. 석유 시대 이후 문화를 비축하는 장소로서 다음 세대에게 좋은 유산을 물려주기 위해 그들은 다양한 협의 방식과 프로그램을 시도 중이다.

생태 친화적 공간으로 나아가는 길

안보상 필요에 의해 처참히 파괴된 자연 역시 한 시대의 유물로
남는다. 개발을 하다 방치된 생태계는 특정 몇몇 종이 점유를 하기
마련인데, 문화비축기지로 탄생되기 전 석유 탱크로 방치되었을
당시 주변 환경도 그랬다. 문화비축기지는 매봉산의 옛 모습을
복원하기 위해 산책로에 80그루, 등산로에 5천300그루의 나무를
심었으며 지금도 조금씩 기지 경관을 재정비해 나가고 있다. 문화
공간을 넘어 서울시를 대표하는 문화 공원이 되기 위한 그들의
손길이 자연에도 아낌없이 지원되고 있는 것이다. 산림에서나 만나
볼 수 있는 칭솔모가 매봉산 산채로 곳곳에서 출몰하고 백범이와
김구라고 이름 붙인 하얀색 토끼와 갈색 토끼도 종종 발견된다.
안내동 뒤편과 T6 옆 팥배나무 근처에서는 물까치를 쉽게 볼 수
있다. 그밖에 낙우송, 매실나무, 산수유, 이팝나무, 누리장나무,
칡 등 다양한 종류의 식물이 서식하며 겨울을 제외한 계절에는
다채로운 색깔로 아름다운 경관을 자랑한다. 도심 속 한가운데에서
자연을 느끼고 싶다면 이만한 곳이 없다. T6 우측 길을 따라 15분
정도 걸으면 30분 코스의 매봉산 산책로가 나오는데, 정상에
오르면 문화비축기지는 물론 월드컵경기장까지 한눈에 들어오는
시원한 전망을 즐길 수 있다. 시민 대상의 사업 공모를 통해 선정된
숲 해설사를 따라 나서는 것도 문화비축기지를 즐기는 방법 중
하나. 매봉산 탐방로를 따라 기지 둘레를 돌며 동식물을 직접 만나
보는 프로그램도 준비돼 있다. 문화와 자연을 제대로 즐기고 싶은
사람이라면 문화비축기지를 좋아할 수밖에 없을 것이다.

interview

허서구 건축가 / 이광준 문화비축기지장

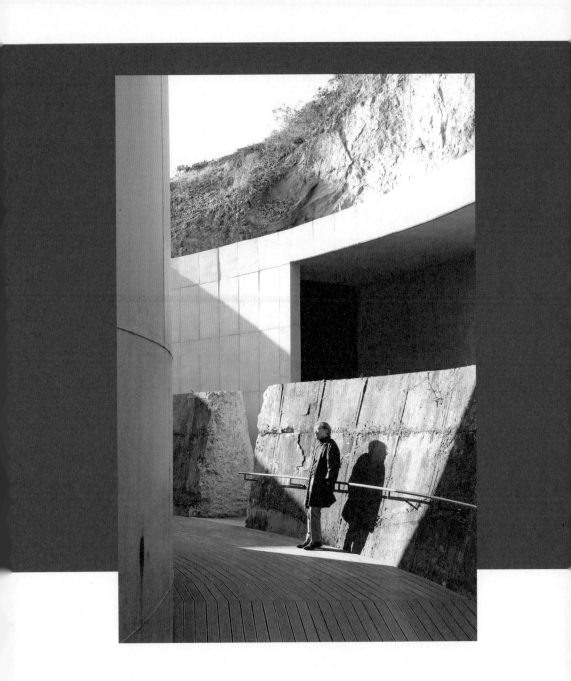

문화비축기지는 사업 초기 설계 단계부터 자문 위원회, 시민 등과 함께 여러 번의 회의를 거쳐 콘텐츠를 만들었어요. 어떠한 내용이 오갔는지 궁금합니다.

이광준　시민 아이디어 공모를 통해 568개의 제안이 들어왔고 하드웨어 영역의 설계자문위원회는 11명으로 총 24회, 소프트웨어 영역의 워킹 그룹은 17명으로 총 65회의 회의를 가졌습니다. 설계자문위원회는 산업화 시대의 유산을 보존하면서 현재의 모습으로 재생하는 데 필요한 여러 조언을 해주었고 이는 국제 현상 공모로 당선된 건축가의 생각을 강화해 주거나 보완해 주는 역할을 했어요. 워킹 그룹은 조성 이후 각 탱크의 프로그램 운영 콘셉트나 다양한 프로그램의 예시를 제공해 주었습니다. 봄여름 공원 여가 프로그램으로 기획된 〈생태+생활문화 프로그램〉이 시민 아이디어에서 시작된 거예요.

문화비축기지는 시민이 문화의 생산자이자 소비자로서 활동할 수 있도록 지원해 주는 곳입니다. 이러한 배경에는 협치위원회가 큰 역할을 하는 것 같은데, 협치위원회는 어떻게 탄생되었나요?

이광준　수동적 시민이 아닌 문화를 생산하는 시민으로서 문화비축기지 조성 단계부터 활동한 사람들을 묶어 워킹 그룹이라고 불렀습니다. 이들을 좀 더 공식화한 것이 협치위원회입니다. 문화비축기지의 민관 거버넌스로 비전과 미션, 과제를 정하고 주요

문화비축기지에서는 보통 전문가라고 일컫는 예술가, 건축가, 기획자 등도 모두 시민이라고
부른다고 설명하는 이광준 문화비축기지장.

이슈에 대해 토론합니다. 협치위원회는 관관, 민관, 민민의 공공
경영을 목표로 합니다. 관관으로는 푸른도시국, 사업소, 사무소,
사회적경제과, 문화정책과가 있고 민민으로는 전문가 8인과 지역민
2인으로 구성되어 있습니다. 전문가는 문화 정책, 숲 문화, 건축,
조경 등 다양한 분야의 사람들이 참여하고 있고요.

문화비축기지는 시민이 문화를 생산한다고 하는데 어떤
의미인가요? 시민이 제안하고 참여해 만든 프로그램을 소개해
주세요.

이광준 문화 시설 및 공원 조성 시 마스터 플랜을 수립하는
과정에서 전문가의 자문을 받고 프로그램을 추진하는 것이

일반적인 과정입니다. 하지만 문화비축기지는 시민 아이디어 공모를 통해 학생, 일반인 등의 생각을 모았어요. 시민 아이디어 공모의 핵심은 〈기존의 석유 탱크를 재생해 어떤 역할과 기능의 공간을 만들 것인가〉에 대한 아이디어를 받는 것이었습니다. 문화비축기지에서는 일정 주소지가 있는 사람을 모두 시민이라 여기고 보통 전문가라고 일컫는 예술가, 건축가, 기획자 등도 여기서는 시민이라고 말합니다. 개인의 수준에 따라 전문적인 프로그램을 기획할 수도 있고 가벼운 주제로 재밌게 참여할 수 있는 프로그램도 만들 수 있습니다. 특히 인기 있었던 프로그램은 T2 야외 무대에서 무료로 상영한 〈산속 영화관〉이었어요. 그밖에 작은 썰매길 몸 놀이터, 다다다방, 풀장 프로그램 등 주로 가족 단위 참여 프로그램이 인기가 좋은 편입니다. 창의적인 태도만 있다면 문화비축기지는 누구에게나 열린 공간입니다.

문화비축기지가 문을 연 지 1년이 넘었습니다. 이후 주변 풍경은 어떻게 변화했는지 궁금합니다.

이광준　특히 주말에 가족 단위 프로그램을 하면 방문객이 많이 찾아와요. 조금씩 나무를 심으며 조경에 신경을 써서 매봉산도 예전의 생태계를 되찾고 있습니다. 보통 석유 탱크는 지하에 있거나 바닷가 근처에 자리 잡고 있는데 문화비축기지는 산 아래에 숨어 있었다는 것과, 문화 공간과 공원으로 변신했다는 것에 많은 사람들이 흥미를 갖고 영감을 얻어 간다고 하네요.

이 넓은 공간을 효과적으로 관람할 수 있는 방법을 알려 주세요.

이광준 해설이 있는 문화비축기지 시민 투어를 이용하면 좋겠어요.
화요일부터 토요일까지 오후 2시와 4시 2회에 걸쳐 진행하는 해설사
프로그램인데, 문화비축기지의 과거와 현재, 미래를 들어 보며
상상의 나래를 펼쳐볼 수 있을 거예요. 오디오 투어도 준비되어
있으니 오전 9시부터 오후 6시까지 언제든지 혼자서 자유롭게
투어도 할 수 있습니다. 외국인을 위한 영문, 중문, 일문 오디오
가이드도 있으니 적극 활용해 보세요.

문화비축기지의 2019년 운영 전략이 궁금합니다.

이광준 시민 협력의 다양한 방식을 제도화하면서 실험적이고
혁신적인 문화 기지, 문화 공원으로 안착하는 해가 되도록 할 거예요.
협치위원회와 더불어 시민 플랫폼을 운영하고 워킹 그룹과 기획
그룹을 활성화할 거예요. 자원봉사 활동가와 지지 시민층을 두텁게
할 계획입니다. 매달 둘째 주와 넷째 주 토요일에 핵심 사업이기도 한
지구, 동식물, 인간을 위한 〈모두의 시장〉을 꾸준히 진행할 것입니다.

이야기관 T5를 통해 석유비축기지의 옛 모습을 엿볼 수 있긴 하지만
실제 경험을 통해 느낀 공간감은 어땠을지 궁금해요.

허서구 사람을 위한 공간이 아니었기 때문에 일반적으로 경험하던

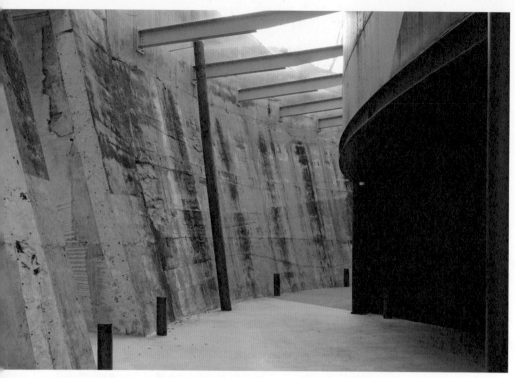

허서구 건축가는 굴삭기로 조심스럽게 콘크리트 옹벽을 파헤쳐 진입로를 찾아내 마침내 탱크를
발굴했고 잔해물과 철판을 재조립해 총 6개의 문화 공간을 완성했다.

건물과는 무척 달랐죠. 낯설었어요. 그래서 더 새롭게 다가왔어요.
처음부터 빈 땅에 무언가를 지을 때는 상상하는 것을 끄집어내어
조합해 나가는 방식인데 이 경우는 시작부터 상황이 다르잖아요.
생각지도 못한 공간감을 느끼기도 하고 예측하지 못한 상황을
만나기도 해서 무척 흥미로웠습니다. 공간에 압도되는 경우도
있었어요. 눈이 잘 적응이 안 될 만큼 앞은 캄캄하고 걸을 때마다
발자국 소리가 쿵쿵 울렸어요. 일부 탱크는 삭아서 작은 구멍이
뚫려 있었는데 그 사이로 새어 들어오는 빛이 마치 은하수 별들이
쏟아지는 것처럼 보였습니다.

건축가로서 탱크의 원형을 보며 가장 흥미롭게 느낀 부분은
무엇인가요?

허서구 암반을 깎고 콘크리트 옹벽을 쳐 놓은 삼중 구조 안에 탱크가
보관되어 있었어요. 경비도 삼엄했다고 해요. 석유 탱크를 이렇게 꼭꼭
숨겨 놓은 곳은 아마 전 세계적으로도 없을 것 같아요. 아주 소중하게
여겼다는 뜻이겠죠. 당시 전 국민이 한 달치 쓸 수 있는 유류를
저장했다는데, 지금은 반나절도 못 쓰는 양이잖아요. 그 얼마 안 되는
것을 아무에게도 들키지 않기 위해 애썼다는 모습이 그저 짠했어요.

2014년 국제 현상 설계 공모에 당선되어 문화비축기지를
설계했어요.

허서구 한양대 제자들이 문화비축기지 아이디어 공모전에 작품을
출품했는데 입선했다며 평가를 해달라고 들고 왔어요. 공모전을
보고 조만간 설계 공모가 나올 것이라는 걸 예상하고 있었어요.
기다리고 있었죠. 탱크를 처음 보았을 때 무한한 잠재력과 가능성을
가지고 있다는 것을 느꼈어요. 아마 많은 사람들이 저와 같은 생각을
했을 거예요. 매력 있는 공간이잖아요.

〈건축의 고고학〉이라는 설계 발상으로 〈과도한 설계를 자제하고,
지형의 고유 잠재력을 최대로 이끌어 냄으로써 탱크와 풍경이 하나
된 유일한 작품〉이라는 심사평을 받았어요.

허서구 문화비축기지 설계는 저와 알오에이건축사사무소가
함께한 거고요, 건축의 고고학이라 평가된 이유는 유물을 발굴하듯
석유비축기지의 모습을 드러내고 리모델링했기 때문일 거예요.
처음 석유비축기지를 방문한 후 당시 공사장의 모습을 상상해
봤습니다. 탱크 뒤에는 암반이고 앞은 콘크리트 옹벽으로 마감이
되어 있었어요. 기름 탱크를 앉히기 위해 바닥과 암반을 깎았는데,
탱크를 들어 넣은 것이 아니고 사람이 드나들 수 있는 출입구를
만들어 철판을 용접해 그 안에서 탱크를 만들었을 것이라고
유추했어요. 두 번째 방문했을 때 그러한 작업 과정을 발견했고
확신했어요. 과거의 진입로를 현재의 출입구로 만들기 위해 옛
길부터 찾아야 했어요. 길이 남아 있겠냐며 설계안을 바꾸라는
지적도 있었지요. 그래서 본격적인 공사를 하기 전 저희가 직접

T3는 탱크 원형을 그대로 보존한 것으로 땅속 탱크까지 좁은 철제 다리로 연결되어 있다.

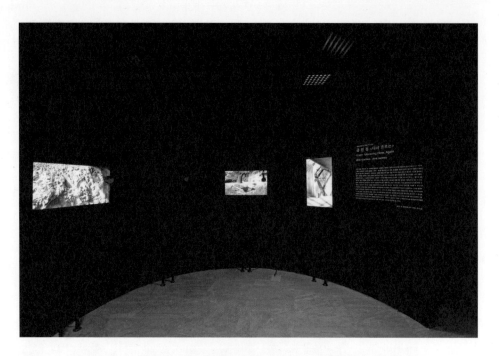

굴착기 기사를 고용해 땅을 팠고 옛 진입로를 찾아냈습니다.
문화비축기지 구축 과정은 석유비축기지 구축 과정의 역순으로
진행한 거예요.

콘텐츠가 먼저 기획된 후 설계 공모를 시작했다고 들었어요.
건축가에게 요구되는 내용은 무엇이었으며 이를 어떻게
반영했나요?

허서구 공연장, 상설 전시장, 기획 전시장으로 활용할 수 있는
공간을 만들어 달라는 요구대로 복합 문화 공간, 문화 마당 등을
만들었어요. 하나 정도는 탱크의 원형을 보존하면 좋겠다고 했어요.

T3가 석유비축기지 시절 유류 저장 탱크 원형을 그대로 보존한 것입니다. 이곳은 독립된 섬처럼 보일 수 있도록 출입을 제안했어요.

공간 설계를 하며 특히 신경 쓴 부분은 무엇인가요?

허서구 서로 생각을 공유하는 자리에서 제가 가장 강조한 이야기는 공연장을 기존의 공연장처럼 형식을 갖추지 말자는 것이었어요. 좌석을 배치하지 말자는 이야기죠. 편의상 의자가 있으면 좋겠지만, 의자를 설치하는 순간 여기는 의자가 주인공인 공간이 되어 버려요. 탱크 공간은 비어 있기 때문에 매력이고, 그래서 사람들이 오고 싶어 하는 거예요. 필요할 때만 의자를 쓰고 안 쓸 때는 한곳에 치워 두겠다고 하지만 그것 또한 자리를 잡게 되는 것이고 관리가 제대로 되지 않을 거라는 염려도 있었어요. 좌석 설치를 반대한 이유는 야외 공연장을 가보면 이해하기 쉬울 거예요. 그곳에는 의자를 두지 않았어요. 그렇기 때문에 10명이 앉아 있어도 200명이 앉아 있어도 전혀 텅 비어 있거나 꽉 차 보이지 않아요. 200개의 좌석이 있는데 10명만 앉아 있다고 상상해 보세요. 얼마나 쓸쓸해 보여요. 공연장으로 사용하기 전에 이곳은 〈발굴해 낸 탱크이기에 의미 있는 공간〉이라는 걸 우선으로 생각해 주면 좋겠어요. 최대한 기존의 것을 훼손하지 않고 사용하는 것을 원칙으로 세웠는데 잘 실현되고 있는 곳이 복합 문화 공간으로 사용되는 T4예요.

3년간의 시간을 함께 보낸 프로젝트인 만큼 애착이 남다를 것

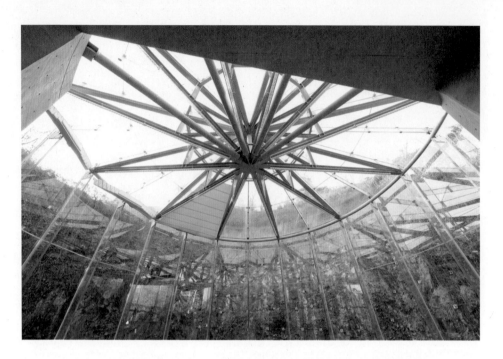

같아요. 앞으로 문화비축기지가 어떤 공간이 되길 바라나요?

허서구　작품 대부분이 탱크 공간에 압도되는 경우가 많은데, 공간과
잘 어우러지는 공연, 전시 등의 프로그램이 들어오면 좋겠어요.
프로그램이 없는 날에는 공간에 아무런 장치를 하지 않아도 좋을
것 같아요. 텅 빈 공간이 주는 남다른 매력이 있거든요. 비 오는 날
유리로 벽체와 지붕을 만든 T1에 한번 가보세요. 가만히 앉아만
있어도 힐링이 될 거예요.

주요
프로그램

운영 시간	10:00~18:00(월 휴무)
주소	서울시 마포구 증산로 87
연락처	02-376-8410
웹사이트	parks.seoul.go.kr/culturetank

생태+생활문화 프로그램

소비를 촉발하는 가장 큰 요인은 스트레스다. 지치고 짜증 날 때 사람들은 작은 소비라도 해서 스트레스를 풀려고 한다. 그런 의미에서 2018년 기지에서 진행한 아프리카 댄스 수업과 가드닝, 장작 패기 워크숍 등은 마음을 편안하게 다스리는 힐링 프로그램으로 불필요한 소비를 막는 효과가 있다. 시민 공모를 통해 진행된 프로그램으로 새로운 삶의 방식을 모색하는 워크숍이다.

제작 프로그램

전기와 화학 물질에 의지하지 않는 삶의 방식을 고민하고 기획하는 〈비전화공방〉, 버려진 가구를 업사이클링해 새로운 쓸모를 찾아 주는 〈문화로놀이짱〉, 소규모 수공예 생산자 네트워크 〈소생공단〉 등 여러 단체와 협업해 일상에 필요한 물건을 직접 만들어 보는 제작 워크숍이다. 손을 움직여 무언가를 직접 만들어 보는 경험은 물건을 오랫동안 소중하게 사용하게 만드는 원동력이자 삶의 기술을 습득하는 방법이다.

서울밤도깨비야시장@문화비축기지

2018년 3월 31일부터 10월 28일까지 매주 토요일과 일요일 오후 4시부터 밤 9시까지 문화마당에서 열렸다. 30여 개 푸드 트럭과 핸드메이드 제품 판매, 재미있는 공연까지 함께하며 문화 마당 곳곳에 비치된 시민 돗자리를 이용할 수 있다. 특히 일회용품 안 쓰기, 음식물 찌꺼기 퇴비화 등 친환경 공원 정책에 맞게 운영한다.

모두의 시장

2018년 7월부터 운영 중인 모두의 시장은 〈누구나 팔 것이 있다〉는 모토 아래 공개 모집 방식을 통해 시민 가운데 셀러를 선정한다. 자신만의 스토리 여부와 장터를 방문하는 모두와 소통할 수 있는지를 기준으로 참여 팀을 구성한다. 모두의 시장은 인간뿐 아니라 지구에 있는 동물과 식물 모두를 위한다는 점을 전면에 내세운다. 폐가구를 활용해 장터 운영에 필요한 집기를 제작하고 업사이클링 브랜드와 비건 패션 브랜드, 동물 복지 농장, 식물 상담사 등 일반 마켓에서는 흔히 볼 수 없는 다양한 팀이 장터를 채운다.

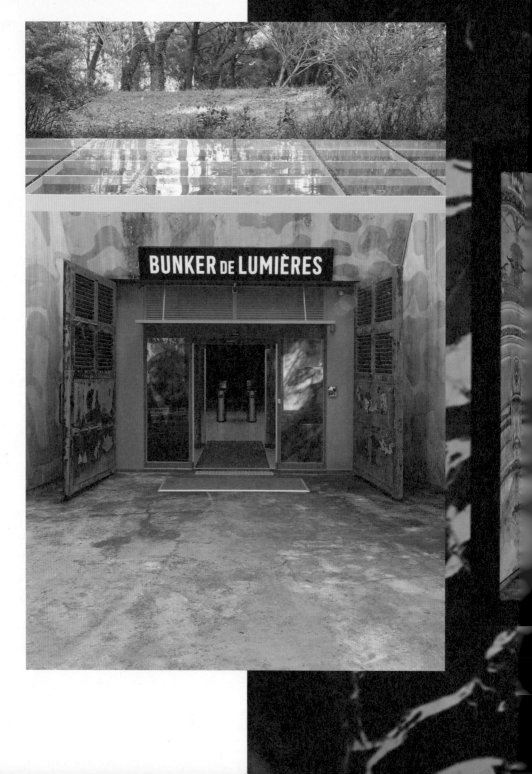

03 숨어 있던 검은 공간, 회룡이 되다 빛의 벙커

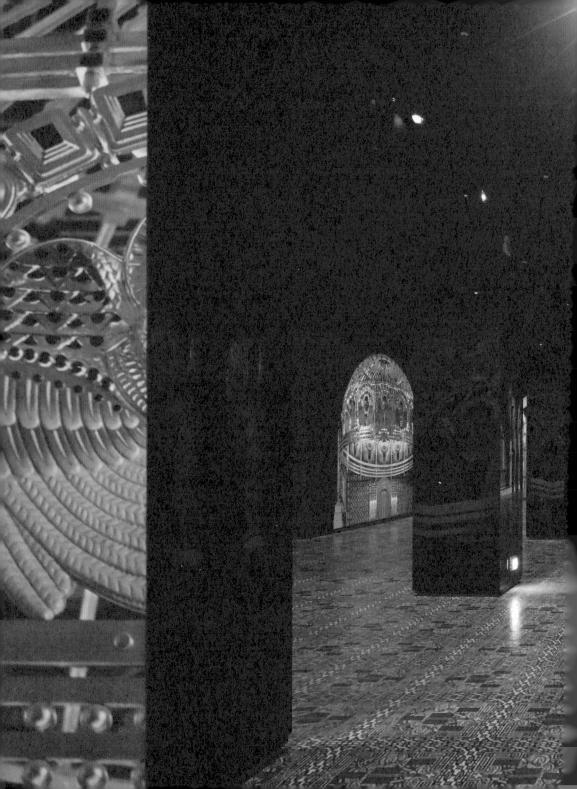

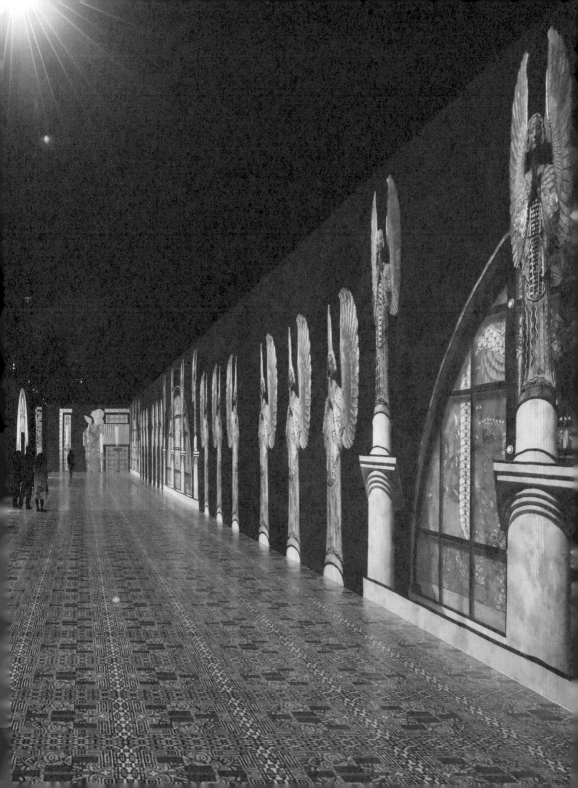

공간, 영상, 음향 등이 환경과 설비, 기술이 상호의체가 된 덕에 관람객들은 예술과 함께하는 몰입의 즐거움을 경험한다.

아이들은 작품의 움직임에 따라 뛰고 바닥에 누우며 자유롭게 그림을 만지고 온몸으로 춤춘다.

공간 한편에 마련된 벤치에 앉아 조용히 감상을 하는 이도 더러 있지만 대부분 방카 인물 신체하듯 같으며 그림과 함께 움직인다.

은밀한 공간에 대한 호기심

대부분의 〈벙커〉는 어떤 공격이나 해를 막아 지키고 보호하기 위해
세워진다. 그러기에 일반인이 잘 알지 못하는 비밀스러운 곳에
있다. 공간의 목적이 〈보호〉이다 보니 어딘가에 숨어 있고, 구조
또한 여느 건축물과는 다르다. 그래서 〈벙커〉는 단어 자체가 주는
어감만으로도 온갖 상상력과 호기심을 불러온다.

2018년 11월 제주도 서귀포시 성산읍에 〈빛의 벙커〉가 오픈한다는
소식을 들었을 때도 공간에 대한 호기심이 앞섰다. 한국과 일본,
한반도와 제주도 사이에 설치된 해저 광케이블을 관리하기 위해
세운 이 벙커는 1980년대 주요 국가 기반 시설로 건립이 추진되어
1990년 4월에 완공되었다. 당시 노태우 전 대통령이 참석해
준공식을 거행했을 만큼 중요한 곳이었다. 국가 기밀 시설이라는
연유로 건물 주변에는 방호벽, 철조망, 적외선 감지기, 초소 등을
설치하고 현역 군인들이 철벽 통제해 오랜 시간 이곳의 존재는
외부에 거의 알려지지 않았다. 그랬던 공간이 기능을 상실하며 민간
소유로 넘어가 10년 가까이 잠들어 있었다.

제주도의 유명 관광지 중 하나인 성산 일출봉에서 차로 15분
거리에 있는 빛의 벙커는 옛 기밀 기지였다는 것을 증명이라도 하듯
들어가는 길목부터 흥미롭다. 알지 못했더라면 그냥 지나쳤을 좁고
구불구불한 길을 걷노라면 무언가를 찾고 발견하기 위해 탐험을
나서는 듯한 기분이다. 그 길을 따라 네비게이션의 안내를 받으며
목적지에 도착했지만 문화예술 공간으로 재탄생했다는 벙커는 눈에
보이지 않는다. 대문 같은 문을 하나 통과해 들어서니 널찍한 정원과

잘 가꾸어진 나무들이 맞이한다. 몇 발자국 더 들어가서야 벙커로 추정되는 건물이 눈에 띈다. 900평 면적의 대형 철근 콘크리트 구조물임에도 불구하고 흙과 나무로 뒤덮여 있어 마치 산자락처럼 보인다. 그러니 한번에 찾지 못하는 건 어쩌면 당연하다.

온몸으로 경험하는 세계 명화

빛의 벙커는 2012년 프랑스의 문화예술 기획 회사 컬처스페이스가 3년간 연구한 끝에 선보인 몰입형 미디어 아트 프로젝트 〈아미엑스AMIEX, Art & Music Immersive Experience〉를 한국의 IT 기업 티모넷이 구현한 공간이다. 현재 남부 레보드프로방스 지역의 폐채석장과 파리 11구역의 폐주조 공장을 리모델링해 오픈한 이후 세 번째로 문을 연 곳이 이곳 제주도이다. 아미엑스는 광산, 공장, 발전소 등 유휴 공간이 된 장소를 활용해 프로젝션 맵핑 기술과 음향이 더해진 영상을 투사하는 전시 방식으로 공간 자체를 하나의 거대한 작품으로 만들어 관람객이 작품을 온몸으로 체감하게 한다. 주로 세계 거장들의 명화를 소개한다. IT를 접목한 컬처테크놀로지 사업을 통해 문화예술을 대중화하고 싶었던 티모넷이 바라던 그림이 이미 프랑스에 구현되어 있었던 것이다. 공감각적으로 예술을 느끼고 체험할 수 있는 공간을 제공하는 것이 좋은 문화예술교육이라고 생각한 티모넷은 아미엑스라면 많은 사람들에게 문화예술에 대한 지적 호기심을 불러일으킬 수 있을 것이라고 기대했다. 호기심은 작품에 대한 배경 지식을 습득하고자 하는 욕구를 불러 일으키고 이러한 과정을 통해 예술에 대한 이해와

감상이 동시에 자라게 된다는 것이다.

놀이공원에 입장하듯 빛의 벙커 안으로 들어서면 평소 경험해 볼 수 없던 공간과 마주한다. 앞이 제대로 보이지 않을 만큼 깜깜한 900평 공간, 내부 높이만 5.5미터, 흑경으로 둘러싼 기둥 27개가 일렬로 서 있는 모습은 생경하다 못해 기이하다. 공간을 어색해 할 틈도 없이 영상이 시작된다.

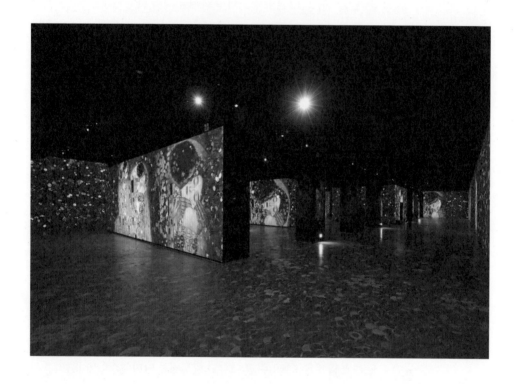

"작품을 보며 감정이 생기고 몰입을 했다면 이는 우뇌로 감상한 거예요. 우뇌를 자극시키기 위해서는 작품 속으로 들어가야 합니다."
— 브루노모니에 컬처스페이스 대표

개관전으로 2018년 11월 16일부터 2019년 10월 27일까지
「클림트」전이 상영된다. 황금빛 화가라 불리는 구스타프 클림트의
작품이 웅장한 음악과 함께 벽과 바닥을 타고 흐르며 사라지고
나타나기를 반복한다. 화려한 색채와 기묘한 패턴들이 공간뿐만
아니라 사람의 몸도 타고 흐른다. 액자 속에 갇혀 있던 클림트의
「키스」, 「유디트」 등의 작품이 생명을 얻은 듯 살아 움직인다. 비
내리듯 벽을 타고 내려오는 그림을 맞으며 멍하니 서 있기도 하고,
긴장감 있게 빠른 속도로 움직이는 패턴을 따라 함께 달려 보기도
한다. 아이들은 작품의 움직임에 따라 뛰고 바닥에 누우며 자유롭게
그림을 만지고 온몸으로 흡수한다. 공간 한편에 마련된 벤치에 앉아
조용히 감상을 하는 이도 더러 있지만 대부분 벙커 안을 산책하듯
걸으며 그림과 함께 움직인다. 그중에서도 특히 압권은 클림트가
그린 빈 미술사 박물관과 클림트의 천장화가 있는 부르크 극장이
영상으로 재현되는 장면이다. 오스트리아로 순간 이동한 듯한
생생함을 안긴다. 클림트뿐만 아니라 그에게 영향을 받은 에곤
실레와 훈데르트바서의 작품도 함께 감상할 수 있다.
몽환적이고 환상적인 아름다움을 40여 분간 만끽하며 황홀감에
빠질 수 있었던 데에는 완벽한 방음 효과, 빛이 안으로 들지 못하는
공간의 조건과 더불어 750점의 명화와 90대의 프로젝터, 69개의
스피커가 사용되었기 때문이다. 공간, 영상, 음향 등의 환경과 설비,
기술이 삼위일체가 된 덕에 관람객들은 예술과 함께하는 몰입의
즐거움을 경험한다.

지역을 살린 문화예술 사업

낡고 오래되고 기능이 상실된 공간은 지역의 애물이 되기 마련이다.
하지만 브루노 모니에 대표의 눈에 유휴 공간은 새로운 가능성이
잠재된 문화예술 터전으로 보였다. 그는 2009년부터 아미엑스
개발을 시작했고 2012년에 첫 선을 보인 후 현재 프랑스에서 많은
사람들의 호응을 얻고 있다.

프랑스의 아미엑스 프로젝트가 의미 있는 이유는 단순히 인기 있는
문화예술 공간이라서가 아니다. 아미엑스 공간을 중심으로 지역
상권이 살아났기 때문이다. 주변에 사라졌던 카페, 음식점, 상점들이
다시 생기기 시작했다. 레보드프로방스는 인구 1만 5천 명의 작은
마을인데, 작년 한 해만 관광객이 무려 85만 명이 다녀갔다. 그 덕분에
1935년 채석장이 문을 닫고 침체되었던 마을 분위기가 활발해졌다.
관광객 중에는 과거의 공간을 회상하며 추억에 잠기는 이도 있단다.
아미엑스가 잊혔던 공간을 상기시킨 역할을 한 셈이다.

아미엑스 프로젝트의 두 번째 공간인 파리의 폐주조 공장 〈빛의
아틀리에〉는 2018년 4월 11구역에 오픈했다. 예전에는 극장,
공연장이 많았던 지역으로 주조 공장은 그 공간을 위한 의자를
만들었던 곳이다. 이곳 역시 지역의 문화 시설이 점차 사라지며
사양길에 접어들었고 자연스럽게 마을은 쓸쓸한 공기만이 맴돌았다.
하지만 아미엑스 프로젝트로 인해 2018년 한 해만 이 지역에 100만
명의 관광객이 방문했다. 죽은 공간을 살리고 우울하게 가라앉았던
지역 경제도 살린 프랑스의 아미엑스가 우리의 제주 성산읍에도
실현될 수 있을지 앞으로가 기대된다.

"빛의 벙커로 인해 사람들의 발길이 이 마을로 더 옮겨지면
좋겠어요. 지역 예술가와 교류하며 제주의 문화 중심지로 동반
성장하고 싶습니다."
— 박진우 티모넷 대표

IT 기업 티모넷이 아미엑스 프로젝트에 관심을 갖게 된 배경이
궁금합니다.

박진우　티모넷은 IT 기술을 이용해 생활의 편의를 제공하는
서비스 기업으로 한국스마트카드와 휴대폰에 장착되는 유심 칩을
통한 모바일 커머스 서비스 등을 제공하고 있습니다. 스마트카드
가입자만 약 850만 명, 유심 칩만 약 3천800만 장이 판매됐죠. 응용
소프트웨어 기업으로서 만족할 만한 성과를 거두었다 생각했고
IT를 접목한 문화예술에 관심을 가지며 2014년 컬처 테크놀로지
사업 부문을 신설했습니다. 제가 프랑스에서 공부를 하면서 유럽
사업 아이템에 관심이 많기도 했고요. 그러던 중 4년 전 프랑스 남부
레보드프로방스 지역에 있는 〈빛의 채석장〉을 보며 예술을 경험할
수 있는 새로운 방식에 감탄했습니다. 역사적인 공간에서 영상과
음악이 결합된 명화의 재구성이 신선했고, 무엇보다 사람들이
예술을 놀이처럼 즐기는 모습이 인상적이었습니다. 박물관에서는
사람들이 다소 경직된 모습이거나 공부하듯 그림을 감상하는데
〈빛의 채석장〉에서는 그림 속에서 뛰놀며 다양한 표정을 지어
보이더라고요. 그 모습이 참 흥미로웠습니다. 아미엑스를 한국에도
도입하고 싶어 당장 브루노 모니에를 찾아갔고, 적합한 공간을
찾아 헤매다 2년 전 겨우 이곳을 발견해 4년만인 2018년 겨울,
빛의 벙커를 오픈했습니다. 아미엑스 프로젝트는 티모넷이 처음
선보이는 컬처 테크놀로지 사업이에요. IT를 활용해 사람들이
문화와 예술을 쉽고 편하게 접근할 수 있는 방법을 제안해 보고

싶었습니다.

컬처스페이스는 1988년에 설립된 회사로 13개의 문화예술 사업을
운영하고 있어요. 컬처스페이스에 대해 좀 더 소개해 주세요.

브루노 모니에　문화재와 유적지를 관리하고, 그 공간을 활용해
대중에게 다양한 문화 경험을 제공하는 회사입니다. 죽어 있는
공간에 새로운 생명을 불어 넣는 일에 관심이 많아요. 주로 유적지
같은 오래된 공간에 명화 전시를 선보이는데, 그림을 박물관에서
빌리고 운반하는 작업까지 절차가 매우 까다로운 일입니다. 그만큼
전시 관람료는 비싸질 수밖에 없고요. 많은 사람들이 재미있게
그림을 볼 수 있는 방법을 고민하다 디지털 방법을 활용한 몰입형
전시인 아미엑스를 기획하게 됐습니다.

브루노 모니에 대표는 특히 폐산업 시설에 관심이 많은 것 같아요.
현재 프로방스 지역의 옛 채석장과 파리 11구 지역의 옛 주조
공장에서 아미엑스 프로젝트를 선보이고 있지요?

브루노 모니에　각각의 공간 이름은 〈빛의 채석장〉과 〈빛의
아틀리에〉입니다. 둘 다 공간이 굉장히 넓고 아름다워요. 특히
공간에 얽힌 이야기가 매력적이에요. 채석장과 주조 공장이 지금은
모두 폐쇄되었지만 과거에는 그곳을 중심으로 한 지역 산업이
발달했다고 해요. 하지만 시간이 흘러 채석장과 주조 공장은 사양

산자락 아래에 위치한 〈빛의 벙커〉 입구. 왼쪽이 브루노 모니에 컬처스페이스 대표이고 오른쪽이 박진우 티모넷 대표이다.

산업의 길을 걷게 됐고 더 이상 지역에 부가 가치를 안겨 주지 못하게 됐죠. 자연스럽게 일하던 사람들이 떠나며 유휴 공간이 되었어요. 어느 도시나 마을에는 더는 쓸모 없어진 장소가 하나씩은 있을 거 아닙니까? 이러한 공간을 재활용하는 것이 지역의 고민 중 하나일 것이고요. 컬처스페이스는 이왕이면 그러한 장소에 문화와 예술이 접목된 공간으로 재탄생되면 좋겠다고 생각했습니다.

티모넷은 과거 광케이블을 보관하던 벙커를 문화예술 사업 공간으로

선택한 특별한 이유가 있나요?

박진우 1990년에 국가 기간 통신망을 운영하기 위해 설치된
공간인데 1980년대 전두환 정권 때 기획되어 노태우 정권 때
완공된 군사형 벙커입니다. 군사형 벙커는 전쟁을 대비하기 위한
공간이기도 하잖아요. 흔히 〈제주도〉라고 하면 대한민국을 대표하는
아름다운 섬이라 생각하는데, 그 풍경 뒤에 숨은 역사, 전쟁 등에
대한 이야기가 이질적으로 느껴졌어요. 아이러니하기도 하고요.
제주도의 풍경과 이야기들이 복합적인 감정을 불러일으켰는데,
이러한 것들이 예술가에게는 영감이 될 수도 있겠다고 생각했어요.
연속적으로 서 있는 굵직한 기둥을 활용하면 다양한 장면을 연출할
수 있을 거라는 아트 디렉터의 조언도 있어서 이곳을 빛의 벙커로
활용해 보기로 했습니다.

프랑스 정부가 유휴 공간 활용을 위한 사업에 특별히 지원해 주는
것이 있나요?

브루노 모니에 정신적인 후원은 있어도 금전적인 지원은 없습니다.
(웃음) 프랑스 정부는 유물에는 예산을 쓸 수 있지만 사라져 가는
장소를 위한 보호법이 아직은 모호해 예산을 쓰기 어려워요. 유휴
공간에 의미를 가지고 있는 민간이 할 수밖에 없는 상황입니다.

아미엑스가 제주 빛의 벙커에 만족스럽게 구현된 것 같나요?

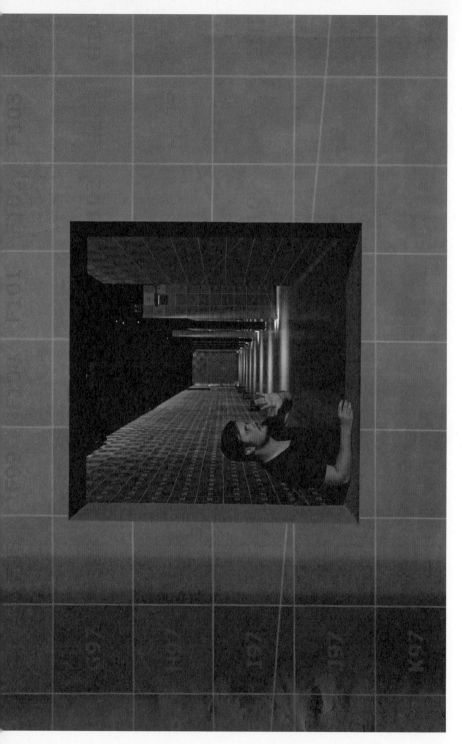

이곳은 방음 효과가 완벽하고 빛이 안으로 들지 못한다. 이번 '빛의 방'(카; 클럼트; 전에는
750점의 명화와 90대의 프로젝터, 69개의 스피커가 사용되었다.

박진우 장소마다 정체성과 특징이 다르기 때문에 그곳에서만
경험할 수 있는 각각의 매력이 있긴 하지만 제주 빛의 벙커가 파리
빛의 아틀리에보다 시각적 쾌감이 더 크다고 하더라고요. 옛 국가
기간 통신 시설로 일반인들의 출입이 철저히 통제되었던 비밀
구역이었다는 점이 제주도 빛의 벙커의 매력입니다.

현재 빛의 벙커에서는 파리 빛의 아틀리에와 같은 「클림트」전이
열리고 있어요. 한국 작가의 작품을 활용한 전시 기획은 없나요?

박진우 지금은 컬처스페이스의 콘텐츠를 그대로 옮겨 온 전시로
1년간 운영될 예정이지만 앞으로는 박수근, 이중섭 등 한국 작가의
작품을 기획해 프랑스의 아미엑스와 콘텐츠를 교환하며 해외에 한국
근현대 작가의 작품을 알릴 계획입니다.

대부분 명화를 재편집한 영상을 선보이던데, 작품 선정 기준이
궁금해요.

박진우 약 35분간 다양한 모습으로 연출이 가능해야 합니다.
그러려면 작품 수가 많아야 해요. 작품 세계관이 넓고 다양한 모습을
보여 준 작가로 우선 선정하고 있어요.

아미엑스에서 가장 중요한 것이 〈몰입감〉이라고 했어요. 몰입감을
위해 특별히 신경 쓰는 부분은 무엇인가요?

브루노 모니에 〈몰입〉은 요즘 예술을 경험하는 새로운 방법 중 하나로 떠오르고 있는 콘셉트입니다. 미술을 감상하는 전통적인 방식은 미술관에 가서 설명을 들으며 작품을 감상하는 것이죠. 이는 아마도 가장 합리적인 방법으로 좌뇌를 자극시킬 수 있을 겁니다. 반면 작품을 보며 감정이 생기고 몰입을 했다면 이는 우뇌로 감상한 거예요. 우뇌를 자극시키기 위해서는 작품 속으로 들어가야 합니다. 작품을 온몸으로 느껴야 한다는 말이지요. 아미엑스는 우리가 서 있는 공간 자체를 하나의 작품으로 만드는 프로젝트예요. 공간을 통해 작품을 체험할 수 있도록 아트 디렉터를 중심으로 디자인, 음악, 영상 등 각 분야의 전문가가 모여 하나의 무대를 완성합니다.

빛의 벙커가 오픈한 것을 계기로 기대하는 지역의 변화가 있다면요?

박진우 성산 일출봉과 멀지 않은 이곳은 이미 관광지로 유명하긴 하지만 사실 제주의 서쪽이나 제주시보다 개발이 덜 되었어요. 빛의 벙커로 인해 사람들의 발길이 이곳으로 더 옮겨지면 좋겠습니다. 제주도에는 제주 출신뿐 아니라 이곳으로 이주해 활동하는 예술가들이 많이 있습니다. 미술, 음악, 패션, 건축 등 분야별 특색 있는 예술가들과 협업 프로젝트를 선보일 예정이에요. 문화예술인들과 꾸준히 교류하며 빛의 벙커에서 함께할 수 있는 아이템을 발굴하고 도전해 보고자 합니다. 전시, 공연, 패션쇼 등 다양한 형태로 풀어낼 수 있을 것 같아 기대됩니다.

주요
프로그램

빛의 벙커

관람 시간	10:00~19:00 (동절기 10:00~18:00, 연중무휴)
주소	서귀포시 성산읍 고성리 2039-22
연락처	1522-2653
웹사이트	www.bunkerdelumieres.com

전시

2018년 11월 16일~2019년 10월 27일까지 「빛의 벙커: 클림트」전이 열린다. 입장료는 성인 1만 5천 원, 청소년 1만 1천 원, 어린이 9천 원이다. 단체 및 도민에게는 2천 원의 할인이 적용된다. 가수 요조가 녹음한 오디오 가이드와 함께 전시를 관람하면 공간과 작품을 이해하기 쉽다.

아미엑스란?

광산, 공장, 발전소 등 산업 발전에 따라 도태되는 장소에 프로젝션 맵핑 기술과 음향을 활용한 전시 영상을 투사하는 미디어 아트 프로젝트다. 프로젝션 맵핑은 레이저 프로젝터를 통해 화려한 그래픽을 벽에 씌워 새로운 공간을 연출하는 것으로, 100여 개의 비디오 프로젝터와 스피커들이 각종 이미지들과 음악으로 관람자에게 완벽한 몰입감을 제공하는 것이 전시의 핵심이다. 거장들의 회화 세계를 자유롭게 돌아다니며 디지털로 표현된 작품을 직접 느끼고 참여할 수 있어 미술에 대한 새로운 접근법을 제시한다는 평을 듣고 있다.

04 1960년대 담배 창고의 의미 있는 부활 동부창고

1960년대 담뱃잎을 보관하기 위해 연초 제조창 옆 자리에 동부창고 11개 동이 세워졌다. 소규모 창고 4개는 사라지고 7개가 남아있었다. 청주시문화산업진흥재단이 시민들의 문화 공간으로 문을 연 것은 3개 동이다.

독부창고는 무엇보다 시민을 우선으로 생각한다. 시민들이 부담 없이 문화예술을 접하고고 스스로 기획자가 되어 주체적으로 활동할 수 있도록 문턱을 낮춘 시설이 되고자 한다.

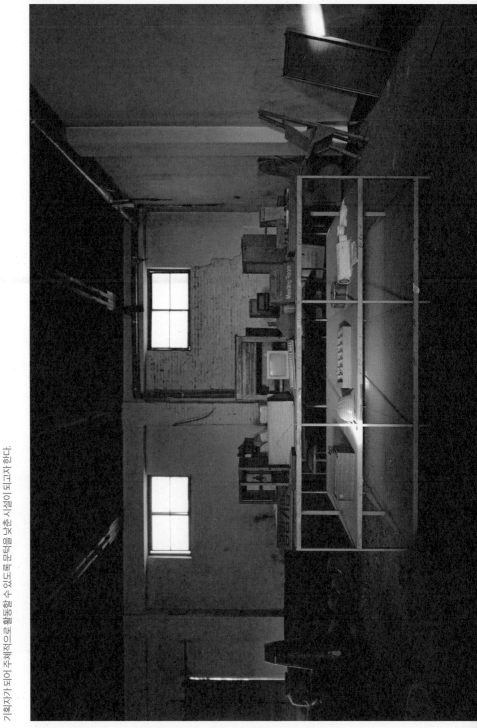

광복 후 청주시를 먹여 살리던 연초 제조창

2011년 청주국제공예비엔날레를 찾은 적이 있다. 국내를 비롯해 전 세계가 주목하는 공예품을 보러 갔는데 지금도 선명하게 기억하는 건 작품보다 공간이다. 1946년 광복 직후 내덕동(안덕벌)에 세워진 청주 연초 제조창을 문화 공간으로 재탄생시킨 것도 인상적이지만, 그 건물 옆에 있는 1960년대 공장 창고의 원형을 그대로 보존한 것과 날것 그대로 거친 공간 안에 설치된 작품의 대비가 강렬한 이미지로 남아 있다. 그날의 경험 이후 청주국제공예비엔날레에 관심 갖게 된 이유는 공간 때문이라고 해도 과언이 아니다. 그리고 3년 뒤 내덕동이 도시재생 선도지역으로 선정되어 동부창고가 본격적으로

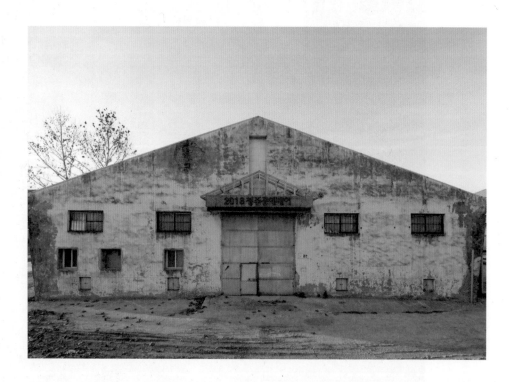

문화예술 공간으로 변모하기 위해 리모델링을 하고, 여러 파일럿 프로그램을 준비한다는 소식이 전해졌다. 동부창고를 또 가야 할 일이 생겼다.

청주 연초 제조창은 한때 청주 근대 산업의 중심지 역할을 하던 곳이다. 3천 명이 넘는 노동자가 근무했고 50여 개국에 담배를 수출할 만큼 대규모 산업체였다. 연초 제조창의 월급날에 맞춰 별도의 장이 설 만큼 내덕동의 경제 활동을 책임지기도 했다. 그리고 1960년대 담뱃잎을 보관하기 위해 연초 제조창 옆자리에 적벽돌과 목조 트러스 구조의 동부창고 11개 동이 세워졌다. 1989년에는 한국담배인삼공사 청주제조창으로 개편되면서 시설의 현대화가 이루어졌고 2002년 주식회사 케이티앤지로 변경, 2004년에는 구조조정으로 결국 폐쇄됐다. 이로 인해 주민 대부분이 일자리를 잃고 다른 지역으로 이사하며 내덕동은 공동화 현상이 일어났다.

내덕동의 빈집을 채운 건 근처 청주대학교 학생들이었다. 대학생을 상대로 원룸이 하나둘 지어지며 동부창고 주변은 자연스럽게 원룸촌으로 변화했다. 1955~1980년대생에게 이 동네의 기억은 부모님이 일을 하던 곳이고, 이후 세대에게는 자취하는 친구를 따라 술을 마시던 추억의 장소이다. 한때 재개발 이슈로 동부창고의 존폐 위기가 있었지만 오히려 시민들의 요청으로 지금의 모습이 유지될 수 있었다.

시민들의 열린 문화 공간이 되기 위한 노력

동부창고 11개 중 소규모 창고 4개는 사라지고 7개가 살아남았다.

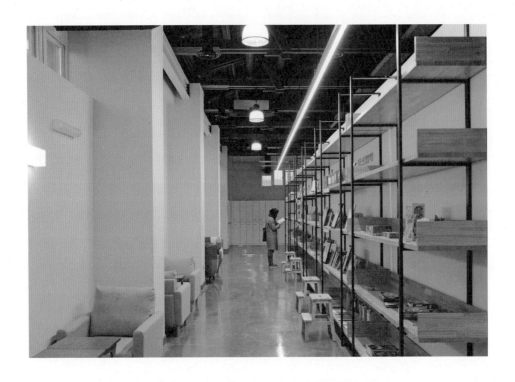

"동부창고에는 처음 문화예술을 접해 보는 사람들이 많이 찾아와요.
그러기에 일하는 사람의 인상과 역할이 중요하다고 생각해요. 주민들이
동부창고를 이용할 때 조금이라도 불편함 없이 즐길 수 있도록 여건을
마련해 주는 것이 중요합니다."
— 박종명 청주시문화산업진흥재단 연구원

청주시문화산업진흥재단이 동부창고의 운영 사업을 담당하며
시민들의 문화 공간으로 문을 연 것은 3개 동이다. 2015년 10월
리노베이션을 마친 34동과 35동은 대관 중심의 열린 문화 공간이다.
34동은 갤러리, 목공예실, 교육실, 카페, 다목적 강당 등을 갖춘
커뮤니티 플랫폼이고, 35동은 다양한 규모의 그룹이 사용할 수
있도록 여러 개의 공연 연습실을 갖췄다. 그리고 2017년 가을
36동을 청주생활문화센터로 개관했다. 자유롭게 책을 읽을 수 있는
책 골목길, 옛 담배 공장의 사진을 전시한 공간, 음악·댄스 연습실
등으로 구성했다. 34동, 35동보다 좀 더 아늑하고 따뜻한 느낌이다.
동부창고는 낡은 공간을 되살려 화제가 되는 것도 중요하지만
무엇보다 시민을 우선으로 생각한다. 청주도시첨단문화산업단지와
국립현대미술관이 전문가를 위한 공간이라면 동부창고는 시민들이
부담 없이 문화예술을 접하고 스스로 기획자가 되어 주체적으로
활동할 수 있도록 문턱을 낮춘 시설이 되고자 한다.
이러한 동부창고의 의도와 부합하듯 지난 1년간 시민들이 오롯이
자신의 여가 활동을 위해 동부창고의 공간을 빌린 것만 해도 3천여
건, 이용객 수는 8만여 명이다. 특히 공공 기관의 일부 지원 자격에
해당되지 않는 소규모 동아리 회원들이 이곳의 문을 두드린다.
이들을 위해 동부창고가 기획한 〈동창생 모여라〉 프로그램은
〈동부창고 생활 문화 동호회 모여라〉의 줄임말로 음악, 무용, 공예,
미술, 구연동화, 사진 등 청주시 내 생활 문화 동호회 10팀에게 특강,
단체 촬영, 홍보, 축제 참여, 네트워킹 등의 지원과 기회를 제공한다.
내덕동이 원룸촌으로 변화하며 발생한 소음, 쓰레기 처리 문제도

동부창고는 문화를 통해 한자리에 모여 해결하고자 한다. 2018년 5월부터 10월까지 진행한 프로그램 〈안덕벌 문화가 잇는 삶〉은 주민과 청주대학교 학생, 자취생이 한자리에 모여 다과회, 영상 상영회, 공연, 원데이 클래스 등을 함께하며 소통하는 시간이었다. 주민과 지역 예술가, 학생이 함께 음식을 만드는 프로그램 〈소셜 다이닝〉 역시 서로 다른 환경에서 활동하는 사람들이지만 상대를 이웃으로 맞이하고 관계를 형성해 나가고자 동부창고가 기획했다. 프로그램이 진행된 이후 주민과 학생은 지역 예술가에게 관심을 갖고 작업실도 방문하는 등의 변화된 모습을 보여 줬다.

문화 민주주의를 꿈꾸며

이른 아침 도착해 동부창고를 살펴볼 때만 해도 텅 빈 광장과 낡은 창고가 그저 쓸쓸해 보이기만 했다. 하지만 점심 시간이 조금 지나자 사람들의 발길이 조금씩 찾아들더니 어느새 광장은 차와 사람으로 가득 찼다. 취재가 있던 그날은 앞으로 이벤트 공간으로 사용될 6동에서 〈12월의 선물, 기프트 쇼〉가 열린 날이다. 희극인들의 익살스러운 무대와 화려한 마술, 음악 공연 등으로 다채로운 볼거리를 제공해 가족이 함께 즐길 수 있는 뜨거운 연말 콘서트였다. 그런데 한산하기만 했던 동부창고를 가득 메운 이 많은 사람들은 도대체 어떻게 알고 찾아 왔을까?

청주시문화산업진흥재단 시민 문화 상상팀에서 만든 〈문화 10만인 클럽〉은 청주시가 문화 도시로 거듭나기 위해 문화 생태계를 조성하고 플랫폼을 구축하고자 만든 서비스다.

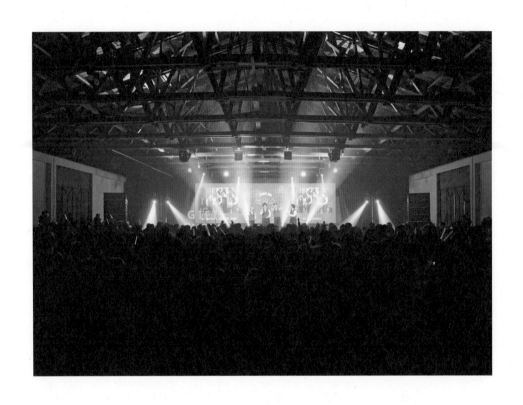

"학교 교육은 삶과 연결되기 쉽지 않죠. 동부창고가 나서서 시민을 위한
문화예술교육을 기획하면 좋겠어요. 이를 통해 시민들이 문화 시설에 대해
더 많이 요구하고 즐기게 될 때, 청주시는 진짜 문화 도시가 될 거예요."
– 김현기 여가문화연구소 소장

「청주시에는 85만 인구가 사는데, 100만 도시를 목표로 하고
있습니다. 이중 10퍼센트에 해당하는 시민이라도 매월 10만 원
정도 문화예술을 소비할 수 있도록 정보를 제공하고자 문화 10만인
클럽 서비스를 만들었어요. 별도의 비용 없이 가입만 하면 지역에서
일어나는 다양한 행사를 문자나 스마트폰 메신저로 받아 볼 수
있어요. 현재 가입자 수는 3만 명 조금 넘어요. 하지만 어린이, 노인
등의 가족에게도 소식이 전달되는 것을 감안한다면 3만 명 이상의
사람들에게 정보를 제공하는 거죠.」 시민 동아리 회원들과 허물없이
대화를 나누던 박종명 청주시문화산업진흥재단 연구원의 설명이다.
문화 도시란 여가 생활과 문화예술을 즐기는 시민이 존재해야 얻을
수 있는 지위다. 말뿐만이 아닌 진짜 문화 도시로 거듭나기 위해
청주시는 정보 제공 서비스에도 적극적이다.

하지만 아직 시민들의 만족을 다 채우지는 못했다. 프로그램에
참여하지 않거나 동아리 활동을 하지 않는 사람들이 동부창고에서
할 수 있는 일은 거의 없기 때문이다. 그래서 동부창고는 시민의
입장에서 요구 사항을 보완하고 부응하기 위해 남은 6동을 마켓,
파티 등 다양한 쓰임이 있는 이벤트 공간으로, 8동은 카페를 만들
계획이다. 콘크리트 바닥의 광장에는 잔디를 깔아 생기를 더하고
광장 옆에 1천여 대의 주차 타워도 설치 중이다. 그리고 37동은
초중고등학생들의 방과 후 교육 활동과 자유 학기제를 염두에 둔
문화예술교육 공간을 생각 중이다. 문화 도시, 문화 민주주의라는
건 생각보다 그리 어려운 일이 아니다. 동부창고처럼 차근차근 시민
동호회부터 지원하고 그들의 무대를 만들어 준다면 문화예술의

창작과 소비가 원활하게 이루어지는 거점 도시로 성장할 수 있을
것이다.

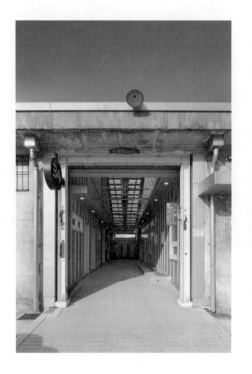

interview

박종명 청주시문화산업진흥재단 연구원 /

김현기 여가문화연구소 소장 / 홍선미 주민 / 이난경 주민

동부창고는 현재 3개동이 열려 있고 남은 공간들도 조금씩
리모델링해 새로운 모습을 선보이기 위해 준비하고 있어요.

박종명 3개 동을 조성하는 과정에서 시민, 지역 예술인들과
소통하지 못한 부분이 있어요. 동부창고가 문을 열고도 한동안
시민들의 공감을 얻지 못한 이유가 이 때문이라고 생각해요.
미흡했던 부분을 보완하기 위해 이 공간이 어떠한 가치가 있는지
시민들과 공유하고 다른 공간이 조성되는 과정에서 그들은 어떤
역할을 할 수 있는지 회의와 워크숍을 통해 의견을 나누고 있어요.
시간이 좀 걸리겠지만 조금씩 준비하면서 동부창고의 운영 방침을
정리해 나가고 있습니다.

한때 일부 창고를 헐고 아파트 단지로 개발하려는 움직임이 있을 때
주민과 예술인들의 반대로 동부창고가 살아남았어요. 하지만 조성
과정에서 주민들의 의견이 반영되지 않았다는 것이 의아해요.

박종명 리모델링을 시작하기 전 예술가들이 동부창고에서 전시도
하고 시민들과 의견을 주고받는 자리가 몇 번 있긴 했지만 연속성을
갖지는 못했어요. 건축가가 마스터플랜을 세웠는데 공사가
시작되며 설계업체 등과 행정적으로만 관계를 맺으며 진행되어 놓친
부분이 많았던 것 같아요.

시민을 위한 열린 문화 공간이 되기 위해 프로그램 운영 외 노력하는

프로그램을 기획하는 김현기 여가문화연구소 소장(위)과 이 공간을 총괄 운영하는
박종명 청주시문화산업진흥재단 연구원(아래).

부분은 무엇인가요?

박종명　동부창고의 부지가 3만 평인데 주소가 하나로 묶여 있어서
연습실을 이용하는 분들이 네비게이션에 주소를 찍고 찾아오기가
불편했어요. 올해 초 제대로 길 안내를 할 수 있도록 시청에서 별도의
주소를 받았습니다. 주변에 공사가 많이 진행 중이고 길이 제대로
정비되지 않아 오시는 길이 어렵겠지만 그럼에도 동부창고를 알리기
위해 적극 홍보하고 있습니다.

시민이 문화 기획자가 될 수 있도록 기회를 제공하고 있는데,
동부창고가 특별히 지원해 주는 것은 무엇인가요?

박종명　예를 들어 2017년 가을에 〈자취방위대, 자취방은 위대하다〉
행사를 개최한 적이 있어요. 대학생들이 직접 기획하고 실행하는
청년학당 문화 프로젝트의 첫 행사로 마련된 것인데 동부창고가
이들의 홍보, 연출, 콘텐츠 기획 비용 등을 일부 지원했어요. 원데이
클래스, 자취 음식 대결을 하는 〈자취 한 그릇〉 프로그램, 버스킹
공연, 토크쇼 등이 동부창고에서 열렸습니다.

동부창고를 이용하는 주민들의 만족도가 꽤 높은 것 같습니다.
이곳만의 운영 노하우를 알려 주세요.

박종명　원리, 원칙이 중요한 대형 공공 문화 공간이 있다면,

동부창고는 주민, 기획자, 선생님 등 사람간의 관계가 더 중요하다고
생각합니다. 전문성을 띠기보다 시민들이 처음 문화예술을 접하는
곳이기에 그 공간 안에서 일하는 사람의 인상과 역할이 큰 영향을
미친다고 생각해요. 주민들이 공간을 이용할 때 조금이라도 불편함
없이 즐기도록 충분한 여건 마련이 중요합니다.

여가문화연구소에서 기획한 〈두근두근 프로포즈〉가 인상적입니다.
동부창고 생활문화센터에서 3회째 열리고 있는데 기획 의도가
궁금해요.

김현기 요즘 젊은이들은 졸업 후 사회에 나가면 바쁜 생활 환경
때문에 반려자를 만날 기회가 많지 않은 것 같아요. 〈두근두근
프로포즈〉는 청주시의 지원을 받아 미혼 남녀 대상으로 40명을
모아 하루 동안 포크 댄스, 만들기 등의 문화 프로그램을 함께하며
서로를 알아 가고 데이트를 할 수 있는 청춘 캠프입니다. 문화
체험을 지원하고 사회 문제도 해결해 보고자 기획했어요. 이곳에서
만난 남녀가 결혼을 하고 자리를 잡으면 청주시의 젊은층도 증가할
것이라는 기대를 갖고 있습니다.

그밖에 동부창고에서 진행한 프로그램이 있다면 소개해 주세요.

김현기 가정의 달 5월을 맞아 동부창고 6동을 활용해 가족 콘서트를
진행했습니다. 아이들이 함께할 수 있는 콘서트가 많지 않은 것 같아

저희 프로그램은 아이 동반을 필수 조건으로 내세웠습니다. 마술, 샌드 아트, 클래식, 엔터테인먼트 등 4개의 주제를 묶어 기획했는데 티켓 오픈 2시간 만에 마감이 될 만큼 인기가 좋았어요.

동부창고는 건축적 특징이나 역사에 대해서도 많이 언급되는 곳인데, 혹시 이를 반영해 기획한 프로그램이 있나요?

김현기 공간의 역사와 특징을 활용해 프로그램을 만드는 것도 의미가 있겠지만 저는 이러한 공간에 다양한 문화 프로그램을 더해 더 많은 가치를 만드는 것에 관심이 많습니다. 즉 가치가 가치를 생산하는 것입니다. 얼마 전 동부창고에서 여가문화연구소 관계자들과 포럼을 진행했는데 다들 건축을 보며 지금은 만들고 싶어도 할 수 없는 이 공간이 정말 멋지다며 자연스럽게 도시 재생의 가치를 이야기하게 되더라고요.

김현기 소장은 문화 프로그램 기획 외에 평론가로도 활동합니다. 청주 시민을 위한 문화 플랫폼을 지향하는 동부창고에 대해 한마디한다면요?

김현기 최근 발표한 문화 관련 통계 자료를 보면 충북의 복합 문화 공연 시설은 전국 대비 2.5퍼센트 수준으로 17개 시도 중 15번째이고 문화예술 활동 참여 현황도 43.2명으로 전국 평균 66.4명보다 크게 낮더라고요. 통계 자료가 보여 주듯 청주를 포함해

1955~1980년대생에게 이 동네의 기억은 부모님이 일을 하던 곳이고 이후 세대에게는 자취하는 친구 따라 술을 마시던 추억의 장소가 되었다.

충북 도민의 문화와 여가 욕구가 제대로 충족되지 못하고 있어요. 다행히 동부창고가 시민들의 다양한 문화 활동을 아낌없이 지원해 줘서 덕분에 문화 시민 마을로 가기 위한 단계를 잘 걷고 있는 것 같아요. 특히 동부창고는 정형화된 틀이 아닌 비어 있는 공간으로 전시, 교육, 공연 등 무엇이든 담을 수 있는 빈 그릇이라는 점이 매력이에요. 공간을 채우는 사람에 따라 유동적으로 변할 수 있는 점에서 동부창고는 문화 시민 플랫폼의 역할을 충분히 하고 있다고 생각합니다.

앞으로 조금씩 다른 공간과 광장을 리모델링할 계획이라고 하던데, 동부창고가 보완해야 할 부분은 무엇이라고 생각하나요?

김현기 지금껏 한국의 문화는 전문가들이 기획하고 시민이 향유하는 방식이었어요. 시민이 앞장서서 문화를 만드는 것이 그다음 단계라면, 더 나아가서는 시민이 직접 문화를 기획하며 쌓은 경험을 바탕으로 공간이 어떻게 설계되길 바라는지 의견을 표출해야 해요. 동부창고는 이러한 과정을 거치지 않고 지금의 공간이 탄생됐어요. 앞으로 리모델링될 곳은 시민 위원회를 만들고 그들의 의견을 모아 더 많은 사람들이 이용할 수 있는 공간이 되면 좋겠어요.

〈문화 도시가 되려면 문화를 향유하는 사람이 많아야 한다〉고 직접 칼럼에도 쓴 걸 봤어요. 청주 시민들은 문화 행사에 적극 참여하는 편인가요?

김현기 지역사회보장협의체에서 충청북도민 1만 8천 명을 대상으로
시민들이 원하는 욕구에 대해 조사한 적이 있어요. 노인, 장애인,
여러 소득 계층에 상관 없이 1위가 문화였어요. 예전에는 건물을
짓거나 길을 내달라는 식의 경제 문제였다면 지금은 문화의 욕구가
점점 커지고 있어요. 이에 따른 정부의 지원이나 플랫폼, 서비스
등이 갖춰져야 하는데 아직은 기대만큼 못 따라 주는 것 같아요.
청주시문화산업진흥재단에서 운영하는 〈10만인 클럽〉 같은
시스템만 잘 구축해도 시민들은 얼마든지 즐길 준비가 되어 있어요.

청주시가 문화 도시로 거듭나기 위해 동부창고는 어떠한 역할을
하면 좋을까요?

김현기 우선 시민을 위한 콘텐츠를 만들어야 한다는 생각을 버려야
해요. 시민들에게 공간을 제공하고 기회를 만들어 주는 역할만
하면 좋겠어요. 하지만 교육만큼은 동부창고가 나서서 해야
한다고 생각해요. 문화는 반드시 교육과 연결되어야 하고 이는
무척 중요해요. 어린이, 청소년들이 받는 학교 교육은 삶의 교육과
연결되기 쉽지 않잖아요. 지리, 세계사를 배우며 여행하는 방법을
알게 되고 음악, 미술을 배우며 감성을 키우는 건데 전혀 그렇지
않죠. 동부창고가 만든 교육을 통해 사람들의 요구와 활동이 더
활발해진다면, 청주시가 문화 도시로 성장하는 데 필요한 비옥한
밑거름이 만들어질 거예요.

해금 동아리 예인사색은 동부창고가 오픈하기 전 주로 어디에서
문화 활동을 했나요?

홍선미　주민 센터에서 열리는 프로그램을 이용했어요. 사실 문화
활동을 하기에 청주시는 상당히 열악한 편이죠. 2012년 현대백화점
충청점 문화 센터가 문을 열면서 본격적으로 여가 활동을
시작했어요. 회원들이 다양한 경험을 할 수 있도록 센터 선생님이
공연 자리도 만들어 주는데, 3년 전 동부창고를 알게 되면서부터
회원들이 이곳에 모여 연습도 하고 공연도 해요. 초기에는
동부창고에 대한 정보가 부족했고 외관이 여느 문화 시설의
이미지와는 달라서 사람들에게 알리기가 어려웠는데 지금은 문화

공간을 찾는 사람들에게 적극 추천하고 있어요.

이난경　최근 6~7개월 사이에 부쩍 동부창고가 활성화된 것 같아요.
앞으로 여기서 무언가를 하면 좋겠다는 아이디어도 떠오르고요.
프로그램에도 관심이 생기면서 자연스럽게 지인들에게 홍보하고
있어요.

동부창고에 얽힌 개인적이 추억이 있다면 이야기해 주세요.

이난경　30년 전 제가 국민학교에 다닐 때 한 반에 5~6명의
부모님은 연초 제조창에서 일했어요. 고등학교 때 산업화, 기계화가
되면서부터 많은 분들이 공장을 그만두게 되었고 뿔뿔이 흩어지면서
인구가 감소하고 점점 유령 도시가 되었어요. 그나마 건물이 헐리지
않고 유지될 수 있었던 이유는 근처 청주대학생들이 지나다녀서
생명력을 잃지 않았기 때문인 것 같아요.

이곳의 좋은 점과 아쉬운 점은 무엇인가요?

이난경　광장이 넓어서 걱정 없이 편리하게 주차할 수 있는 점이
좋아요. 그리고 저희 4~5명 연습하는 공간의 대관료가 2시간에
1만 원이에요. 거의 공짜나 다름 없죠. 무엇보다 동부창고 직원들이
친절하고 도움을 요청할 때 적극 도와줘서 좋아요.

홍선미　대관료가 고지서로 나오는데 계산서까지 발행되더라고요.
저희처럼 작은 조직이 세금 계산서를 쓸 일은 없지만 큰 규모로
활동하는 분들에게는 이로울 것 같아요. 행사를 할 때 의자나 장비
등이 필요하다고 요청하면 세심하게 챙겨 주고, 만약 안 될 경우
어떻게 마련해 주겠다고 알려 주는 모습이 인상적이에요.

이난경　주차장으로 쓰이는 광장이 꽤 넓어서 아이들과 뛰어놀기도
좋고 주변에 위험물이 없어서 안전해요. 하지만 동부창고의
프로그램을 이용하지 않으면 할 수 있는 활동이 별로 없는 건
아쉬워요. 시민을 위한 열린 공간으로 거듭나려면 접근성도 무척
중요한 요소라고 생각해요.

주요
프로그램

운영 시간	10:00~22:00(토 09:00~18:00, 공휴일 휴무)
주소	청주시 청원구 덕벌로 30 동부창고
연락처	043-715-6861
웹사이트	dbchangko.org

동창생 모여라

일상 속에서 생활문화를 즐기고 주체적으로 문화예술 활동을 이끌어 갈 동호회에게 홍보, 촬영, 특강 등을 지원한다. 축제 기획·운영을 위한 간담회 5회, 지역의 역사 문화 콘텐츠 발굴과 창작 활동 기회 제공, 협업 공연 및 전시, 마켓 등의 기획과 참여를 할 수 있도록 프로그램을 구성했다.

동부창고 클래스 〈5첩 반상〉

바느질, 목공예, 요리, 춤, 핸드 드립 커피 등 5가지로 구성된 생활 문화 클래스로 각 8회 운영(목공예는 6회)한다. 디저트 및 디톡스 음식 만들기, 배부르게 먹고 요요 없는 다이어트식 만들기, 커피 추출 및 시음, K-팝 댄스 등 쉽고 재밌게 즐길 수 있는 여가 문화 생활 프로그램이다.

안덕벌 문화가 잇는 삶

청주생활문화센터 운영 활성화 프로그램 지원 사업의 일환으로 오랜 시간 안덕벌(내덕동)에 살아온 주민들과 일시적으로 머물고 있는 청주대학교 학생들의 의사소통 부재를 문화예술 프로그램을 통해 해소하는 것을 목표로 5달간 진행했다. 프로그램 활동을 기록한 성과 영상 상영회와 공연, 청주대학교 미대생들의 기획 전시 등을 선보이는 졸업 발표회도 가졌다. 지역 문화 동호회와 시민 예술인의 인프라 확장을 위해 프로그램은 지속될 예정이다.

05 영주시를 일으킨 근대 산업 시설의 새 얼굴　148아트스퀘어

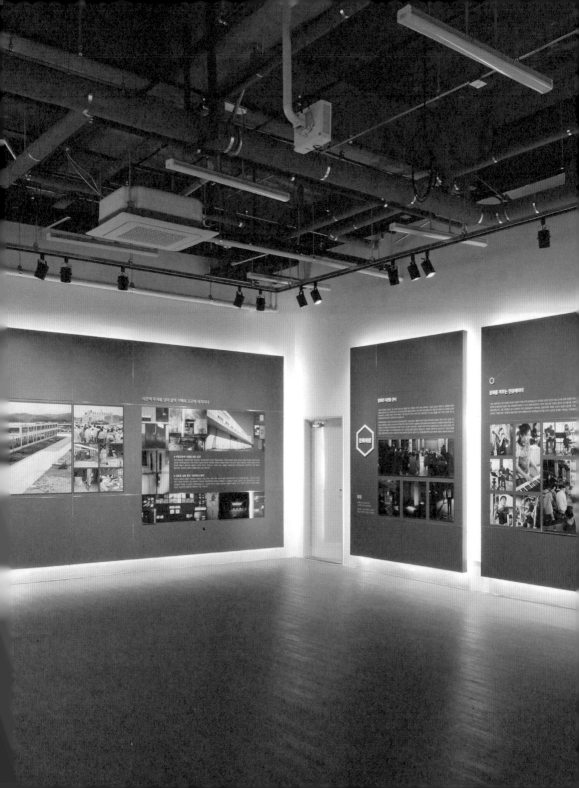

1970년대 역사를 간직한 이 건물은 사방 8미터 간격으로 60개의 내부 기둥이 2층 슬래브 구조를 받치고 있다. 1480트스케이어는 가로 100미터, 세로 480미터 규모의 공간이라는 점에 착안해 지은 이름이다.

2016년 영주 시민을 대상으로 무엇을 해보고 싶은지 설문 조사를 한 후 의견을 모으고 반영해 특별히 만든 공간인 117석 규모의 공연장이다.

60여 개의 기둥만 남은 담배 공장

경북 영주시 휴천동에 있는 148아트스퀘어는 청주 동부창고의 역사와 닮았다. 연초 제조창의 공간 일부였으며 한때 지역 경제를 이끌었다. 하지만 외모는 전혀 다르다. 옛 모습 그대로 간직한 것이 동부창고의 매력이라면 148아트스퀘어는 곱게 분칠한 얼굴과 편안한 인상으로 방문객을 맞이한다.

148아트스퀘어는 1970년에 준공된 영주 연초 제조창이었다. 영주 연초 제조창은 사라호 태풍에 의한 재난 이후 도시 재건에 대한 열망이 가득했던 시기에 세워졌다. 절망과 위기 속에서 세운 영주의 희망인 셈이었다. 지역의 고용 증대와 지역 경제에 기여했으며 지역의 대표 산업 시설이기도 했다. 영주의 많은 이들이 담배 제조업에 종사했고 그들의 노력으로 지역 경제도 발전했다. 영주 지방 철도청과 더불어 오랜 시간 영주의 근대 산업을 일으킨 주인공이었다. 하지만 결국 이곳 역시 현대화에 의해 2003년 적서동으로 공장이 이전되며 폐쇄됐고 2015년 문화체육관광부의 〈폐산업시설 문화재생사업〉 공모에 선정되기 전까지 10여 년간 잠들어 있었다.

1970년대 역사를 간직한 이 건물은 사방 8미터 간격으로 60개의 내부 기둥이 2층 슬래브 구조를 받치고 있다. 1층은 문화 공간으로 재탄생했고, 2층은 경북전문대학교 항공 정비과가 사용하기 위해 리모델링 중이다. 148아트스퀘어는 가로 100미터, 세로 48미터 규모의 공간이라는 점에 착안해 지은 이름이다. 2015년에 선정돼 3년간의 준비 과정을 거친 후 2017년 11월 25일에 문을 열었다.

"리모델링 초기부터 기획자가 함께했다면 아마도 연초 제조창의
물건을 모두 버리지 않았을 거예요. 역사의 흔적이 묻어 있는
물건들을 활용해 상설 전시장을 만들 수 있겠죠. 그 부분이 무척
아쉬워요."
— 이수빈 148아트스퀘어 프로그램 디렉터

117석 규모의 공연장과 2개의 다목적 연습실, 3개의 다목적 공간, 3개의 창작 작업실, 청소년 동아리방, 북카페 등으로 구성됐다. 영주 시민의 쾌적한 문화생활을 위해 채광 좋은 공간과 깔끔하게 갖춘 시설이 돋보인다. 이곳이 연초 제조창이었던 흔적을 찾아보기는 어렵지만 60여 개의 내부 기둥과 자료실에 마련된 사진, 당시 생산된 담배, 일했던 노동자들의 영상 회고록만이 과거를 이야기해 주고 있다.

시민을 위한 열린 문화 놀이터

영주 연초 제조창이 문화 공간으로 리모델링되는 과정에서 지역 예술가들의 파일럿 프로그램이 진행됐다. 영주 시민이 주인이 되는 공간이기에 그들의 의견을 반영하기 위한 실험 행사는 필수였다. 2016년 영주 시민을 대상으로 무엇을 해보고 싶은지 설문 조사를 하고 실내 스포츠 경기, 밴드 활동, 작품 전시, 소규모 공연 등을 지원했다. 이렇게 의견을 모으고 반영해 특별히 만든 공간이 통유리창의 북카페와 117석 규모의 공연장이다.

영주시는 노인 인구가 많고 향교와 유교 문화가 살아 숨쉬는 지역 특색이 있다. 긍정적으로 보면 역사와 전통을 중요시하는 것이고 조금 다르게 해석한다면 보수적이다. 수원에서 살다 결혼 후 영주 생활 5년 차에 접어든 이수빈 148아트스퀘어 프로그램 디렉터의 말에 의하면 특히 장유유서를 중요시하는 지역 풍토가 눈에 띈다고 한다. 그래서인지 영주시는 노인을 위한 주민 센터 프로그램이나 시설은 잘 갖춰져 있지만 직장인, 아기 엄마 등의 젊은 세대를 위한

프로그램은 부족하다.

북카페이지만 카페 기능은 없고 책만 있는 148아트스퀘어의
공간은 모임 장소가 부족해 여가 활동에 목말라 있던 여성들에게
특히 인기다. 동아리 모임 장소나 회의 공간으로 이용할 수 있도록
무료로 개방했다. 카페 기능이 있다면 마실 것을 주문하고 돈을
지불해야 하는 부담감이 있는데 편안한 소파와 긴 테이블, 책만
있는 북카페라 젊은 여성뿐만 아니라 노인, 대학생 등 지역민들이
편히 쉬며 머무른다. 퇴근 후 공간이 마땅하지 않아 연습실을 찾아
헤매던 직장인들도 148아트스퀘어가 오픈한 후 1시간에 1만~1만
5천 원 정도의 저렴한 비용으로 공연장을 빌릴 수 있게 되었다.

실내 광장에는 배드민턴 시설과 탁구대를 설치했다. 이웃집 경북전문대학교의 학생들도 놀며 쉬며 재밌게 드나들 수 있도록 의도한 장치인데, 실제 이용률이 꽤 높다. 공장만이 갖고 있는 공간의 특성 덕분에 영주 시민은 계절에 상관없이 즐길 수 있는 너른 문화 놀이터를 하나 갖게 됐다.

"도시 재생, 문화 재생 사업의 목적에 걸맞게 공간이 잘 쓰이려면 영주 시민뿐만 아니라 관광지로서의 역할도 해야 할 것 같습니다."
— 손수진 영주문화관광재단 사업운영팀 과장

어떠한 프로그램도 소화할 수 있는 공간

이수빈 프로그램 디렉터는 청소년과 젊은 여성을 타깃으로 한
프로그램을 가장 먼저 기획했다. 영주 시민으로 살아가는 한 젊은
여성으로서 느낀 갈증을 해소하고 싶었다. 148아트스퀘어가
아니더라도 영주시에는 노인을 위한 프로그램은 충분하니
영주시의 소수자로 통하는 젊은 세대를 위하고 싶었다. 전문 외래
강사를 초빙해 성인 발레핏, 연극과 뮤지컬, 기타와 팝, 팝페라
등의 〈예술·교육 프로그램〉을 만들었다. 발레, 뮤지컬, 오페라 등
클래식이 어려운 예술이 아니라는 것을 현대 예술과 접목해 쉽고
재밌게 경험할 수 있도록 기획했다. 의욕 가득 품고 야심 차게 준비한
그녀의 프로그램 결과는 어땠을까? 자기 또래라면 기다렸다는 듯
반길 것이라는 예상과 달리 첫 회에는 모집 인원 미달로 폐강되었다.
하지만 다행히 예술·교육 프로그램은 입소문을 탔고 지금은 매달
정원이 마감될 만큼 인기리에 진행 중이다. 단지 처음 접해 본 문화라
낯설고 어색했던 것뿐, 한 번 경험해 본 사람들은 프로그램의 팬이
된다. 한 달에 한 번 열리는 〈지역생활예술워크숍〉은 주민들이
친목을 도모하기 좋은 행사다. 지역 예술가나 한 분야에 조예가
깊은 사람이 스스로 선생이 되어 여러 사람들과 소통하는 자리다.
향초 만들기나 마크라메 같은 생활 공예를 좋아하거나, 향교 도시로
유명한 영주인 만큼 다도에 관심 있는 사람들이 주로 모이는데,
관심사가 비슷해서인지 금세 친구가 된다. 그중에서도 특히 공간의
특성을 십분 활용하면서도 주민들에게 큰 호응을 얻은 건 수공예
장터 〈통수〉다. 핸드메이드와 수제 먹거리를 판매하는 플리마켓과

볼거리, 즐길 거리가 있는 공연을 열고 만들기 무료 체험도 해볼 수 있어 다양한 연령대가 즐기는 행사다. 148아트스퀘어의 실내 광장, 공연장, 북카페 등을 구석구석 활용해 자연스럽게 공간 홍보도 된다. 사실 아직은 미디어 아트나 설치 등의 현대 미술을 낯설어 하는 분위기와 함께 문화예술 교육 전문 인력이 부족한 것이 영주시와 148아트스퀘어의 현실이다. 그래서 오히려 더 새로운 가능성이 엿보인다. 시도해 볼 것이 많고 함께 손잡고 경험해 볼 수 있는 것이 많은 설렘 가득한 곳이 바로 148아트스퀘어다.

경북 영주시 휴천동에 있는 1480t트스케어. 연초 제조창의 공간 일부였으며
한때 지역 경제를 이끈 공간으로 현재는 다양한 연령대가 즐길 수 있는 문화 공간이 되었다.

interview

이수빈 148아트스퀘어 프로그램 디렉터 /

손수진 영주문화관광재단 사업운영팀 과장

노인 인구가 많고 전통을 중요시하는 지역 특성과 달리
148아트스퀘어의 프로그램은 젊은 세대, 여성을 타깃으로 한 점이
눈에 띄어요.

이수빈 수원에서 일을 하다 결혼 후 영주에 자리 잡게 되었는데,
도시에서는 보편적으로 이루어지는 프로그램이 이곳에서는
찾아보기 어려웠어요. 팝페라, 발레핏, 연극, 뮤지컬 등의 강좌는
청소년, 젊은 세대를 타깃으로 만든 거예요. 그동안 젊은이들을
위한 장소나 프로그램이 없었으니 이에 대한 갈증이 있지 않았을까
싶었죠. 프로그램을 시작하면 당연히 많은 사람들이 좋아해 줄
것이라고 예상했는데, 결과는 그 반대였어요. 처음 접해 보는 문화
활동이라 어색해서 신청을 잘 안 하더라고요. 프로그램을 운영한
지 1년 남짓 지난 지금은 많이 찾아오세요. 요즘은 20명, 15명 정원
마감을 하고 있습니다.

148아트스퀘어가 오픈하기 전 영주시 젊은이들은 주로 어디에서
문화 활동을 했나요?

이수빈 주민 센터 프로그램이나 네이버·다음 카페 활동이
전부였다고 해요. 현재 이곳에서는 문화예술 프로그램 외 매달 셋째
주 토요일에 수공예 장터〈통수〉를 열어요. 엄마들이 집에서 만든
물건을 가지고 나와 팔기도 하는데 인기가 좋아요.

청소년과 젊은 여성을 타깃으로 한 프로그램을 가장 먼저 기획했다. 영주시의 소수자로 통하는 젊은
세대를 위하고 싶었다고 한다. 이수빈 디렉터와 손수진 과장.

주민들의 의견을 반영해 기획한 콘텐츠는 무엇인가요?

이수빈 초대 기획전으로 서예가 김동진과 현대 미술가 권기철의
전시를 열었어요. 〈서예〉라고 하면 자칫 지루한 인상을 줄 것 같아
다른 분야의 예술가와 협업 형태로 기획했어요. 그런데 영주에서는
〈초대 기획전〉 자체가 처음 있는 일이라고 하더라고요. 전시 하나를
보더라도 안동이나 대구에 가야 했다고 해요. 영주 시민들은 지역에
대한 자부심이 높은 것 같아요. 그래서 타 지역보다 영주 예술가의
기획전을 먼저 해주길 바랐어요. 앞으로는 영주 출신뿐 아니라
실력 있는 다양한 도시의 작가들을 영주에 초대해 서로 영향을
주고받으면 좋겠어요.

영주관광문화재단과 사무실을 공유하고 있어요.

이수빈 작가 레지던시 프로그램을 영주관광문화재단이 맡아
진행하고 있어요. 공간도 함께 쓰고 저희 사업과 교차점이 많아요.
시민들이 무엇을 요구하는지 함께 듣고 의견을 조율해 나가기도
하고요. 148아트스퀘어 복도 벽면을 초등학교 어린이들의 작품으로
꾸몄는데 영주관광문화재단의 아이디어로 기획한 거예요.

프로그램 운영자로서 공간에 대한 아쉬운 점이 있다면요?

이수빈 제가 디렉터로 합류했을 때 이미 공간 리모델링이 모두 끝난

상태였어요. 처음부터 기획자가 함께했다면 아마도 연초 제조창의
물건을 모두 버리지 않았을 거예요. 역사의 흔적이 묻어 있는
물건들을 활용해 상설 전시장을 만들 수도 있었겠죠. 그 부분이 무척
아쉬워요.

기억에 남는 에피소드가 있다면 들려주세요.

이수빈　지역민 대부분이 보수적이에요. 옛것을 그대로 써도 전혀
불편함 없이 살아온 분들이죠. 한 예로 대관 신청이나 프로그램을
신청할 때 이웃집에 말 걸듯 전화로 요구하세요. 많은 어르신들이
컴퓨터를 잘 사용하지 못하니까 대신 신청 좀 해달라고 해요.
148아트스퀘어가 생기기 전 다른 곳에서는 통용되던 것이 갑자기
이방인이 나타나 안 된다고 하니 당황스러울 것 같아요. 하지만 이로
인해 사람들이 새로운 환경에 맞춰 적응하고 변화할 필요도 있다고
생각해요.

148아트스퀘어가 문을 연 지 1년이 조금 넘었어요. 이곳을 중심으로
지역 재생, 문화 재생이 잘 이루어지고 있는 것 같나요?

이수빈　2017년 11월에 문을 열고 다음 해 3~4월까지만 해도
앞이 캄캄했어요. 큰돈을 들였는데 사람들의 반응은 시큰둥해
보였거든요. 하지만 지역 예술가의 말에 귀 기울이고 시민들의
요구 사항을 반영해 콘텐츠를 기획하면서 점점 사람들에게

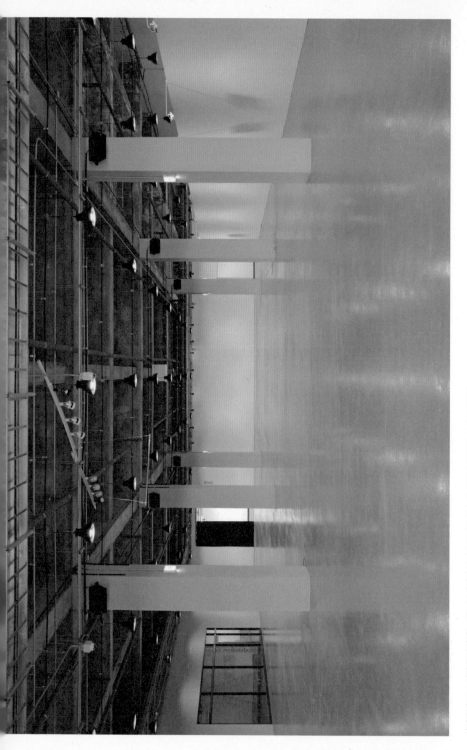

시민들의 요구 사항을 반영해 콘텐츠를 기획한 결과 약 1년간 연습실, 공연장 대관만 400건 정도다.
1480트스케어에서 진행하는 작가워크숍은 작가가 직접 수업을 진행한다는 점이 차별된다.

공간이 인식되기 시작했어요. 그 결과 약 1년간 연습실, 공연장 대관만 400건 정도 돼요. 앞으로 좀 더 신선한 기획과 다양한 문화 프로그램으로 사람들과 대화하고 싶어요.

영주문화관광재단이 레지던시 프로그램을 운영하고 있다고요.

손수진 영주문화관광재단이 지역문화예술특성화지원사업에 선정되어 148아트스퀘어의 공간을 활용해 레지던시 프로그램을 운영하고 있어요. 2018년 4월부터 12월까지 진행되는 사업이었고 도예가, 민화 작가, 사진 작가 3명을 지원했습니다. 세 분 모두 영주 사람들이라 숙박 시설이 필요하지는 않았어요. 작품 활동 외 성과 발표 전시, 시민을 위한 문화예술교육 프로그램을 함께했습니다.

작가 선정 기준이 궁금합니다.

손수진 자격 제한을 두지는 않았어요. 다만 지역 사회에 공헌할 수 있는 분야를 우선으로 두었습니다. 그래서 사람들이 쉽게 접근할 수 있는 도예, 민화, 사진 분야의 작가들로 선정했어요.

레지던시 프로그램 참여 작가의 혜택은 무엇인가요?

손수진 창작 활동 공간과 재료비, 역량을 강화시킬 수 있는 교육이나 워크숍을 지원합니다. 대도시는 작가를 위한 레지던시

프로그램이나 역량을 펼칠 수 있는 무대가 많지만 영주 같은 농촌 중소도시는 항상 부족합니다. 국비 사업을 통해 작가들의 활동을 활성화시키고 싶어요.

작가와 시민이 함께하는 워크숍이 인기라고 들었습니다.

손수진 148아트스퀘어에서 진행하는 작가 워크숍은 다른 문화 센터에서도 접할 수 있는 분야이긴 하지만 작가가 직접 수업을 진행해 질적인 부분을 차별화했습니다. 10명 이내의 소수 정예로 모집하고 수강생들의 수업료 50퍼센트와 재료비를 지원해 드리고 있어서 인기가 좋아요. 수업이 끝나도 개인적으로 관심을 갖고 자비로 수업을 연장하는 경우도 있습니다. 성과 발표 전시 때 작가뿐 아니라 수강생들도 함께 전시를 했어요. 가족, 지인들에게 자신의 작품을 보여 줄 계기가 생겨서 자존감이 높아졌다는 후기를 자주 들어요.

영주관광문화재단과 레지던시 참여 작가가 협업한 프로젝트나 그러한 계획이 있나요?

손수진 영주시는 아직 대표 관광 상품이 없어요. 영주 관광 기념품을 작가들과 함께 개발하고 싶어서 지역문화예술특성화사업에 지원한 이유도 있어요. 작가들과 영주 사과, 인삼 등을 캐릭터로 만들거나 이를 활용한 생활 소품 등을 디자인해 보고 있습니다.

이 공간에서 매달 지역 문화 콘텐츠 특성화 사업인 〈문화가 있는 날〉 행사가 열리고 있다.

148아트스퀘어를 중심으로 영주시가 문화예술 도시로 발전하려면
어떤 점이 보완되어야 할까요?

손수진 도시 재생, 문화 재생 사업의 목적에 걸맞게 공간이 잘
쓰이려면 영주 시민뿐만 아니라 관광지로서의 역할도 해야 할
것 같아요. 매달 진행하는 〈문화가 있는 날〉, 〈무지개다리사업〉
등을 비롯해 다양한 문화 행사를 이곳에서 개최하며 영주시민과
관광객들의 발걸음이 더 많아질 수 있도록 노력할 거예요.

주요
프로그램

운영 시간	09:00~18:00(토·일 휴무, 대관 09:00~22:00)
주소	영주시 대학로 77(경북전문대학교 내)
연락처	054-639-3936~3937
웹사이트	https://www.yeongju.go.kr/ open_content/148art/index.do

예술교육 프로그램

발레와 필라테스를 융합한 〈성인 발레핏〉, 오페라와 팝을 융합한 〈팝페라〉, 기타도 배우며 팝도 배울 수 있는 프로그램 등 클래식과 현대 예술을 접목시킨 것이 특징이다. 주로 청소년과 젊은 세대를 타깃으로 기획하고 있다.

지역생활 예술워크숍

지역 내 작가, 공방 운영자, 전문가 수준의 안목 있는 사람들이 활동 영역을 넓힐 수 있도록 한 달에 한 번 진행되는 워크숍이다. 등나무 공예, 마크라메, 꽃꽂이, 손바느질 등 실용적인 생활 공예를 다룬다.

통수 마켓

영주관광문화재단에서 무지개다리사업(문화 다양성 증진 및 확산을 위한 사업)의 일환으로 기획한 수공예 장터다. 손으로 직접 만든 물건과 수제 먹거리, 공연, 체험 등 볼거리, 먹거리, 즐길 거리가 다양해 인기가 좋다.

2

청소년의
문화적
소양을
넓히는
공간

01 예술가와 아이가 서로의 영감이 되어 주다 서서울예술교육센터

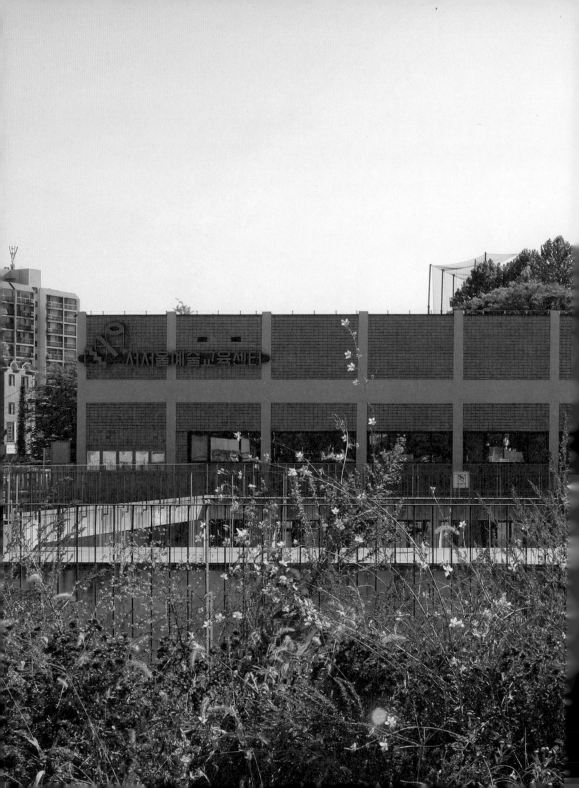

아무것도 없어서 아무거리도 만들 수 있는 곳, 이것이 바로 서서울예술교육센터의 매력이다.

인위적 개조나 허물기를 최소화하고 빛과 바람, 사람들의 흔적으로 낡아버린 옛 공간의 모습 그대로를 인정하고 품에 안았다.

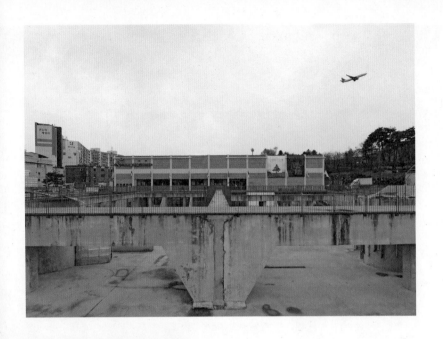

서서울예술교육센터는 일반 미술 전문 강사가 아닌 《예술가를 Lab TA(Teaching Artist)로 모집한다. 이들은 아이들이 예술적 놀이를 자기 작업의 일부라고 생각하며 연구하며 창작한다.

예술은 수학이나 과학처럼 정답이 있는 것도 아니고 잘 배웠는지
아닌지를 객관적으로 증명할 필요도 없다. 나와 상대방의 생각이 다를
수 있다는 것을 배우고 인정하는 데에는 국영수보다 예술 교육이 더
효과적이다.

예술 놀이터로 변신한 옛 김포 가압장

서울시 양천구 신월동에 있는 〈서서울예술교육센터〉는 2016년
서울시에서 조성한 국내 최초의 어린이·청소년을 위한 예술 교육
전용 공간이다. 서울문화재단이 운영하는 이곳은 까치산역에서
내려 택시로 10분, 버스로 15~20분 정도 걸리는 곳에 위치한다. 다른
지역민들이 대중교통을 이용해 찾아오기에는 조금 번거롭다. 6차선
도로 앞은 휑해 보이고 하늘 위로는 10분에 한 대 꼴로 비행기가 낮게
날아다닌다. 김포공항과 인접해 있어서인지 비행기 소음이 꽤 크다.
어린이와 청소년을 위한 공간이라고 하기에는 삭막한 분위기다.
서서울호수공원이 이웃해 있어 인근 유치원생들이 센터를 징검다리
삼아 지나다니는 모습이 이질적으로 보일 만큼 친근하거나 따뜻한
분위기는 아니다.

사실 이곳은 1979년 양천구와 강서구 일대에 수도를 공급하던
시설로 설계된 김포 가압장이다. 영등포 정수장이 그 역할을
대신하며 2003년 폐쇄된 이후 서서울예술교육센터가 들어서기
전까지 13년간 방치되었다. 센터 건물 앞에는 예전의 흔적을 그대로
간직한 야외 대형 수조가 자리잡고 있다. 센터의 핵심 공간이자 가장
많은 공간을 차지하는 수조는 하늘색 페인트가 바래고 벗겨진 채
낙서로 덮여 있다. 아마도 센터가 삭막하다고 느낀 이유는 이 수조
때문인 것 같다. 인위적 개조나 허물기를 최소화하고 빛과 바람,
사람들의 흔적으로 낡아 버린 옛 공간의 모습 그대로를 인정하고
품에 안고 있다.

서울시의 어린이 청소년 예술교육센터 조성 계획의 1호로 시작된

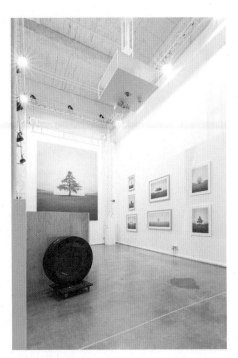

"학교 공간과는 다른 전형적이지 않은 곳인데다 근처에 호수
공원이 있어서 창의적인 예술 놀이를 할 수 있어요."
― 황기성 사업 담당자

서서울예술교육센터는 과중한 학업에 시달리는 어린이·청소년이
탐험, 놀이, 발견을 통해 잃어버린 지적 호기심을 되찾고 창조적
즐거움을 스스로 배워 갈 수 있도록 지원하고자 다양한 프로그램을
기획하고 있다.

경쟁이 필요 없는 교육

한국의 교육열은 세계에서 둘째가라면 서운할 정도로 높다.
원하는 중고등학교와 대학 진학을 목표로 사교육에 많은 투자를
하며 경쟁 또한 치열하다. 한국 교육의 특징 중 하나인 주입식
교육과 반복 학습은 아이들에게 똑같은 답을 효율적으로 구하게
한다. 하지만 그 부작용으로 다양성과 창의성의 결핍을 낳았다는
지적도 있다. 학업의 압박과 경쟁을 뚫고 살아난 아이들이 성인이
되어서도 주체적으로 사고하기를 어려워하는 이유가 한국의
교육 환경 때문이라는 것이다. 우리나라의 어린이·청소년이
국제 학업 성취도 평가에서는 최상위권에 들지만 유럽, 남미,
아프리카 등 12개국을 대상으로 한 〈2015아동의 행복감 국제
비교〉에서는 최하위를 기록했다는 것이 이를 증명한다. 이러한
문제점에 대한 대책을 마련해 보고자 박원순 서울시장이 핀란드의
아난탈로 아트 센터 Annantalo Arts Centre에 착안하여 시작한 것이
서서울예술교육센터다.
1987년 오래된 학교 건물을 개조해 문을 연 아난탈로 아트 센터는
미술, 영상, 춤, 음악 등 어린이·청소년에게 문화예술교육을
제공하며 학교와 지역 사회를 연결하는 곳이다. 그런데 왜 국내

교육의 문제 해결을 아난탈로 아트 센터를 통해 얻으려는 걸까? 그 이유는 〈예술에는 실패가 없다〉는 그들의 교육 철학을 닮고 싶어서다. 예술은 수학이나 과학처럼 정답이 있는 것도 아니고 잘 배웠는지 아닌지를 객관적으로 증명할 필요도 없다. 나와 상대방의 생각이 다를 수 있다는 것을 배우고 인정하는 데에는 국영수보다 예술 교육이 더 효과적이다. 오히려 진정한 배움을 스스로 깨닫고 얻을 수 있는 교육은 예술이라는 것이 아난탈로 아트 센터의 생각이다.

그곳의 철학에서 모티브를 얻은 서서울예술교육센터는 일반 미술 전문 강사가 아닌 〈예술가〉를 Lab TA(Teaching Artist)로 모집한다.

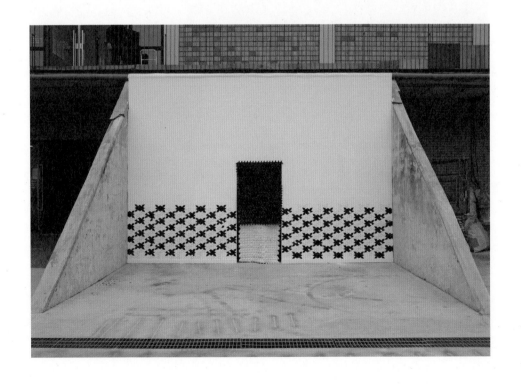

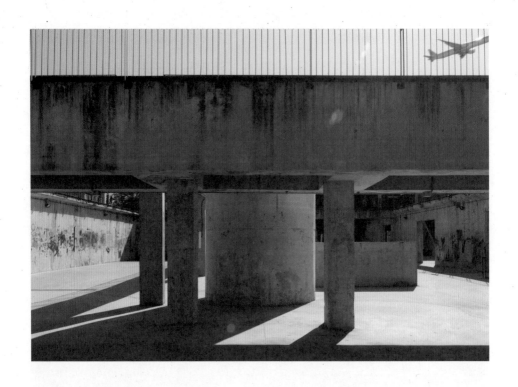

"사람들이 수조를 다양하게 활용하는 것을 보며 꼭 무언가를 채워
넣기 보다 비어 있는 공간도 필요하다는 것을 느껴요."
— 신다혜 Lab TA

이들은 아이들의 예술적 놀이를 자기 작업의 일부라고 생각하며 연구하고 창작한다. 아이들의 창의적 놀 권리를 구현하기 위해 〈예술놀이LAB〉을 만들어 프로그램을 진행하는데, TA의 예술적 관점이 반영되면서도 아이들이 자유롭게 상상하고 표현할 수 있도록 하는 것이 특징이다. 특히 센터의 공간과 주변 환경을 활용한 기획이 돋보인다. 직접 만든 그림 뒤에 숨기 놀이를 하며 익숙한 것을 낯설게 바라보는 〈꼭꼭 숨어라, 머리카락 보일라〉, 주변 사물을 이용해 동물 인형을 만들어 직접 연극을 창작해 보는 〈동물 없는 동물 연극단〉, 일상에서 들리는 소리를 채집해 녹음하고 작곡해 미디어 아트로 선보이는 〈우리 동네 소리 지도 만들기〉 등이 그것이다. 이러한 프로그램은 대부분 초등·중학교에서 학급 단위로 찾아오는 아이들이 함께한다. 가족, 성인 등 지역 주민의 생활 예술을 위한 커뮤니티 프로그램도 열린다. 한지로 액자와 화병을 만들어 보는 〈공예와 한국화의 콜라보〉, 소리를 글로 기록하고 나열해 나만의 음악을 만들어 보는 〈움직이는 그림 악보〉 등이 있다. 그중에서도 2018년 여름 방학 특별 기획 프로그램으로 선보인 〈예술로 바캉스〉는 어른 아이 할 것 없이 양천구 주민들에게 큰 호응을 얻은 대표 행사다. 센터 야외 수조에 마련한 풀장에서 시원한 물놀이를 즐기며 예술 교육에도 참여할 수 있도록 기획한 것인데, 이를 기점으로 주민들 사이에서 서서울예술교육센터의 존재감이 확실히 자리 잡게 되었다. 삭막해 보이기만 하던 거대한 수조가 사람들의 잦은 발걸음으로 인해 웃음과 활기로 채워진다.

아무것도 없기에 무엇이든 만들 수 있는 곳

접근성이 낮은 열악한 환경 속에서도 서서울예술교육센터가 지금과 같은 성과를 보인 데에는 남다른 노력이 있었다. 학급을 대상으로 한 프로그램은 주변 학교의 호응으로 안정권에 빨리 진입한 반면 지역민들을 위한 커뮤니티 프로그램은 모집이 여간 어려운 게 아니었다. 직원들이 홍보물을 만들어 거리를 다니며 알리고 한 해 동안 다양한 프로그램을 선보였다. 그 노력 덕분에 지금은 프로그램 문의가 넘치고 접수 마감도 일찍 된다고 한다.

가끔 센터에는 이곳에서 진행하는 프로그램을 학교에서도 진행해 달라는 문의가 들어오곤 한다. 그럴 땐 정중히 거절을 하는데, 이는 공간을 기반으로 기획한 프로그램이기 때문이다. 즉, 서서울호수공원이 옆에 있고 거칠어 보이지만 뛰어놀기에 최적화된 넓은 수조가 있는 서서울예술교육센터이기에 가능한 예술 교육이라는 것이다. 대부분의 아이들이 센터의 첫인상을 〈교도소처럼 거칠다〉라고 말한다. 그래서인지 더 자유롭게 뛰놀고 벽과 바닥에 낙서도 하며 거침없이 행동한다. 만약 이곳이 갤러리처럼 흰색으로 깔끔한 공간이었거나 여느 놀이 공간처럼 아기자기하고 예쁜 곳이었다면 아이들이 이처럼 몸을 크게 움직일 수 있었을까. 아무것도 없어서 아무거라도 만들 수 있는 곳, 이것이 바로 서서울예술교육센터의 매력이다.

센터의 공간과 주변 환경을 활용한 프로그램인 〈꼭꼭 숨어라, 머리카락 보일라〉, 〈동물 없는 동물 연구단〉, 〈우리 동네 소리 지도 만들기〉 등으로 아이들이 자유롭게 상상하고 표현할 수 있다.

interview

신다혜 Lab TA / 황기성 사업 담당자 / 강득주 매니저

서서울예술교육센터의 타깃이 서남권 초등·중학생인데, 그들이
이용하기에는 접근성이 낮은 것 같아요.

강득주　저희 센터 반경 3킬로미터 안에만 해도 36곳의 초등학교와
중학교가 있습니다. 학교가 많이 있는 편이죠. 유휴 공간의 특징
중 하나가 접근성이 낮다는 건데, 이는 서서울예술교육센터도
예외가 아닙니다. 조성 단계부터 접근성에 관한 이야기는 계속
언급되어 왔고 그 방안 중 하나가 셔틀버스 운영이에요. 아직 저희
예산으로 움직이기에는 어려운 부분이 있습니다만, 계속 검토
중입니다. 아무래도 셔틀버스를 보유한 학교가 편리하게 이용하는
것 같습니다. 교육청의 버스 대절 지원을 이용하는 곳도 있고요.

유휴 공간을 활용한 서울시 예술교육센터 1호입니다. 선례가 없어서
운영하는 데 어려움을 겪었을 것 같아요.

강득주　프로그램 시스템을 체계화하는 것이 어려웠습니다.
선구자가 없으니 일단 부딪혀 보며 시간을 오래 투자할 수밖에
없었어요. 현재 가장 어려운 점은 내부 수업을 위한 공간이
부족하다는 거예요. 이 부분은 서울시에서 예산을 들여 증축을 해야
해결될 것 같아요. 요즘 초등학교 한 학급당 인원이 평균 20명인데,
TA들의 이야기를 들어 보면 쾌적하게 수업할 수 있는 수용 가능
인원이 15명 정도라고 해요. 만약 25명의 학급이 오면 분반을
하는데, 그렇게 되면 현재 교실 세 개 중 두 개를 사용하게 되고 두

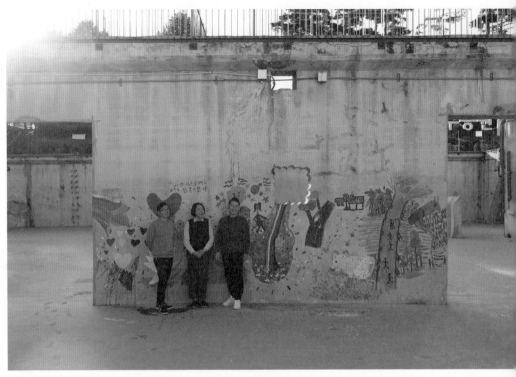

아이들의 창의적 놀 권리를 구현하기 위해 〈예술놀이 LAB〉을 만들어 프로그램을 진행하는데, TA의 예술적 관점이 반영되면서도 아이들이 자유롭게 상상하고 표현할 수 있도록 하는 것이 특징이다.

서서울예술교육센터

서서울예술교육센터는 어린이, 청소년의 예술적 놀 권리를 위하여 2016년 10월 8일 서울시 최초로 개관한 예술교육 특화공간입니다. 2003년 폐쇄 후 방치되었던 김포 가압장을 인위적 개조와 허물기를 최소화한 리모델링으로 어린이·청소년의 호기심과 상상력을 자극할 수 있는 새로운 공간으로 탈바꿈 하였습니다.

예술놀이 LAB

서서울예술교육센터의 예술놀이 LAB은 TA (Teaching Artist)의 예술교육 프로그램 연구-창작-실행의 플랫폼입니다. 예술가들이 본인의 창작과정과 연계한 예술놀이 프로그램을 연구할 수 있는 환경을 제공합니다.

또한 어린이·청소년의 '예술적 놀 권리' 구현 및 센터 인근 '지역사회와 함께하는 예술교육 프로그램을 연구 개발할 수 있도록 안정적 환경을 지원합니다. 이를 통해 서서울예술교육센터의 공간 특화형 차별화된 예술교육을 실현해 나가고 있습니다.

OPEN LAB

〈OPEN LAB〉은 2018년 한 해 동안 서서울예술교육센터가 진행한 사업의 운영과정과 성과를 공유하는 자리로서, 기획전시·아카이빙·체험 프로그램 등 다채로운 프로그램으로 서서울예술교육 센터를 가까이에서 경험할 수 있는 기회를 제공하고자 합니다.

기획전시는 2018년 〈예술놀이LAB TA〉 사업을 통해 발굴한 7명의 상주형 예술가 (LAB TA)가 한 해 동안 진행한 예술의 놀이·교육적 형식 실험을 예술가의 시선으로 재해석한 전시를 통해 공유하고 예술교육에 대한 담론을 확장해가고자 합니다.

학급도 제대로 못 받게 되는 경우가 생겨요. 교실 부족으로 로비에서
수업도 진행해 봤는데 김포공항으로 날아다니는 비행기 소음 때문에
진행이 어렵더라고요.

황기성 서서울예술교육센터는 예술강사가 직업이 아닌 일반
예술가들을 공모해 프로그램을 만든 것이 특징이에요. 예술 교육
자체를 새롭게 바라보고 자신의 작업처럼 고민할 수 있는 작가들로
모집했습니다. 예술가에 대한 믿음이 있었기에 가능한 거였죠.
학교 공간과는 다른 전형적이지 않은 곳인데다 근처에 호수 공원이
있어서 창의적인 예술 놀이를 할 수 있어요. 그러나 공간의 무게와
자유가 오히려 단점이 될 수도 있을 것 같아요.

아난탈로 아트 센터의 프로그램 중 한국에 맞게 변형된 것도 있나요?

황기성 프로그램을 참고하기보다 철학을 중심으로 이야기가
오갔어요. 예를 들어 아난탈로 아트 센터는 아이들과 연극 수업을
할 때 무대에 필요한 미술, 의상, 장비 등의 모든 것을 실제 공연에
쓰이는 것과 똑같이 준비한다고 해요. 우리는 연극의 역사를 배우고
관람하는 정도의 수준에 멈춰 있다면, 그들은 창작 경험을 할 수
있도록 지원하는 거죠. 실제로 예술가가 되어 보도록 하는 거예요.
창작 경험을 해보고 느끼는 예술의 가치와 철학은 다를 수밖에
없겠죠.

어린이 · 청소년을 위한 프로그램이 특화된 곳이에요. 성인을 타깃으로 기획할 때와 비교해 특히 고려하는 점은 무엇인가요?

신다혜 저는 학교 연계 프로그램을 중점으로 담당하는 TA이지만 양천구청에서 50대 독거남을 타깃으로 한 나비남 프로젝트도 진행해요. 이 경험을 바탕으로 비교했을 때, 어린이와 청소년은 저를 통해 무언가를 배운다면 성인들은 이미 자신이 가지고 있는 지식과 경험, 시간을 바탕으로 제가 던진 주제를 어떻게 풀어 나갈지에 더 중점을 둬요. 특히 어린이에게는 보편적 언어를 사용하며 어느 정도까지 이해할 수 있는지를 계속 확인하며 수업을 진행하죠. 저의 예술적 관점을 아이들이 어떻게 이해하는지를 고려합니다.

강득주 연령대나 계층별로 관심사와 니즈가 다르죠. 저희는 초등학생도 저학년과 고학년으로 구분합니다. TA가 아무리 잘 설명해도 이를 받아들일 수 있는 여건이 다르니까요. 청소년을 위한 프로그램도 많이 기획했는데, 자유 학기제가 적용되는 것이 아니라면 참여율이 낮은 편입니다. 사실 청소년들은 학원 다니기 바빠요. 이것이 한국의 현실인 것 같습니다.

아이들에게 어떠한 방식으로 수업을 진행하는지 궁금해요. 구체적으로 설명해 주세요.

신다혜 예를 들어 이곳의 공간을 활용한 예술 놀이를 한다면 이를

이곳의 프로그램은 대부분 초등·중등·중학교에서 학급 단위로 찾아오는 아이들이 함께한다. 또한 가족, 성인 등
지역 주민의 생활 예술을 위한 커뮤니티 프로그램도 열린다.

〈숨바꼭질〉이라는 단어로 바꿔 풍경을 재해석하도록 해요. 만약 제 작업을 미술관 관람자들에게 설명하듯 〈그림을 장치의 하나로 활용해 나만의 시선이나 해석을 시각화한 활동〉이라고 말하면 아이들이 이해하기 어렵잖아요. 예술은 단순히 그리고 만들고 상상하며 발표하는 것뿐만이 아니에요. 자신의 위치와 눈높이에 따라 다르게 보이는 풍경들을 최대한 간결하게 말하려고 노력해요.

〈Lab TA와 아이들이 서로 영향을 주고받는 관계 맺기〉가 센터의 지향점이라고 들었어요. 수업을 진행하며 아이들을 통해 느낀 점이 있다면요?

신다혜　제가 지금껏 생각해 왔던 아동이라는 개념과 실제는 다르다는 걸 알게 됐어요. 아동은 수동적이고 어떠한 자극이 있어야만 움직이는 존재라고 오해했죠. 하지만 아이들에게 질문을 던졌을 때 주체적으로 생각하고 알아서 다양한 대답을 내놓아요. 생각이 말랑말랑하다고 해야 할까요. 아이들의 창의적이고 다채로운 생각들이 교육이나 부모와의 관계를 통해 재단되는 것 같아요.

학교가 다양한 예술 교육 프로그램을 진행하기 어려운 이유는 무엇일까요?

황기성　교실이라는 공간 안에서 자유롭게 상상하기는 어려울 것

같아요. 예산의 문제도 있을 거고요. 예술 교육보다 국영수 중심의
시험을 위한 아이들의 수요가 더 많은 이유도 있을 것 같아요.

처음 이곳에 예술 교육 센터가 들어선다고 했을 때, 주민들의 반응이
긍정적이지 않았다고 들었어요.

황기성 주민들이 도서관이나 체육관을 만들지 예술교육센터는
뭐하는 곳인지 모르겠다며 불평했었죠. 어떻게 대처할지 고민하다
일단 많은 양의 재밌는 프로그램을 쏟아 냈어요. 그러자 점점 반응이
좋아졌고 특히 2018년 여름 〈예술로 바캉스〉에 많은 주민들이
참여하며 존재감을 드러냈죠. 2017년에는 100여 차례의 프로그램을
진행했다면 2018년에는 400회가 넘는 프로그램을 선보였어요.
주민들이 평소 예술가를 만날 일이 없고 예술은 어렵다고 생각해서
편견을 가졌던 것 같아요. 지금까지는 물량 공급에 집중했다면
앞으로는 프로그램의 피드백을 바탕으로 질적 수준을 높이기 위해
노력해야겠죠.

가장 인상 깊었던 피드백이 있다면요?

황기성 학교 선생님들이 예술가들과 사전 논의를 통해 연차 계획을
세워 아이들이 깊이 있게 예술 교육 프로그램에 참여할 수 있으면
좋겠다는 의견이 있었어요. 일주일에 한 번, 2시간씩 하는 단기
프로그램으로는 그저 맛만 본 것 같은 느낌이라고요.

신다혜 기획도 단차 프로그램은 기계처럼 패턴화가 된다면, 연차 프로그램은 공간과 상황에 맞게 기획하고 깊이 생각할 수 있어서 아이들의 결과물도 질적으로 달라요.

황기성 아난탈로 예술 센터에서는 한 사람이 1년 동안 수업을 듣고 포트폴리오를 만들 수 있어요. 학생이 예술가가 되어 연구도 할 수 있어요. 그러면 선생님은 그 아이의 변화를 기록하고, 그것으로 아이가 예술 고등학교에 진학할 수 있도록 도와줘요. 센터는 프로그램이 긴 호흡으로 진행될 수 있도록 안정적으로 지원해 주죠. 프로그램에 참여한 인원수기 이닌, 2~3년간 진행된 학생의 변화로

센터를 평가한다는 점이 국내 사정과 다른 것 같아요.

접근성이 낮아서 프로그램이 열릴 때만 사람들이 방문할 것 같아요.

황기성 작은 도서관을 마련하고 상설 전시를 기획해 프로그램이
없는 날에도 사람들이 방문할 수 있도록 유도하고 있으나, 사실
평일 낮 시간에 이곳까지 와서 한가로이 시간을 보내는 사람이 몇
명이나 있겠어요. 저는 지금처럼 비어 있는 시간도 필요하다고
생각해요. 이곳은 주민을 위한 공간일 뿐만 아니라 예술가들이
상주하며 프로그램도 연구하는 곳이니 그들을 위한 시간도
필요해요. 비어 있는 수업 공간을 보며 다음 프로그램에 대한 고민도
해야 할 테니까요. 세금으로 운영되는 곳이라 공간이 쉬고 있으면
낭비인 것처럼 보이나 봐요. TA들이 연구할 시간과 공간의 여유도
필요하다고 건의 중이에요.

신다혜 그런데 주말에 와보면 분위기가 또 달라요.
서서울예술교육센터 건물 앞에 돗자리를 깔고 앉아 계시는 분도
있고 공연을 연습하는 분도 있어요. 수조가 넓고 깨질 것이 없으니까
캐치볼을 하는 가족도 와요. 롤러 브레이드나 퀵보드를 타기도
하고요. 수조의 빈티지한 벽을 활용해 쇼핑몰 촬영도 하고요.
사람들이 수조를 다양하게 활용하는 것을 보며 꼭 무언가를 채워
넣기보다 비어 있는 공간도 필요하다는 것을 느꼈어요.

정부 지원의 예술 교육 센터가 잘 운영되기 위해 가장 중요한 것,
필요한 것은 무엇인가요?

강득주 잘 운영되기 위해서는 안정적인 예산을 공급해 줘야 한다고
생각해요. 예산이 확보되면 지금 당장 셔틀버스 운영에 대한 방안도
해결할 수 있을 거예요.

주요
프로그램

서서울
예술교육센터

운영 시간 09:00~18:00
(공휴일 휴무, 프로그램 운영 상황에 따라 변동 가능)
주소 서울시 양천구 남부순환로64길 2
연락처 02-2697-2600
웹사이트 www.sfac.or.kr

〈예술놀이LAB〉 TA 예술 교육 프로그램

예술가와 주민이 함께하는 연구-창작-실행을 위한 플랫폼
이다. 어린이·청소년의 〈예술적 놀 권리〉 구현 및 센터 인근
지역 사회와 함께 커뮤니티 프로그램을 연구, 개발할 수 있
도록 환경을 지원한다. 프로그램은 크게 학교 참여 프로그
램과 커뮤니티 프로그램으로 나뉘며 학교 참여 프로그램은
서울 지역 초등·중학교에서 학급 단위로 찾아오는 아이들
에게 학교 밖 예술 교육 공간을 통한 미적 체험을 제공한다.
커뮤니티 프로그램은 가족 단위, 성인 등 지역 주민이 문화
예술을 향유할 수 있도록 지속 가능한 생활 예술 활동을 제
공한다.

미디어 기획 프로그램

학교 교육에서 경험하기 어려운 미디어 아트 교육을 위해
미디어 프로그램 전용 공간 〈미디어랩〉을 완비하고 예술가
와 협력해 새로운 감각의 예술 교육 프로그램을 준비한다.
미래 사회의 미디어 환경에 보다 능동적으로 참여할 수 있
도록 색다른 경험을 제공한다.

초·중학생 학교 참여 프로그램 예시(2018년 2학기)

구성 장르	프로그램명	프로그램 내용
시각	과일나라, 즐거운 놀이터!	한국화 재료를 이용해 과일을 모티브로 자신이 좋아하는 색을 찾아보고 놀아 보고 표현해 보고 상상해 본다. 우연의 효과로 인한 즐거움과 재미를 느낄 수 있게 한다. 우연의 이미지로 스토리텔링을 해보며 아이들의 상상력을 자극한다.
	꼭꼭 숨어라, 머리카락 보일라	숨바꼭질 놀이로 일상 속 익숙한 공간을 그림으로 접근해 본다. 자신들이 직접 만든 풍경 그림 뒤에 숨는 활동을 통해 익숙한 것을 낯설게 바라보자. 당연한 것이 낯설게 올 때, 놀이는 다시 시작된다.
	내가 가고 싶은 나라	가고 싶은 나라, 다니고 싶은 학교 등 상상 속 공동체의 국기를 만들어 본다. 이야기와 이미지를 조합해 나만의 국기를 만드는 과정을 통해 자유로운 상상력을 발휘해 본다.
	터-무늬 건물 짓기	수학적 질서를 땅따먹기, 블록 쌓기 등의 놀이와 접목해 한정된 재료로 무한한 표현을 해본다. 이집트에서 사용했던 고대 측량술을 이용해 건물 터를 그리고 블록과 패턴을 활용해 세상에 존재하지 않는 건물을 만들어 본다.
	공간 속 숨은 그림 찾기	그림을 〈보고, 그리고 말하는 것〉에 대한 자유로운 사고를 위해 다양한 감각적 활동을 연계해 본다. 블라인드 산책, 숨은 그림 찾기, 사운드 드로잉 등 다채로운 드로잉 활동을 통해 새롭게 인식하고 표현하는 것에 대한 자유로움을 얻는다.
연극	동물 없는 동물 연극단	동물들과 함께 살아가는 이야기를 주제로 주변 사물을 이용해 인형을 만든다. 이를 통해 인형극, 관객 참여형 공연을 만들어 보며 연극 창작 과정을 경험하고 예술을 통해 환경을 생각해 본다.
음악	우리동네 소리지도 만들기	일상에서 들리는 사운드를 채집해 소리 지도를 만들어 본다. 우리 주변의 소리를 녹음, 디자인, 사물 악기 연주, 작곡, 코딩 아트를 통해 탐구해 본다. 이를 전기 신호를 활용한 미디어 아트로 창작해 본다.

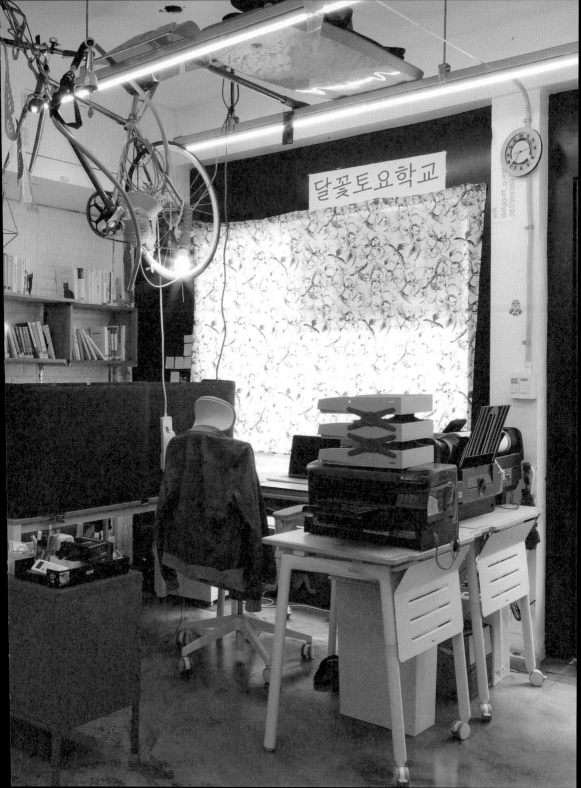

해방촌의 가장 작은 학교

남산 앞 작은 마을 해방촌은 경리단길에 이어 젊은이들이 즐겨
찾는 명소 중 하나다. 신흥시장을 중심으로 맛집과 카페, 독립 출판
전문 서점 등이 들어서면서 조용했던 골목에 활기가 생겼다. 1호선
남영역이나 4호선 숙대입구역에서 마을버스 용산02번을 타면
남산과 후암동, 경리단길, 해방촌 일대를 둘러보기 쉽다. 골목길을
아슬아슬하게 다니는 마을버스를 타고 다니는 묘미로 신선한
데이트를 즐길 수 있다. 그중 〈큰빛의집앞〉 정류장에서 1분도 안
되는 거리에 달꽃창작소가 있다. 해방촌의 유명 서점과 카페가 모여
있는 장소와는 조금 다른 풍경의 달꽃창작소 주변은 대부분 오래된
주택들이 모여 있는 골목길이다. 볼거리가 많지 않은 동네이지만
남산으로 통하는 지름길이어서인지 차들이 많이 지나다닌다.
미술 이론을 공부한 최규성 달꽃창작소 소장은 우연한 기회로 지역
아동 센터에서 아이들을 위한 예술 교육 프로그램을 기획했다. 이후
청소년 교육에 관심이 생긴 그는 예술과 교육을 통해 아이들을
좀 더 만나 보고 싶었다. 2013년 그저 남산이 좋아 후암동으로
이사를 온 최규성 소장은 한달 뒤 우연히 만난 동네 부녀회장에게
청소년 교육에 대한 자신의 생각을 설명하며 아이들과 문화예술
모임을 해보고 싶다고 말한다. 달꽃창작소의 슬로건인 〈취향을
기르자〉가 바로 그가 추구하는 청소년 교육이다. 「교육이 해야 하는
단 하나의 역할이 있다면 자기 주도성이라고 생각해요. 스스로
생각하고 선택하고 자기가 주체가 되어 이끄는 성향은 교육에
의해 만들어져요. 아이들이 스스로 무언가를 하도록 만들려면

"소규모 비영리 단체의 힘으로는 넉넉한 공간을 구하기
어려워요. 달꽃창작소처럼 공간을 기반으로 프로그램을
기획하거나 시민 활동을 하는 사람들에게 유휴 공간을 연결해
주면 좋겠어요."
— 최규성 달꽃창작소 소장

여러가지 인풋 input 을 넣어 줘야 해요. 즉 많은 경험을 제공해야 하는 거죠. 하지만 국내 교육은 그렇게 못하고 있잖아요. 사실 새로운 것을 못하도록 재단하는 게 한국 교육의 현실이에요. 다양한 생각을 하나로 만드는 것, 이 부분이 가장 잘못됐다고 생각해요.」 그의 설득력 있는 교육관은 흔쾌히 받아들여졌고 부녀회장은 5~6명의 아이들을 섭외해 줬다. 달꽃창작소의 시작이다. 처음에는 〈달꽃토요학교〉라는 이름으로 후암동 건축 사무소의 공간 한편을 빌려 주말마다 청소년들과 점심을 해먹고 영화를 보거나 미술관을 함께 다니는 정도였다. 수업과 놀이 그 중간쯤을 유지하며 아이들이 문화예술을 통해 자기만의 관점을 찾아 나아가도록 조력했다. 토요학교가 열리는 건축 사무소의 내부 구조와 가구는 특이했고 호기심을 자극하는 물건과 책이 가득했다. 하지만 아이들이 점점 늘고 활동 범위가 넓어지며 더는 건축 사무소에 폐가 되면 안 되겠다 싶어 2015년 1월 지금의 달꽃창작소 공간을 구했다. 주거 외에 점포 자리가 그리 많지 않아 공간을 구하는 데 어려움을 겪는 과정에서 동네 주민들의 도움을 많이 받았다. 2015년 봄 계약을 마치고, 공간 리모델링은 서울시의 지원으로 진행했다. 적은 예산에도 불구하고 동네 작은 건축 사무소가 리모델링을 해줬다. 아이들의 끼니를 위해 부엌에 신경을 썼고 흰색과 검정색을 주조색으로 한 〈교실〉 콘셉트로 공간을 디자인했다. 다양한 수업 물품을 정리할 수 있도록 한 면을 벽장으로 만들고 그 문에 칠판 도료를 발라 수업에 활용할 수 있도록 했다. 동네 사람들과 쉽게 소통할 수 있도록 내외부가 훤히 보이는 큰 유리창을 낸 것이 특징이다.

경험이 교육이다

공간이 마련되니 좀 더 체계적으로 프로그램을 갖춰 보고 싶은
욕구가 생겼다. 그중에서도 〈달꽃토요학교〉는 이제 주말을 가리지
않고 크고 작은 프로그램으로 구성할 수 있게 됐다. 달꽃토요학교는
여러 분야의 전문가들을 만나 보며 다양한 관점으로 세상을
바라보는 방법을 알려 주기 위해 만든 프로그램이다. 지금의 일을
하기까지의 과거와 현재 그리고 앞으로 하고 싶은 이야기를 나누고
아이들과 함께 전시 관람이나 여행 등의 체험을 한다. 한 사람을
통해 자신이 알지 못한 세상을 알게 된다는 것 자체만으로도 사람은
고무적인 방향을 생각한다. 이로 인해 아이들은 궁금한 것이

"대부분 수능 성적이나 당시 상황에 맞춰서 대학을 결정하고
그 안에서 직업을 찾는 것 같아요. 최소한 내가 무엇을
좋아하고 싫어하는지를 청소년기에 알아 두면 좋겠어요."
– 홍연서 달꽃창작소 매니저

많아지고 고민도 다양해졌다. 회차를 거듭할수록 어른과 스스럼 없이 대화하는 모습도 발견된다. 최규성 소장은 이렇듯 교육은 마중물을 계속 붓는 일이라고 생각한다.

한국문화예술교육진흥원의 〈시시콜콜지원사업〉으로 진행한 〈달놀이 꽃연극〉은 달꽃창작소가 처음으로 〈학교〉의 개념을 세워 보기 위해 시도한 프로그램이다. 약 3개월 동안 매주 화요일 일터이자 삶터인 해방촌으로 모인 사람들이 자신들의 이야기로 연극을 만들었다. 지극히 개인적인 이야기이더라도 자신이 무대의 주인공이 될 수 있다는 것을 깨닫게 한다. 특히 2년 동안 연속적으로 진행한 덕분에 공연 예술에 대한 교육 경험을 쌓을 수 있었던 것이 기억에 남는다고. 한국콘텐츠진흥원의 지원을 받고 〈유쾌한 아이디어 성수동 공장〉과 기획한 〈상상공장〉은 예술과 테크놀로지를 결합한 수업으로 미술과 기술 경험을 통해 아이들의 디지털 감수성을 높이기 위해 진행했다. 이와 관련된 진로와 진학에 대한 탐구도 이루어져 프로그램에 참여한 한 아이는 실제 자신의 직업으로 깊이 고민하는 모습을 보였다.

〈다음 세대의 건강한 성장〉이 미션인 벤처 기부 펀드 〈씨프로그램〉의 투자로 기획한 〈딱 하나만 디자인 학교〉 프로그램도 인기다. 흔히 창의성이라고 하면 〈예술〉에 초점을 맞추기 마련인데 딱 하나만은 디자인 교육이다. 일본의 NHK 어린이 프로그램 〈디자인 아!〉에서 영감을 받아 기획했다. 〈관찰〉을 통해 하나의 사물을 다양한 각도로 재해석해 보는 것이다. 예를 들어 자전거를 주제로 다양한 영역의 전문가를 강사로 초대한다. 수제 자전거 디자이너, 자전거

커스터마이저, 저전거로 세계 여행을 한 여행자, 헌 자전거를
재조립해 판매하는 사회적 기업가 등을 만나 보며 사람을 통해
자전거에 대한 다양한 관점을 알아보는 것이다. 이는 일상의
사물을 관찰하며 다른 주변 환경과의 관계를 이해해 보게 한다.
달꽃창작소가 아니더라도 아이들이 학교나 집에서 스스로 해볼 수
있도록 매뉴얼을 만들어 볼 계획이다.

이밖에도 달꽃창작소는 시시때때로 여러 장르의 문화예술
전문가들과 특강을 준비해 아이들이 평소 관심 있었던 분야의
경험을 제공하고 전문가들의 이야기를 들어 보는 자리를 만든다.
청소년에게 계속 경험을 제공하는 이유는 다양한 경험이 쌓이면
감수성을 풍성하게 만들어 준다고 믿기 때문이다. 감수성은 취향을

길러 주고 취향은 스스로 취미나 적성, 진로 등을 고민하게 한다.
자신의 취향에서 비롯된 도전이라면 실패도 건강한 경험으로
남는다.

용산구 교육의 문화예술 거점

달꽃창작소만의 공간이 생긴 지 1년 지났을 무렵 근처 학교 선생들이
찾아오는 경우가 많아졌다. 아이들에게 달꽃창작소의 이야기를
듣고 벤치마킹을 하러 오는가 하면 달꽃창작소의 의자가 편해
공부가 더 잘되는 것 같다는 이야기를 듣고 가구를 보러 온 선생도
있었다. 이 지역의 어느 학교는 대안 학급의 예술 프로그램을
맡아 달라고 찾아와 1년 동안 수업을 진행했다. 또 다른 지역의
학교에서는 자퇴를 하거나 학교 생활을 잘하지 못하는 학생 문제를
최규성 소장과 상의했다. 결국 자퇴를 숙려하는 과정에 있는
아이들을 달꽃창작소로 등하교하도록 하는 파격적인 위탁 교육을
맡게 됐다. 어떻게든 아이들을 안아 보려는 선생님들의 마음이
인상적이다. 2년 동안 5명의 학생이 달꽃창작소로 등하교를 했고 단
한 명의 자퇴생 없이 다시 학교로 돌아가거나 졸업을 했다.
공간을 운영하고 함께하는 파트너도 생긴 만큼 월세와 인건비
걱정이 따랐다. 다행히 용산구의 교육 거점 공간이 되니 지원 사업을
폭 넓게 신청할 수 있게 됐다. 지원 사업에 욕심을 내어 2015년부터
2017년까지는 할 수 있는 데까지 시도했다. 결론은 겪을 만큼 겪어
보니 지원 사업의 맹점을 알게 됐고 어느 순간 독이 되기도 했다.
3년간의 경험을 통해 이제는 운영에 도움이 되는 지원 사업만 신청해

©달꽃창작소

〈달꽃토요학교〉는 이제 주말을 가리지 않고 크고 작은 프로그램으로 구성할 수 있게 됐다.

달꽃토요학교는 여러 분야의 전문가들을 만나 보며 다양한 관점으로 세상을 바라보는 방법을 열려 주기 위해 만든 프로그램이다.

내실을 다지기로 결심했다.

비록 골목길에 있는 작은 공간이지만 동네에 모습을 드러낸 이후 달꽃창작소는 지역 청소년은 물론 학부모와 교사들과도 끈끈한 관계를 형성해 나갔다. 이는 물론 최규성 소장의 교육관과 알찬 콘텐츠가 있기에 가능한 것이다. 지역에서 교육의 변화를 만들기 위해서는 공감대와 관계의 형성이 무척 중요하다는 것을 안 최규성 소장은 자문회의, 대화, 상담 등의 형식으로 다양한 이해관계자들과 자리를 만든다. 청소년들에게 필요한 문화예술교육 단체가 되기 위해서는 지역 학부모, 교사들과 좀 더 진지한 대화를 나누며 관계의 밀도를 높이는 것이 중요하다고 생각하기 때문이다.

이제 달꽃창작소가 문을 연 지 6년이 된다. 중학생이던 아이들이 청년이 되었다는 말이기도 하다. 초기에 만난 청소년은 대학에 진학하거나 군대에 갔다. 직업을 구하고 달꽃창작소의 강사로 돌아온 친구도 있다. 하지만 〈성인〉의 꼬리표만 더해졌을 뿐 청소년기의 연장선상에서 벗어나지 못한 채 혼란스러워하는 청년도 있다. 그들을 보며 달꽃창작소는 새로운 고민이 시작됐다. 아직은 특별한 방법을 강구하지 못해 일단 청소년과 청년층을 함께 묶어 토요학교를 진행해 보기도 한다. 달꽃창작소의 최종 목적인 〈아이들이 자신의 삶을 스스로 일구는 힘을 갖도록 하기〉위해 최규성 소장은 농담처럼 말하지만 표정은 사뭇 진지하게 청소년과 청년을 위한 달꽃창작센터를 건립하는 것이 목표라고 한다.

interview

최규성 달꽃창작소 소장 / 홍연서 달꽃창작소 매니저 /

황진욱 청년

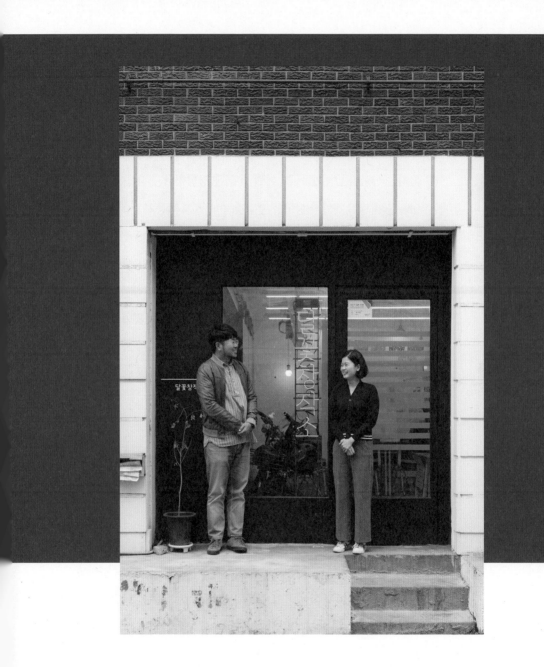

2013년 최규성 소장이 달꽃창작소를 만들 때만 해도 지금처럼
〈취향〉이라는 단어를 흔히 쓰지 않았어요. 〈취향을 기르자〉는
슬로건을 만들게 된 배경이 궁금해요.

최규성 자신의 생각을 이야기하거나 주관을 뚜렷하게 표현하지
못하는 사람을 많이 봤어요. 어릴 적 겪은 경험이나 주위들은
어른들의 말이 개인의 성향을 결정짓는 데 크게 작용하는 것 같아요.
이러한 바탕에는 사회적 문제도 한몫한다고 생각해요. 우연한
기회에 지역 아동 센터 아이들을 위한 교육을 해본 적 있는데 이를
계기로 청소년 교육에 관심이 생겨 우선 아이들을 만나야겠다고
생각했죠. 사람들에게 우리의 목적이나 정체성을 설명하기 좋은 한
문장이 있으면 좋을 것 같아 〈취향을 기르자〉, 〈재능을 꽃피우자〉,
〈삶을 디자인하자〉라는 슬로건을 만들었어요. 다양한 경험을 통해
각자의 취향을 키우자는 거예요.

지역을 기반으로 활동하는데, 이러한 공간을 낯설어하는
사람들에게 달꽃창작소를 어떻게 설명했나요?

최규성 그때만 해도 달꽃창작소가 지역 아동 센터냐, 학원이냐 하고
묻는 사람들이 많았어요. 공간에 대한 정의가 잘 안 잡혔으니 저희에
대해 설명하라면 말이 길어질 수밖에 없었죠. 초기에 저를 설명할
때면 〈문화예술에 관심이 많은 동네 형 같은 역할을 하는 사람이고
아이들과 영화, 전시 등을 함께 보려고 한다. 달꽃창작소는 동네

청소년에게 계속 경험을 제공하는 이유는 다양한 경험이 쌓이면 감수성을 풍성하게 만들어
준다고 믿기 때문이다. 감수성은 취향을 길러 주고 취향은 스스로 취미나 적성, 진로 등을
고민하게 한다. 자신의 취향에서 비롯된 도전이라면 실패도 건강한 경험으로 남는다.

이모, 삼촌들이 있는 문화예술 놀이터 정도)라고 설명했어요. (웃음)

아이들에게 다양한 경험을 제공하며 취향을 기를 수 있도록 하는 것이 달꽃창작소의 목적이에요. 요즘은 청소년들이 인터넷을 통해서도 다양한 문화를 흡수할 수 있지 않나요?

최규성 인터넷에서 다양한 세상과 문화를 검색해 보나요? 어른들도 잘 안 하잖아요. 시대가 많이 변해서 유튜브로 공부도 할 수 있다지만 보통 그렇지 않아요. 학생에게 〈학습〉, 〈교육〉은 강압적인 것, 주입되는 것이라고 생각해요. 인터넷을 통해 문화, 예술 등을 학습하는 일은 거의 없어요.

홍연서 매니저는 달꽃창작소에 어떻게 합류하게 되었나요?

홍연서 마을 공동체 활동을 통해 최규성 소장을 알고 있었어요. 2015년 해방촌에 달꽃창작소의 공간이 생기면서 단체 성격을 갖추기 시작했어요. 공간을 운영하고 관리하고 프로그램을 기록하는 사람이 필요해지면서 제가 함께하기 시작했습니다.

공간이 생기면서 운영 시스템이 필요해진 거네요.

홍연서 공간을 운영하려면 돈이 많이 들어가요. 월세를 내야 하잖아요. (웃음) 월세를 내려면 활동이 필요하고 그러기 위해서는

콘텐츠를 생산해야 하죠. 이에 따른 인건비도 필요하고요. 월세와
인건비를 만들기 위한 활동들이 본격적으로 시작되면서 운영
시스템을 갖춰 나갔어요.

수익은 어떻게 만드나요?

최규성　공모 사업마다 프로젝트 담당자의 인건비가 조금씩
책정되어 있어요. 그러한 공모 사업 여러 개를 모으면 한 사람의
인건비를 만들 수 있어요. 수익을 갖지는 못하고 있죠.

달꽃창작소가 문을 연지 7년차에 접어들었어요. 여기서 청소년기를

달꽃창작소의 최종 목적인 〈아이들이 자신의 삶을 스스로 일구는 힘을 갖도록 하기〉위해 최규성 소장은
농담처럼 말하지만 표정은 사뭇 진지하게 청소년과 청년을 위한 달꽃창작센터를 건립하는 것이 목표라고
한다.

보내고 청년이 된 친구도 있겠어요.

홍연서　한 고등학교 2학년 남학생이 학교에서 흡연하다 걸려
달꽃창작소로 봉사 활동을 온 적이 있었어요. 간간히 연락하며
지내다 〈예술과 테크놀로지〉를 주제로 3D 프린팅을 활용한
프로그램에 참여해 보라고 했어요. 그 경험을 한 뒤 관련 대학을 가고
싶다고 공부를 하더라고요. 삼수 중이긴 하지만 그 친구에게 목표가
생기게 된 거죠.

최규성　중고등학생 때 처음 만나 지금 22~23세가 된 친구들이
있어요. 그 친구들을 보며 청소년과 청년의 문제는 많이 다르다는
것을 느껴요. 성인이 되었다는 것만으로도 심리적 압박을 받는
것 같아요. 대학에 간 친구들은 그나마 사회에 나가기까지 유예
기간을 버는 것 같은데 대학을 안 가고 20살이 된 친구들은 조금
힘들어 보여요. 당장 부모로부터 독립할 수 있는 여건은 안 되니
아르바이트를 하는 경우가 많아요. 사회생활을 아르바이트로
배우는 거죠. 지금 한국 교육에서는 대학에 안 간 청년들이 자립할 수
있는 방법에 대한 교육은 빠져 있어요. 입시 외에는 방법이 없도록
만든 구조죠. 앞으로 지역 청년들과 어떤 활동을 할 수 있을지 고민해
봐야 할 것 같아요.

달꽃창작소를 자발적으로 찾는 친구 또는 아이를 보내는 부모가
이곳에 기대하는 것은 무엇인가요?

홍연서 달꽃창작소의 취지에 공감하기 때문에 찾아오는 사람이 많아요. 부모 중에는 아이가 소심해서 자기표현 능력이 떨어지는 것 같다며 그저 친구들과 잘 어울리길 바라는 마음으로 보내는 분도 있고요.

사람들과 교감하고 함께 활동하기 위해서는 공간이 중요한 것 같아요.

최규성 유휴 공간이 많이 있는 것으로 알아요. 달꽃창작소처럼 공간을 기반으로 프로그램을 기획하는 집단이나 시민 활동을 하는 사람들에게 유휴 공간을 연결해 주면 좋겠어요. 소규모 비영리 단체의 힘으로는 넉넉한 공간을 구하기 어렵거든요. 기관에서는 기본 자산, 직원 수 등을 따지며 조건에 해당되는 단체에게만 지원을 해줘요. 시대와 상황은 계속 변화하는데 관습대로만 조건을 확인하는 거죠. 지역에서 어떤 활동을 하고 사람들과 어떤 관계를 맺고 있는지 등의 평가가 더해져야 한다고 생각해요.

〈예술적으로 인생을 사는 사람〉이라는 토요학교의 소개 글이 인상적이에요.

최규성 자기 스타일대로 인생을 사는 사람을 말해요. 어떠한 사람이든, 인생이든 그만의 독특함이 있거든요. 토요학교는 여러 분야의 전문가를 초대해 그들이 하는 일에 대해 이야기하는

프로그램이지만 직업을 알려 주기 위해 만든 건 아니에요. 그 사람의 과거와 현재, 그리고 어떠한 꿈을 꾸고 있는지에 대해 이야기해요. 이 사람은 어떻게 살았고 그래서 어떤 직업을 선택하고 살아가는지 개인의 삶을 들여다볼 수 있는 자리예요.

적성에 맞는 직업이라는 게 과연 있을까요?

홍연서 대부분 수능 성적이나 당시 상황에 맞춰서 대학을 결정하고 그 안에서 직업을 찾는 것 같아요. 최소한 내가 무엇을 좋아하고 싫어하는지를 청소년기에 알아 두면 좋겠어요.

최규성 토요학교에서 가장 인기 있었던 수업 중 하나가 안영노 전 서울대공원장의 프로그램이었어요. 아이들이 진로에 대해 물으니 안영노 강사님이 〈분산 투자를 하라〉고 대답해 줬어요. 이제 한 가지 직업으로 살 수 있는 시대가 아니다. 부모나 선생이 이야기하는 방식의 삶은 미래 모습이 아니다. 앞으로 여러 번 직업이 바뀔 것이고 여러 개의 직업을 동시에 갖게 될 수도 있으니 무엇이든 기회가 닿으면 도전하고 다양한 경험을 해두라고 말씀하셨어요.

달꽃창작센터 건립이 목표라고요. 이를 위해 준비하는 것이 있나요?

최규성 버티는 것이 가장 중요한 것 같아요. 이제 6년 조금 넘으니 용산구에서 명함 정도 내밀 수 있는 것 같아요. 저희가 최근 너무

©황진욱

학생 때부터 기차로 4시간을 달려 달꽃장작소를 찾았다는 황진욱 청년은 이제는 농부가 된
자신의 경험을 들려주는 강사로 프로그램에 참여하고 있다.

많은 지원 사업을 진행하느라 바빠서 잠시 초심을 잃은 적이 있어요. 이러다 모두 잃을 것 같아 공간과 프로그램을 유지하기 위한 필수적인 지원 사업 외에는 하지 않기로 했어요. 방향과 정체성을 잃지 않고 꾸준히 걸어간다면 좀 더 많은 이해관계자를 만날 수 있겠죠.

마지막으로 보완하고 싶은 부분과 앞으로 계획에 대해 말씀해 주세요.

최규성 사무 공간과 아이들의 공간이 분리되어 있지 않아서 불편한 점이 있어요. 적절하게 거리를 두거나 유리로 공간을 분리해야 아이들이 좀 더 편하게 놀고 저희도 일에 집중할 수 있을 것 같아요. 공공 기관이나 지역 기업의 지원을 받아 공간을 확장하고 싶습니다.

달꽃창작소는 어떻게 알고 프로그램에 참여하게 되었나요?

황진욱 저는 경상북도의 어느 작은 마을에서 벌을 키우며 농사를 짓고 사는 스무살 청년인데, 부모님을 통해 달꽃창작소가 생기기 전부터 최규성 소장님을 알고 있었어요. 언젠가 최규성 소장님이 한 번 놀러 오라고 해서 가봤는데, 처음에 어떤 프로그램에 참여했는지 정확히 기억은 안 나지만 무척 재밌었던 것은 확실합니다. 기차를 타고 달꽃창작소에 가는 데만 4시간이 걸렸거든요. 그날 이후 몇 년간 2주에 한 번씩은 꼭 프로그램에 참여하기 위해 서울에

갔으니까요. 토요일마다 다양한 분야의 어른들을 만나는 토요학교 프로그램에 참여했어요. 어른과 청소년들이 자유롭게 어울려 놀며 매번 새로운 이야기를 듣는 것이 즐거웠습니다. 또래 친구를 사귀어 거리를 돌아다니고 다양한 것을 보는 것 또한 즐거웠어요. 달꽃창작소가 아니었다면 청소년기에 어떻게 친구들과 글을 써서 교환해 보고 플리마켓을 준비해 보겠어요. 단편 영화도 찍고 버스킹 공연을 해본 것도 기억에 남아요.

특히 인상적이었던 것은 무엇인가요?

황진욱 수업이 끝나면 다 함께 밥을 해먹었던 기억이 자꾸 생각납니다. 매번 어딘가 모를 독특한 요리가 만들어졌는데, 재료를 구입하는 것부터 요리하고 설거지와 뒷마무리까지 친구들과 모든 걸 함께했습니다.

달꽃창작소를 통해 개인적으로 찾아온 변화가 있나요?

황진욱 그곳에서 했던 다양한 경험과 어른들께 들은 이야기 덕분에 자신감을 얻었어요. 제가 잘 모르는 분야나 새로운 것을 마주하게 되어도 전혀 겁을 내지 않고 일단 시도해 보거든요. 나랑 상관 없다고 생각했던 다양한 경험들을 해보며 지금은 내게 익숙하지 않은 것들도 즐기겠다 마음먹으면 얼마든지 즐거운 일이 될 수 있다는 것을 알게 됐어요. 예를 들어 제가 몇 달 전 여행을 하다

유명 미술관에 갔는데, 현대 미술이나 이론을 잘 몰라도 하루 종일 재밌게 시간을 보낸 적이 있어요. 달꽃창작소에서 들었던 예술에 대한 이야기와 프로그램을 통해 미술관에 갔던 기억이 떠오르며 제 나름의 방식대로 미술관을 즐길 수 있었습니다. 그러한 경험이 없었다면 미술관은 그저 〈독특한 생각을 가진 사람들이 이상한 것을 만들어 놓은 곳〉 정도로만 여겼을 거예요.

프로그램에 참여하며 공간이나 내용 등에서 아쉬운 점은 없었나요?

황진욱 당시에는 뭘 해도 즐거웠는데 돌이켜 생각해 보니 공간이 조금 아쉽습니다. 달꽃창작소 초기에는 동네 건축 사무소 공간 한편에 모여 활동을 했는데 크기가 충분하지 않고 달꽃창작소의 공간이 아니기 때문에 활용 면에서도 제약이 있었거든요. 지금은 달꽃창작소만의 공간이 생겨서 예전보다 상황이 여유로워졌지만 여전히 좁다는 생각은 합니다. 조금 더 넓은 공간이 있다면 다양한 활동을 할 수 있을 것 같아요.

진욱 씨는 토요학교의 학생으로 참여했다가 강사가 되어 자신의 이야기를 들려주었습니다. 기분이 남다를 것 같은데요.

황진욱 사실 최규성 소장님이 수업을 한 번 진행해 보지 않겠느냐고 제안했을 때 내가 누구에게 무언가 말할 정도의 경력이나 경험이 있다고 생각해 본 적이 없어서 망설였어요. 아직 농사에 대해 아는

것보다 모르는 것이 많고 생각과 경험이 부족한 스무살이니까요.
하지만 달꽃창작소를 다니며 얻은 것 중 가장 크게 영향을 받은
〈자신감〉이 저를 사람들 앞에 서게 만들었습니다. 자신의 분야에서
열심히 일하는 어른들의 이야기를 들으며 꼭 남들이 다 한다고 나
또한 그 길을 따를 필요가 없다는 생각이 들었어요. 제가 무엇을
하며 살다 어떤 생각으로 농부가 되었는지를 발표했습니다.
청소년 시기에 달꽃창작소를 다니며 여러 가능성을 열어 두고
진로를 고민했는데, 결국 어린 친구들은 잘 선택하지 않겠지만
저는 좋아하고 즐길 수 있는 직업으로 농부를 선택했거든요. 그저
친구들에게 〈저렇게 사는 사람이 있구나〉, 〈저렇게 살 수도 있구나〉
하고 기억되면 좋겠어요.

달꽃창작소가 어떠한 문화예술교육 공간이 되길 바라나요?

황진욱 앞으로도 오랫동안 다양한 어른들과 학생들이 모여
자유롭게 이야기하고 서로 영향을 주고받는 공간이 되길 바랍니다.
저를 포함해 달꽃창작소를 거쳐 간 학생들이 했던 다양한 경험이
각자의 삶을 즐겁게 만드는 데 큰 도움이 될 것이라고 기대합니다.

주요
프로그램

운영 시간	09:00~18:00(일 휴무, 프로그램 운영 상황에 따라 변동 가능)
주소	서울시 용산구 신흥로 136-1
연락처	070-8957-8081
웹사이트	dalggott.modoo.at

달꽃토요학교

〈사람은 경험에서 피어난다〉, 〈경험이 나다〉, 〈경험이 삶이다〉라는 생각을 바탕으로 청소년들이 예술적인 인생을 사는 사람들을 만나고 다양한 활동을 통해 자신만의 경험과 생각을 쌓을 수 있도록 지원하는 프로그램이다. 직업인이 되기까지의 여정과 앞으로의 삶에 대한 이야기를 나누고 체험을 함께한다. 김정원 셰퍼, 안영노 안녕소사이어티 대표(전 서울대공원장), 나노 일러스트레이터 등이 다녀갔다.

남산숲예술학교

도시의 숲과 예술이 융합된 체험 콘텐츠다. 참여자들이 도시의 숲과 환경을 건강하게 인식하고 그 안에서 예술을 통해 숨 쉬고 감각을 일깨우며 일상에서 보다 확장된 상상과 표현의 경험을 할 수 있도록 안내한다. 숲 안에서의 다양한 예술적 경험은 시민들이 자신의 일상과 삶을 되돌아볼 수 있도록 하고 건강한 성장과 변화를 시도하는 힘을 길러 준다.

달놀이 꽃연극

〈몸〉에 대한 교육의 중요성을 알리고자 기획했다. 자신의 몸을 인지하고 살펴보고 이해하지 못한다면, 이는 머리만 크는 것이나 다름없다. 연극을 통해 자신을 이야기해 보며 지극히 개인적인 이야기이더라도 무대의 주인공이 될 수 있다는 것을 깨닫게 한다.

딱 하나만 디자인 학교

아이들이 주변의 디자인(사물, 정보, 공간 등)을 자세히 살펴보고 그 이유를 궁금해하면 좋겠다는 생각에서 시작했다. 앞으로 디자인에 대한 감수성은 사람들과 공감하거나 일을 기획할 때 꼭 필요한 역량이 될 것이다. 기술이 발전하는 만큼 다양하고 혁신적인 디자인이 나온다.

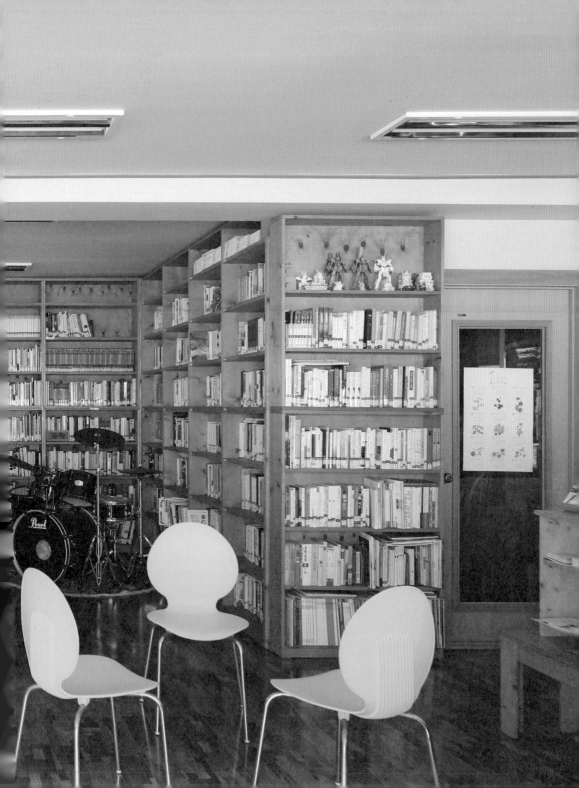

아파트 마을의 시골 정서

인천시 가좌동 가재울사거리 부근에 있는 〈청소년인문학도서관
느루〉(이하 느루)는 온통 아파트로 이루어진 동네 안에 있다.
상가 건물 3층에 자리잡고 있어서 신경 쓰고 찾지 않으면 그냥
지나치기 쉽다. 느루에 들어서자마자 보이는 북카페 〈사람사이〉는
커피 수익금으로 동네 복지 사업을 하기 위해 마련한 공간이다.
느루와 사람사이는 모두 가좌동의 비영리단체 〈마을n사람〉에서
운영한다. 마을n사람은 마을과 마을, 사람과 사람이 모여 주민
자치 활동을 통해 도시 지역 공동체를 회복하자는 취지로 만든
단체다. 취재가 있던 그날은 꽃잎차에 관한 프로그램이 진행되어
동네 주민들로 카페가 북적거렸다. 북카페와 좁은 복도를 지나자
〈청소년인문학도서관〉이라는 이름에 걸맞는 책과 테이블,
청소년들이 눈에 들어온다. 여느 도서관과 다른 점은 드럼과
피아노가 공간 한편에 자리를 잡고 있다는 것, 긴 테이블에 어른과
아이들이 옹기종기 모여 담소를 나누고 있는 모습이다. 매주
토요일마다 비디오 게임을 즐길 수 있는 〈플스방〉과 명화 상영도
열린다니 이름만 도서관일 뿐 청소년들의 공부방 겸 놀이터나
다름 없다. 옆집에 누가 사는지도 모르는 것이 일반적인 현대
아파트 생활인데, 느루를 둘러싼 가좌동 주민들의 이야기는 조금
독특하다. 작든 크든 동네 일에 참여하고 관여하는 사람들이 많은
이 동네는 아파트 사이에 가좌시장이 있고 걸어서 10분이면 닿을
호봉산을 곁에 두고 있다. 그래서인가? 아파트에 사는 사람들에게서
시골 정서가 느껴진다. 느루가 탄생된 배경을 살펴보면 이 독특한

분위기를 좀 더 이해할 수 있다.

가좌동에는 인천에서 처음으로 지은 대단지 아파트인 진주아파트를
비롯해 여러 브랜드 아파트들이 들어서 있고 초등학교 3곳, 중학교
3곳, 고등학교 2곳이 아파트 주변에 밀집해 있다. 인구도 많고
그만큼 어린이도 많다. 그런데 정작 어린이들이 이용할 시설이나
프로그램은 부족했다. 어린이를 위한 프로그램을 만들고 운영해
보자는 어른들의 고민은 자연스럽게 아이디어로 옮겨졌고 2004년
초등학생을 위한 〈푸른샘 어린이도서관〉이 만들어졌다. 좋은
생각이더라도 이를 지지해 주는 사람이 없다면 힘 없이 휘발되기
마련인데, 주민자치위원회와 동네 사람들은 이를 계기로 더
단단하게 결속됐다.

그리고 3년 뒤 푸른샘 어린이도서관을 더 이상 이용할 수 없는
중고등학생들이 동네에 갈 만한 데가 없다는 것에 의견이 모아지며
어른들의 고민은 또다시 시작됐다. 2008년 청소년을 위한 공간
만들기에 관심이 있는 어른들이 한 명 두 명 모이기 시작했고,
2009년 청소년 공간을 〈도서관〉 형태로 만들기로 결정한다. 그리고
2010년 청소년 공간을 준비하고 이를 지속적으로 지원하기 위해
비영리 단체 마을n사람이 결성된 것. 이들은 청소년이 진짜 원하는
공간이 무엇인지 알아보기 위해 동인천여중, 가정여중, 석남중
등의 학생 1천179명을 대상으로 설문 조사를 진행했다. 〈만약
청소년 도서관이 생긴다면 어떤 프로그램이 좋을까〉라는 질문에
38퍼센트의 답변이 진로 탐구였다고 한다. 그밖에 스포츠 21퍼센트,
악기 연주 21퍼센트, 여행 18퍼센트가 나왔다. 청소년들의 의견을

"청소년에게는 고민을 털어 놓을 때 한없이 들어 줄 상대가 필요합니다.
잠깐이지만 언제라도 올 수 있고 굳이 공부를 하지 않아도 되는 곳, 코코아
한 잔 여유롭게 마실 수 있는 그런 공간이 필요해요."
– 권순정 마을n사람 대표

모은 어른들은 책과 함께 자라길 바라는 마음으로 도서관의 형태를 취하되 공간에서 이루어지는 모든 내용은 아이들이 스스로 만들고 결정할 수 있도록 했다. 청소년이 〈어떻게 살 것인가〉, 〈세상과 어떻게 소통을 할 것인가〉에 대해 묻고 실천하며 성장하길 바랐다.

청소년이 직접 만든 문화 놀이터

2010년 마을n사람은 설문 조사를 진행하며 청소년운영위원회를 모집했다. 96명의 지원자 중 실제 토론회에 참석한 청소년은 60여 명이었다. 청소년이 주인인 공간이기에 그들이 원하는 위치, 콘셉트, 디자인이 중요하다고 생각했다. 그래서 부동산부터 함께 다녔다. 의견을 나누는 와중에 아이 목소리라고 해서 묵살하는 일은 없었다. 발품 팔아 구한 공간이 지금의 상가 건물 3층이다. 교통이 좋고 옥상도 들락거릴 수 있으며 도서관, 카페, 쉼터, 연습실 등으로 쓸 수 있는 60평 정도의 공간이다. 인테리어 공사에 들어가기에 앞서 이영범 건축가와 건축 워크숍을 진행했다. 마을n사람의 어른들은 아이들에게 필요한 프로그램이라면 손발 걷어붙이고 수소문해 전문가를 초대한다. 60여 명의 청소년들이 이영범의 건축 워크숍에 참여해 자신이 원하는 공간을 점토로 표현했다. 이영범 건축가는 개인이 소유하는 공간이 아닌 시민 전체가 소유하는 공간을 뜻하는 〈시민 자산화〉가 당시 학계에서 한창 논의되고 있었다며, 훨씬 이전부터 지역 주민들이 모여 일손과 돈을 모아 사회적 가치를 만들기 위해 고민해 온 느루를 보고 놀라워했다. 2011년 11월 그렇게 청소년들이 원하는 대로 책도 보고 악기 연주도 하고 먹기도

하며 쉴 수 있는 느루가 문을 열었다. 〈한꺼번에 휘몰아치지 않고
천천히〉라는 뜻의 〈느루〉라는 이름 그대로 3년간 공을 들이며
필요한 것을 조금씩 살뜰히 챙겨 준비한 것이다. 아이들은 아무것도
하지 않아도 아무 말 하지 않는 어른들이 보살펴 주는 따뜻하고
안전한 공간을 갖게 됐다. 중학생이 되며 푸른샘 어린이도서관을
찾기 어색했던 청소년들이 방황하며 PC방, 노래방, 카페 등을
전전했는데, 느루가 문을 연 이후 자연스럽게 이곳으로 발걸음을
옮겼다. 지역 아이들을 제대로 키우기 위해 마음을 쏟아붓는
주민들의 노력은 지금껏 도시에서 본 적 없는 매우 인상적인
모습이다.

왜 청소년 인문학 도서관일까?

인문학은 인간과 관련된 근원적인 문제나 사상, 문화 등을 연구하는
학문이다. 이렇게 인문학을 설명하면 접해 보기도 전에 어렵고
지루하게 느껴진다. 하지만 느루에서는 사람이 살아가는 모든
형태를 인문학이라 말하며 그것을 군이 학문으로 여길 필요는
없다고 생각한다. 사람이 모여 대화를 하고 생각을 전하고 무언가
얻는 것이 있다면 그것 자체가 인문학이다.
처음부터 청소년들의 아지트가 되길 바라는 목적으로 만들었기에
이곳에서 이루어지는 프로그램 또한 아이들이 만든다. 매년
10~14명의 청소년운영위원회가 모여 이들을 중심으로 프로그램이
기획된다. 무언가를 하라고 강요받지 않는 청소년들은 멍하니
있다 갑자기 모여 일을 도모하기도 한다. 2014년에 만든 프로그램

"저는 느루가 〈일상성〉을 가지고 있다는 것이 가장 중요한 것 같아요.
아무것도 안 해도 되는 공간이 있다는 것, 잔소리가 아닌 대화를 나눌 수 있는
어른이 항상 곁에 있다는 것이 아이들에게 안정감을 주는 것 같아요."
— 라정민 느루운영위원

〈사람책〉이 그렇게 탄생됐다. 한 사람이 다른 사람에게 책이 되는 것인데 책을 들여다보듯 친구의 삶 또는 만나 보고 싶은 직업인의 삶을 면밀히 들여다보는 것이다. 느루를 만들기 전 설문 조사를 통해서도 알 수 있듯 청소년들이 가장 고민하고 궁금해하는 것 중 하나가 진로다. 이는 〈어떻게 살 것인가〉와 연결되고 아이들은 〈사람책〉을 통해 탐구해 보려 한다. 여기서 어른들은 아이들이 원하는 재능 있는 사람책을 알아보고 섭외하기만 한다. 조력자로서만 서 있을 뿐 앞으로 더 나서지 않는다. 2014년 9월부터 2015년 2월까지 반년 동안 21개의 사람책 프로그램을 진행했다. 요리사를 지망하는 학생을 위해 가좌동 필스시의 김진필 사장이 일식 요리 사람책이 되어 주었고 액세서리 제작과 교육을 진행하는 김영희 사람책 시간에는 어린이부터 청소년, 중년까지 다양한 연령대가 참여하기도 했다. 권순정 마을n사람 대표는 진로라는 말을 풀어 〈앞으로 내가 걸어갈 길〉에 대한 이야기를 나누었다. 여기서 중요한 것은 〈앞으로〉보다 〈내가〉이다. 그래서 그는 사람책 시간에 〈DISC 테스트(성격과 행동 유형 검사)〉와 〈나의 꿈 지도 그리기〉 등의 프로그램을 통해 자신이 어떤 사람인지를 먼저 아는 과정을 진행했다. 그 밖에도 건어물 가게 사장이나 토스트 가게 사장 등 가좌동의 지역민들이 선생이 되어 매주 토요일마다 안전한 음식 만들기를 주제로 함께 요리를 해먹는 〈가재 요리당〉도 인기다. 느루 청소년들은 그저 무엇을 배우고 어떻게 배울지를 스스로 고민하고 선택만 하면 된다. 정말 공부만 하다 가는 친구도 있고 작은 방에 모여 앉아 뜨개질을 하는 친구도 있다. 핸드폰만 보며 뒹굴기만 하는

친구도 있다. 무엇이 됐든 이곳에서는 자신이 원하는 것을 마음껏 할
수 있다. 어른들은 그 옆에서 묵묵히 지켜보기만 할 뿐이다.

느루의 생활을 보며 인생을 풍요롭게 하는 데 무엇이 필요한지에
대해 잠시 생각해 보았다. 차 한잔 마실 수 있는 시간의 여유와
편안함을 느낄 수 있다면, 그리고 언제든 자신의 이야기를 들어 주고
받아 주는 인생의 선배가 곁에 있다면 그 또한 잘 사는 것이라고,
아이들이 느루를 통해 알았으면 좋겠다.

interview

권순정 마을n사람 대표 / 이성준 학생 /

라정민 느루운영위원

라정민 운영위원은 최근에 가좌동 주민이 되었어요. 느루는 어떻게
알고 찾아왔나요?

라정민　저는 문화예술교육 프로그램을 기획·진행하는 일을
해왔는데, 느루에서 그림책을 만들고 싶다는 연락을 받고 프로젝트
진행자로 이곳과 처음 인연을 맺었어요. 느루에서 그림책『예샘이
시장에 가다』,『우당탕탕 푸른샘 해결단』을 만들었죠. 사실
문화예술교육이 지역 사회와 만나지 못하면 지속적이지 못하고
단발성으로 끝나는 경우가 많은데, 교육자로서 이러한 부분에 대해
고민하고 있던 차에 느루를 만나게 되었어요. 주민들이 직접 공간을
만들고 운영하며 프로그램도 기획한다는 것이 인상적이었어요.
그림책 프로젝트 이후 느루 운영위원회에 참여하게 되면서
본격적으로 느루 일을 하게 되었습니다. 지원 사업 계획서도 쓰고
청소년운영위원회 친구들과 소통하는 일을 맡아 합니다.

〈문화예술이 지역 사회와 만나지 못하면 지속성을 갖기 어렵다〉는
말에 대해 좀 더 자세히 설명해 주세요.

라정민　저는 주로 영화 제작 교육을 진행했는데 대부분 아이들이
흥미를 갖고 다음 프로그램으로 이어지길 바랍니다. 하지만 지원
사업이 없으면 할 수 없어요. 이럴 때 아이들을 지지해 주는 지역
공동체가 있다면 지속적으로 도움을 받을 수 있고, 아이가 교육을
통해 어떻게 변화하고 성장하는지를 지켜볼 수도 있죠.

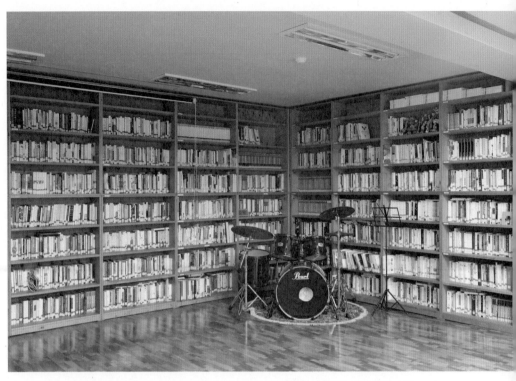

여느 도서관과 다른 점은 드럼과 피아노가 공간 한편에 자리를 잡고 있다는 것, 음악하는 친구들은 서로 피해 주지 않는
범위 안에서 이곳에서 연습을 한다.

청소년인문학도서관에 관심을 갖게 된 배경이 궁금합니다.

권순정 어린이집을 6년간 운영하다 1년을 안식년으로 생각하고
노인대학, 특수 학급 도움반 교실, 돌봄 교실 등을 통해 사람들을
만났어요. 그러다 주민들과 함께 초등학생을 위한 푸른샘
어린이도서관의 프로그램 〈나를 찾아가는 여행〉을 진행하면서
한부모 가정, 맞벌이 가정 아이들을 만났고요. 돌봄이 필요한
친구들을 좀 더 깊이, 오래 만나면 좋겠는데 이들이 초등학교를
졸업하면 만날 수 있는 곳이 없더라고요. 중고등학생이 마땅히
갈 곳도 없어 보였고요. 푸른샘 어린이도서관 같은 중고등학생을
위한 공간이 있으면 좋겠다는 생각이 있었는데, 저뿐만 아니라
마을 사람들도 같은 생각을 하고 있는 걸 알게 되어 함께 힘을 모아
청소년인문학도서관 느루를 만들게 되었습니다.

행정 기관에 청소년을 위한 공간을 마련해 달라고 3년간 문을
두드렸지만 잘 이루어지지 않았다고 들었어요.

권순정 예산을 만들기가 어려웠나 봐요. 결론적으로는 주민들과
함께 느리지만 소소하게 시작하길 잘한 것 같아요. 아마 기관의
도움을 받았다면 자유롭지 못했을 거예요. 여기서는 아이들을
프로그램을 통해서만 만나는 게 아니라 일상적으로 만날 수 있고,
꼭 무언가를 하지 않아도 되고, 몇 명이 오는가도 중요하지 않죠.
성과를 낼 필요가 없어요. 어떤 아이는 여럿이 있을 때는 말을 잘

하지 않는데 선생과 단 둘이 있을 때는 자기 이야기를 잘하는 친구가
있어요. 어느 날은 아무도 안 오는가 싶은데 문을 닫을 때쯤 갑자기
들어와 쉬었다 가는 친구도 있고요. 청소년에게는 고민을 털어 놓을
때 한없이 들어 줄 상대가 필요하고, 잠깐이지만 언제라도 올 수 있고
굳이 공부를 하지 않아도 되는 곳, 코코아 한 잔 여유롭게 마실 수
있는 그런 공간이 필요해요.

라정민　이곳을 경영학적 관점으로 바라본다면 정말 이상하다고
생각할 거예요. 수익이 전혀 나지 않는, 효율적이지 않은 구조죠.
주민들의 자원봉사로 운영되고요. 어떤 날은 한 명도 없다가 또 어떤
날은 아이들로 북적거려요. 저는 느루가 〈일상성〉을 가지고 있다는
것이 가장 중요하다고 봐요. 아무것도 안 해도 되는 공간이 있다는
것, 잔소리가 아닌 대화를 나눌 수 있는 어른이 항상 곁에 있다는
것이 아이들에게 안정감을 주는 것 같아요.

운영비가 꽤 필요할 것 같은데 어떻게 예산을 마련하나요?

라정민　느루를 지지해 주는 130여 명의 주민과 지역 기업의
후원으로 운영하고 있어요. 임대료가 저렴하기도 하고요.
프로그램은 인천문화재단이나 한국문화예술교육진흥원의 지원
사업을 통해 이루어지고 있어요. 무엇보다 지역민들의 힘이 가장
커요. 이곳 청소년들을 위해 장학금을 기탁하는 분도 있고 페인트칠,
전기 공사, 바닥 공사 등 모두 지역 주민과 기업의 도움으로 완성된

거예요.

권순정 보통 리모델링을 할 때 한 달이면 완성된다고 하는데
저희는 6개월이 걸렸어요. 돈이 모이는 대로, 되는 대로 조금씩 해
나가거든요. 느루의 건물 주인이 많이 양해해 주기도 하고요.

지역민들이 온 힘을 다해 느루를 돌보는 모습이 인상적이에요.

권순정 우리 아이들이 잘 자라길 바라는 부모 마음은 다 같잖아요.
저희는 장학금을 공부 잘하는 학생에게 주는 것이 아니라 꿈이
있는 청소년에게 지원해요. 예를 들어 경찰이 꿈인데 이와 관련된
책을 사보고 싶다면 책값을 장학금으로 주고 캘리그라피를 배워
보고 싶다는 친구에게는 수강료를 지원해요. 노래를 부르고 싶다는
친구에게는 노래방 기능이 있는 마이크를 선물하기도 하고요.
자신이 하고 싶어 하는 것을 할 수 있도록 기회를 주는 것이 어른이
해야 할 일이라고 생각해요.

2011년 느루가 문을 열었을 당시 이곳을 찾은 청소년들은 이제
성인이 되었어요. 느루에서 영향을 받아 진로를 선택한 경우가
있나요?

라정민 느루에 오면 철학책만 찾아 읽던 친구가 있었어요. 여기서
철학 수업을 한 번 진행한 적 있는데 딱 한 명, 그 친구만 왔어요. 결국

대학 전공을 철학으로 정하더라고요. 느루가 생기기 전에 진행한 프로그램 〈건축학교〉 때부터 이곳에서 자란 한 친구는 건축과를 선택했어요. 성인이 되자마자 인천문화재단의 지원 사업을 활용해 프로그램을 기획해 보겠다고 하더라고요. 보통 입시, 진학, 취업 순으로 인생을 고민하는데 이곳 친구들은 스스로 〈내가 무엇을 할 수 있을까〉를 계속 고민하고 찾아 나가요. 스스로 무언가를 기획하고 결정하는 일이 자연스러워요.

도서관이지만 드럼 연습도 할 수 있고 요리도 할 수 있는 공간이라 장단점이 있을 것 같아요.

권순정 음악을 하고 싶은 친구는 조금 일찍 오거나 문을 좀 더 일찍 열어 달라고 해요. 규율은 없지만 서로 피해를 주지 않도록 양해를 구하며 조율하더라고요.

청소년을 위한 문화예술교육 공간을 기획하고자 하는 사람들에게 조언 한 말씀 부탁합니다.

권순정 아이들이 가장 원하는 것 중 하나가 공연장이에요. 공연장에서 이런저런 연습도 하고 싶고 자기를 발산하고도 싶어 해요. 학교 공연장을 사용하려면 치어리더 팀이나 댄스 팀 같은 동아리 활동을 해야 사용할 수 있다고 하더라고요. 공공 기관의 공간을 사용하려면 어른이 꼭 동행해야만 하는 조건이 있고요.

처음부터 청소년들이 이지트가 되길 바라는 목적으로 만들었기에 이곳에서
이루어지는 프로그램 또한 아이들이 만든다. 매년 10~14명의 청소년운영위원회가
모여 아이들을 중심으로 프로그램이 기획된다.

아이들이 자유롭게 사용할 수 있는 공연장이 있으면 좋겠어요.

느루에서 어떠한 활동을 했나요?

이성준 매주 토요일 음식을 만들어 나누어 먹는 프로그램 〈가재
요리당〉과 몇몇 청소년들이 모여 여행을 떠난 〈강화도 캠프〉에
참여했어요. 서로에 대해 이야기도 나누고 박물관도 찾아갔어요.
물론 맛있는 음식도 먹고요. 느루에 오면 보통 1시간은 훌쩍
지나가요. 책을 빌려 보기도 하고 쉬기도 합니다.

이곳의 매력은 무엇인가요?

이성준 소박함입니다. 다른 도서관은 학생이 많을 뿐 아니라 대부분
공부에 집중하기 위해 오는데, 평일 느루에 오면 아무도 없거나 한두
명 정도라 조용해서 좋아합니다. 꼭 공부를 하지 않아도 되고요.
저는 방송통신고등학교 학생이라 평일에는 인터넷으로 공부를
하거든요. 수업이 없는 날에는 정말 심심한데 느루에 와서 차분히
책을 읽으며 많은 생각을 합니다.

느루에는 청소년들에게 〈스스로 어떻게 살 것인가〉를 고민하게
하고 삶을 꾸려 나갈 수 있도록 도와주는 어른들이 있어요. 느루의
영향으로 성준 씨의 생각이나 태도에 찾아온 변화가 있나요?

이성준 느루에서의 경험과 어른들의 배려를 받으며 세상에는
따뜻한 사람이 많다는 것을 느껴요. 스스로 생각하고 판단하며
능동적인 사람이 되기 위해 노력하고 있고요. 청소년들이 살기
숨 막힌 세상에서 느루 같은 공간이 있다는 것은 큰 축복이라고
생각해요. 스스로 어떻게 살 것인가에 대해 자문한다면 아직은
확실하게 말할 수 없고 부끄럽기만 합니다. 그 질문에 대한 대답은
청소년기뿐만 아니라 성인이 되어서도 계속해서 되묻고 고민하며
살아갈 것 같아요.

주요
프로그램

운영시간	15:00~22:00(월, 공휴일 휴무)
주소	인천광역시 서구 장고개로 272
연락처	032-576-0106
웹사이트	www.neuru.org

청소년운영위원회

청소년 자원봉사 학생으로 이루어진 청소년운영위원회는 매년 회원을 모집해 스스로 의미 있는 활동을 찾아 공모전, 프로그램, 캠프 등을 기획한다. 매달 두 번의 정기회의와 밥을 함께 먹는 심N식당, 청소년 영화 다큐멘터리 제작 등에 참여한다.

요일 프로그램

매주 수요일부터 토요일까지 느루에서는 정기 프로그램이 열린다. 수요일 저녁 7시는 다루고 싶은 악기를 마음 놓고 연습하는 날, 목요일 저녁 7시는 〈나는 누구일까?〉, 〈내일의 나를 만나는 과정〉을 주제로 이야기하는 날, 금요일 저녁 7시 30분부터는 극장으로 변신해 명화를 함께 감상하는 날, 토요일 저녁 둘째 주와 넷째 주에는 함께 저녁 먹는 날이다.

톡톡talk! 청소년 진로 탐색 프로젝트

틀에 박힌 직업에서 벗어나 즐겁게 일할 수 있는 다양한 진로의 세계를 탐색하고 체험하는 장기 프로젝트로 중고등학교 진로 체험 스쿨을 운영한다. 주변 학교와 협약을 맺고 요리사, 네일아티스트, 파티셰, 그래픽 디자이너, 바리스타 등 재능을 가진 동네 어른과 아이들이 1년 동안 배우고 노는 프로그램이다.

청소년 자원봉사

매주 수요일, 금요일, 토요일에 도서관에서 자원봉사를 할 수 있다. 주로 도서 정리, 바코드 작업, 도서관 내외 청소를 한다. 전화로 사전 신청을 하고 봉사가 끝난 후에는 자원봉사 확인서를 발급받을 수 있다.

04 꿈을 만나고 삶을 그리다　청소년 삶디자인센터

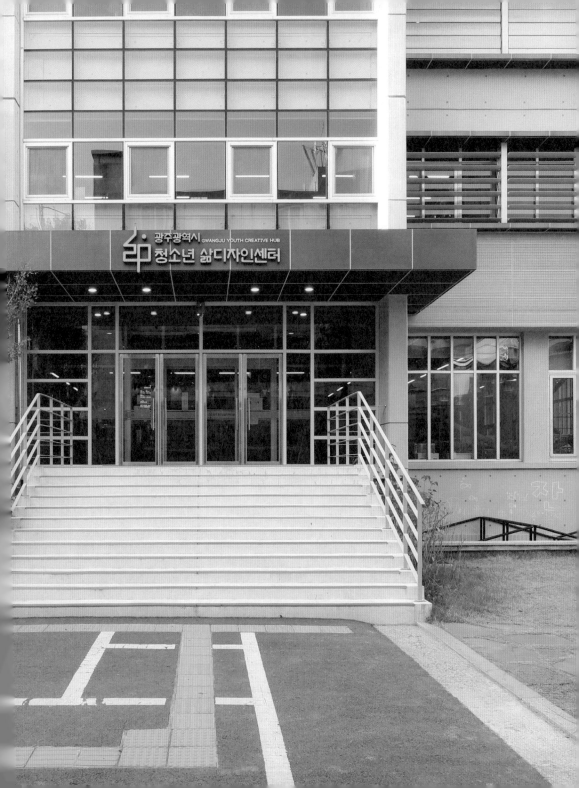

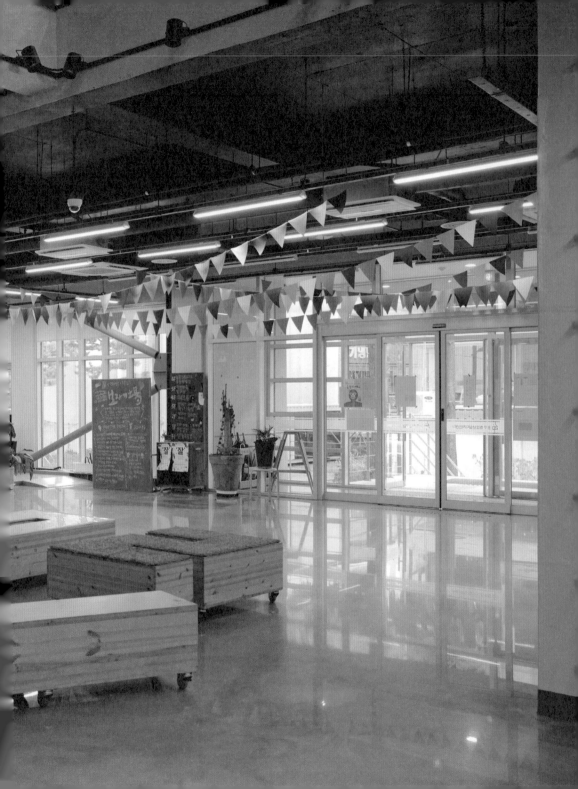

이곳에서의 체험은 맛만 보는 것이 아니라 선택한 직업의 한 주기를 경험해 볼 수 있도록 지원한다. 그러기 위해서는 전문 직업인들이 사용하는 진짜 장비, 진짜 공간이 필요하다고 생각한다.

삶터는 프로그램을 시작하기 전 1층 다이닝 룸에서 준비한 저녁 식사를 함께 먹으며 이곳만의 하루를 시작한다. 끼니를 거를 만큼 힘껏 일정으로 빡빡한 다른 도시 청소년들과는 사뭇 다른 모습이다.

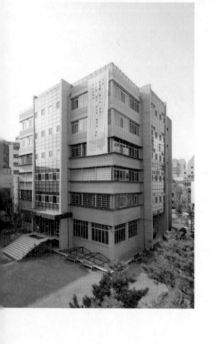

이곳은 1967년 광주 학생 독립운동을 기념하기 위해 도민들이 먼 기금에 되어로 국비를
보태 건립된 〈광주학생독립운동기념회관〉이었다. 아 번세기 동안 광주 학생들이
도서관이자 전시·공연 공간이며 만남의 장소였다.

심한 경쟁과 미래에 대한 불안에 허덕이며 자신에게 맞는 적성조차
제대로 찾아보지 못한 채 사회에 나오는 게 현실인 이 시점에 다양한
진로 활동과 문화 참여로 스스로 창의성을 길러 나가는 환경이
중요하다고 생각한다.

관습에서 탈피한 운영 방침

서울의 명동 거리처럼 브랜드 매장과 맛집들이 즐비한 광주의 젊은
거리 충장로. 국립아시아문화전당과 산책하기 좋은 광주천까지
걸어서 들를 수 있는 충장로에는 문화와 멋, 재미, 여유가 있다. 그
거리에는 청소년들이 유독 드나드는 6층 높이의 건물 하나가 있다.
그곳은 바로 광주 청소년들에게 공예, 디자인, 공연 예술 등 다양한
프로젝트를 제공하며 자신의 진로를 탐색해 볼 수 있도록 지원하는
청소년 삶디자인센터(이하 삶디)다. 그런데 아이들이 자유롭게
프로젝트를 선택하고 체험해 볼 수 있다는 내용과 달리 외관이
주는 인상은 다소 낡고 경직돼 보인다. 알고 보니 이곳은 1967년
광주 학생 독립운동을 기념하기 위해 도민들이 모은 기금에 도비와
국비를 보태 건립된 〈광주학생독립운동기념회관〉이었다. 건립
후 이곳은 약 반세기 동안 광주 학생들의 도서관이자 전시·공연
공간이며 만남의 장소였다. 어른 아이 할 것 없이 광주 시민이라면
이곳을 지나가 보지 않은 사람이 없다 할 만큼 충장로의 명소였다.
세월이 흐르면 모든 것이 낡아지듯 기념회관 역시 노후됐고 그
와중에 이설 협약과 부지 매각이 추진되었다. 다행히도 옛 전남도청
부지에 국립아시아문화전당이 들어서고 구도심 일대를 역사와
문화가 어우러진 곳으로 재생하는 사업이 일며 기념 회관은
구사일생으로 살아났다. 건물이 가지고 있는 역사적 의미가 있기에
기념회관을 지켜야 한다는 것과 광주 학생 독립운동을 기리기 위해
세운 것인 만큼 그 얼을 잇고 청소년들에게 물려 줘야 한다는 의견이
한몫했다. 이후 2013년 청소년 진로 문제가 사회적으로 이슈가 되며

직업 세계의 변화와 취업난 증가 문제 등에 초점을 맞춘 청소년 진로 활동 공간인 〈청소년직업체험센터〉를 조성하기로 결정한다. 세상은 빠르게 변화하고 있지만 입시 중심의 교육을 받는 한국의 청소년들은 심한 경쟁과 미래에 대한 불안에 허덕이며 자신에게 맞는 적성조차 제대로 찾아보지 못한 채 사회에 나오는 게 현실이다. 이에 청소년이 재능을 키우고 꿈을 실현할 수 있도록 다양한 진로 활동과 문화 참여의 기회를 확대하고 스스로 배움을 즐기며 창의성을 키워 나갈 수 있는 교육 문화 환경을 만들기로 한다. 이 기획 단계에서 신의 한 수는 공간 조성이나 리모델링이 우선이 아닌, 청소년 교육 전문가이자 운영자를 가장 먼저 뽑았다는 것이다. 청소년 사업 분야에서만 10년 이상 활동한 박형주 씨를 이곳의 센터장으로 부르고 운영 방침을 세운 후 한달 뒤 공간 설계자를 뽑았다. 대부분의 공공 기관 사업이 공간을 조성한 후 콘텐츠를 만들 사람을 영입하는 방식이라면 삶디는 그 반대의 경우다.

「공간과 사용자가 맞지 않으면 그곳은 무용지물이 됩니다. 공간에서 무엇을 할지 상상하고 대상도 막연하게 청소년이라고 할 것이 아니라 구체적으로 만 16~18세의 고등학생이라고 타깃을 정했습니다. 사회에 나가기 전 단계인 이 시기에 어떻게 살 것인지에 대한 삶의 고민을 깊이 해보고 많은 것을 경험할 수 있는 시간을 확보해 줘야 한다고 생각했어요. 대상을 구체화하면 공간에 필요한 것이 무엇인지도 명확해집니다. 이곳에서의 체험은 맛만 보는 것이 아니라 선택한 직업의 한 주기를 경험해 볼 수 있도록 지원해 주는 거예요. 그러기 위해서는 전문 직업인들이 사용하는 진짜 장비,

"갑자기 생긴 고민들을 여기에 털어놓고 가요. 답을 구하려고
하는 건 아니고, 고민은 그냥 들어만 줘도 해소가 되거든요."
— 세콜(최세미) 학생

진짜 공간이 필요하다고 생각했어요. 공간과 프로그램의 성격이
정해지면 어떠한 지도자가 필요한지도 뚜렷해지죠. 2015년 공간,
사람, 자원에 대한 세 가지 보고서를 만들었고 공간 설계자와 많은
대화를 나누며 이곳을 다듬어 나가기 시작했습니다.」삶디가 지금의
모습이 되기까지 콘텐츠와 공간 구성 등의 모든 것을 기획한 박형주
센터장의 설명이다. 그렇게 탄생한 삶디의 공간은 뮤지션, 목공예가,
시각 디자이너 등 전문가의 작업실과 크게 다르지 않다. 나무를
자르고 가구를 짜 맞추기 위한 각종 기계를 갖춘 목공방이 있고
음악을 만들기 위한 실제 장비와 무대, 조명 시설을 갖춘 미니 공연장
등이 마련돼 있다.

공공 기관에서 지어 준 이름인 청소년직업체험센터를 청소년
삶디자인센터로 바꾼 이유는 딱딱하게 들려서이기도 하지만 직업을
체험한다는 것 자체가 그저 〈지금의 직업〉만을 체험하는 것뿐이지
미래 지향적이지는 못하다고 생각했기 때문이다. 단순히 직업인이
되는 게 아니라 어떠한 생각을 가지고 자신의 삶을 디자인하며 일을
하는지가 여기서는 더 중요하다.

서로 다른 세대를 인정하는 법

청소년 삶디자인센터 안으로 들어서면 첫인상에서 느낀 낡고 경직된
이미지는 눈 녹듯 사라져 버린다. 대부분의 것을 새로 지었다 할
만큼 내부는 쾌적하다. 1~2층의 천장을 뚫고 공간의 벽면을 유리로
마감해 개방감을 강조한 것이 특징이다. 방문한 그날은 1층에서 생일
파티가 열렸고 다이닝 룸에서는 김장을 막 끝낸 뒤라 화기애애한

분위기와 젓갈 냄새가 묘하게 어우러졌다. 공간 안내를 받기 위해 가장 먼저 만난 이는 이곳의 홍보를 담당하는 임아영 씨다.

「안녕하세요. 저희는 모두 별칭을 부르는데요, 저는 아봉이라고 합니다. 아봉이라고 불러 주면 감사하겠습니다. 여기는 센터장님, 선생님, 학생 등의 직위나 직급을 사용하지 않습니다.」

서열도 없고 위계도 없는 평등하고 편안한 관계를 존중하기 위해 사회에서 정해 준 이름이 아닌 각자가 선택한 별명이나 애칭으로 서로를 호명한다고 한다. 이미 직급이나 존칭으로 상대를 부르는 것에 익숙한 사람에게 이 같은 문화는 그저 낯간지럽기만 하다. 후에 인터뷰로 참여한 센터장과 고등학생, 선생도 자연스럽게 서로의 별칭을 부르며 스스럼없이 대하는데 외부인의 시선으로는 어색하기만 하다.

「처음에는 누구나 어색해합니다. 하지만 조금만 시간이 흐르면 이러한 호칭 문화 만큼 편한 것이 없어요. 서로의 나이나 직급 생각을 전혀 안 하게 되니 오히려 협업할 때 더 자유롭고 개인의 책임을 다하려고 노력합니다. 다른 조직에도 추천하고 싶어요.」

이곳에는 선생이나 학생을 부르는 단어도 따로 있다. 삶디에 뼈대를 세우고 십 대들과 함께 살을 붙여 나가는 일을 하는 스태프를 〈벼리〉라고 부른다. 즉 선생님, 길잡이 역할을 하는 사람들이다. 자신을 위한 시간과 공간을 충분히 누렸으면 하는 바람에서 청소년을 〈노리〉라고 부르고, 노리를 다양한 세상과 연결해 주는, 벼리가 아닌 제3의 어른을 〈고리〉라고 한다.

지하 1층부터 지상 6층까지 있는 청소년 삶디자인센터의 공간은

현재 웬만한 인기 있는 창작 직업을 다 경험해 볼 수 있을 만큼 다종다양하다. 건물 안으로 들어서자마자 마주한 지상 1층의 카페 크리킨디, 모두의 부엌, 살림 공방을 비롯해 지하 1층에는 목공방이 있다. 2층에는 미니 극장과 책방, 공유 책상, 회의실이, 3층부터 6층까지에는 시각 디자인방, 직조방, 사진방, 합주실, 녹음 스튜디오, 무용실 등이 마련돼 있다. 4층의 초성만 딴 〈ㅅㅅ〉, 〈ㄹㄹ〉 방은 주로 150분간의 체험 학습 프로젝트 〈일들의 사전〉이 진행되는 곳인데 쓰임새에 따라 공간의 용도를 변형할 수 있도록 이름을 정하지 않았다고 한다. 개인의 상상력에 따라 마음대로 이름을 지어 부를 수 있는 점이 재미있다.

건물 입구에서부터 눈에 띈 포스터의 프로젝트가 진행된 공간을 발견했다. 연예인처럼 자신을 가꾸고 찍은 프로필 사진이 프로 못지 않아 한참을 바라봤다. 〈뷰티 인사이드〉라는 이름으로 진행된 이 프로젝트는 요즘 메이크업이 기본이 된 청소년들의 문화를 반영한 것이다.

「지금 청소년들은 공부를 잘하고 못하고를 떠나 화장이 의무처럼 되어 있어요. 안 하면 그들 사이에서 왜 안 하냐며 면박을 준다고 해요. 어른들은 아무것도 안 해도 예쁜 나이인데 왜 화장을 하는지 이해를 못 하죠. 그렇지만 지금 청소년들의 문화는 이렇고 우리 어른들은 그걸 인정해 줘야 해요. 내면의 아름다움이 중요하다고 강조하는 시대는 옛말이 되었어요. 그렇다면 삶디의 생각은 이왕 하는 화장, 좋은 제품을 사용하고 자신에게 어울리도록 잘해야 한다는 거예요. 유행을 좇기보다 자기 외모의 장점과 단점을

파악하고 개성을 드러내는 게 중요하다고 말해요. 그리고 마지막 시간에 프로필 사진을 찍어 남기는데, 이 프로젝트는 정말 인기가 좋았어요.」

함께 공간을 둘러보며 이야기를 나누던 아영 씨의 설명이다. 지금 청소년들의 생각이나 고민을 〈우리 때〉의 기준으로 억누르고 설교하는 것이 절대 옳지 않다는 것을 이 프로젝트가 단적으로 보여 준다.

생활 생산력을 키워 주는 프로그램

삶디의 프로그램은 대부분 활동적이다. 생각은 앉아서 하는 게 아니라 움직이며 사물과 접촉하고 다루는 과정을 통해 이들이 주는 반작용에 반응하며 알아 가는 것이라는 삶디의 기조를 따른다. 특히 〈일들의 사전〉은 생활 속 다양한 일거리를 체험해 볼 수 있는 프로그램으로 직조, 목공, 요리, 바느질, 사진, 독립 출판, 보컬, 뮤지컬 등 총 20가지의 일거리를 만나 볼 수 있다. 이는 그저 체험 제공 프로그램일 수도 있지만 아이들에게 〈무언가를 하고 싶다〉는 동기 부여를 하기 위한 목적이 더 크다. 가볍게 쇼핑하듯 다양한 일거리를 체험해 보며 그 안에서 자신에게 맞는 무언가를 찾거나 생각할 수 있도록 욕구를 불러일으키는 것이 중요하다. 욕구가 생겨야 스스로 일거리를 찾고 시간을 헛되이 보내지 않는다. 이곳에서 만든 프로젝트의 결과물은 실제 삶디 공간에서 쓰이기도 한다. 삶디는 게시물 보드를 따로 두지 않고 행사나 프로젝트가 진행될 때마다 시각 디자인방에서 각 층별로 필요한 포스터를

"삶디 2주년 때 진로, 연애, 뷰티, 몸을 주제로 작은 상담소를 열었어요.
놀라운 건 그들의 걱정이 어른들과 별반 다르지 않다는 거예요. 20~30대
우리가 하는 고민을 이 친구들은 벌써 하고 있다는 생각에 마음이 아팠어요."
– 꼼(한선미) 선생님

디자인한다. 카페에 있는 텀블러 보관장, 1층에 놓아 둔 벤치와
테이블 등은 목공방에서 제작했다. 공간에 활력을 불어넣으려면
자체 생산력을 갖추고 필요에 따라 이를 지속적으로 활용할 수
있어야 한다. 생산물이 어떻게 제작되고 어느 공간에서 누가 어떻게
사용하는지를 지켜보는 것도 교육의 일부다.

학교에서는 삶디 프로그램과 같은 기술을 가르쳐 주지 않는다.
대부분 앉아서 머리를 굴리는 방법을 알려 준다. 졸업 후 불안해하는
이유 중 하나가 기술이 없으니 자급자족할 수 있는 힘이 부족하기
때문이다. 그렇다고 기술만 배워서는 안 된다. 인문학이 배제된
기술은 눈앞에 문제가 닥쳤을 때 위험하다. 이를 보완하기 위해
삶디는 손의 감각을 깨우는 작업과 만남을 통한 관계의 힘, 반성적
시간을 갖는 것을 중요하게 여긴다. 몸의 감각을 깨우는 것은 마음의
감각을 깨우는 것이기도 하다. 그리고 인문학은 사람을 통해 배워야
한다고 믿는다. 삶에 대한 고민을 하는 사람을 여럿 만나 그들이
어떠한 고민을 하고 풀어 나가는지를 지켜보며 자신의 방법으로
만들기를 바란다. 그리고 이러한 경험을 어떠한 방식으로든
정리하는 시간을 갖도록 한다. 단 한 줄의 글이라도 느끼고 깨우친
것을 정리하다 보면 삶에 대한 생각과 나만의 방법이 확장된다.

저녁 6시가 가까워지자 한산했던 삶디 공간이 북적북적해지기
시작한다. 학교 수업을 마치고 이곳을 찾은 아이들로 인해 1층에는
이미 자리가 없다. 삶디는 프로그램을 시작하기 전 1층 모두의
부엌에서 준비한 저녁 식사를 아이들과 함께 먹으며 이곳만의
하루를 시작한다. 끼니를 거를 만큼 학원 일정으로 빡빡한 다른 도시

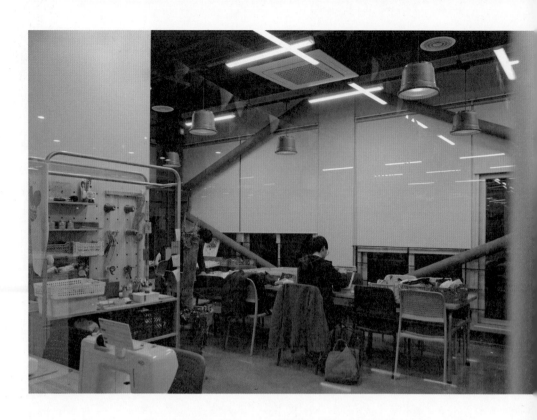

청소년들과는 사뭇 다른 모습이다. 좋은 공간에 대한 경험이 곧
좋은 교육이고 추억이다. 이곳에서의 경험을 통해 자신의 삶을 적극
디자인해 나가는 주체적이고 진보적인 요즘 청소년들을 삶디 덕분에
만나 본다.

interview

올제(박형주) 청소년 삶디자인센터장 / 세콜(최세미) 학생 /

꼼(한선미) 선생님

청소년 삶디자인센터(삶디)에서 정의한 〈디자인〉은 우리가 흔히 알고 있는 뜻과 다를 것 같아요.

올제(박형주) 삶디에서 말하는 디자인이란 순우리말로 〈짓다〉의 의미와 비슷합니다. 파주타이포그라피학교 파티의 안상수 선생님이 말한 디자인 개념을 차용한 거예요. 농사를 짓고 밥을 짓고 집을 짓듯 정성을 들여서 해야만 하는 행위를 뜻합니다. 삶도 그렇게 짓는 과정이 필요하고 주체성을 어떻게 가질 것이냐가 중요하다고 생각합니다.

삶디의 타깃은 누구인가요?

올제(박형주) 넓게 보면 13세부터 24세까지이고 핵심 대상은 만 16~18세의 고등학생입니다. 이곳에서 3년간 지내며 자신의 진로를 정했으면 다행이고, 좀 더 고민이 필요한 아이도 있을 거라 생각해 20대 초 성인까지 고려했습니다. 스스로 매력을 느끼는 무언가를 찾을 수 있도록 여러 체험을 제공하기 위해 준비하고 있습니다.

세콜은 이곳을 어떻게 알고 찾아 왔나요?

세콜(최세미) 작년 2학기 때 학교 공고문에서 〈N개의 방과후〉라는 프로그램을 처음 접했어요. 저는 취업 전문 학교인 특성화고등학교에 다니는데, 학교 수업이 잘 맞지 않아

삶디는 공간 조성이나 리모델링이 우선이 아닌, 청소년 교육 전문가이자 운영자를 가장 먼저 뽑았다. 대부분의 공공 기관 사업이 공간을 조성한 후 콘텐츠를 만들 사람을 영입하는 방식이라면 삶디는 그 반대이다.

고민이었거든요. 버티고는 있었지만 힘들었죠. 당시 N개의
방과후에는 목공, 디자인, 영상, 요리 프로그램이 있었어요.
카메라를 좋아해서 영상을 해보면 재밌겠다 싶어 지원했어요.

프로젝트에 지원해서 들어 보니 어땠나요?

세콜(최세미) 영상 만드는 일이 꽤 재미 있었어요. 그런데 N개의
방과 후는 중복 지원을 할 수 없어서 지금은 신설된 프로그램 중
하나인 바느질에 참여하고 있어요. 영상 제작은 이곳에서 만난
친구들과 동아리처럼 모여 꾸준히 스스로 학습을 하고 있고요.
사실 저는 단순히 카메라를 좋아했던 것이지 카메라로 무엇을 할
수 있으며, 어떤 직업을 가질 수 있는지 몰랐어요. 그런데 이곳에
와서 사진도 찍고 영상도 만들어 보며 구도, 스토리 구성, 편집,
보정 등을 알게 됐어요. 이젠 막연하게 카메라가 좋다는 게 아니라
이러한 과정을 거쳐서 어떠한 결과물을 만들 수 있는지를 알게 된
거죠.

하고 싶은 일을 찾는 데 도움이 되었나요?

세콜(최세미) 방학 때 인턴십을 나갈 수 있어서 포토그래퍼의 촬영
보조 어시스턴트에 지원해 보려고 알아보고 있어요.

세콜은 청소년 운영위원회 〈삶디씨〉의 일원 중 한 사람이죠. 삶디씨

회원들은 어떠한 활동을 하나요?

세콜(최세미) 삶디씨는 총 14명으로 구성되어 있어요. 무엇을 하든 서로를 알아야 진행을 할 수 있잖아요. 그래서 초반에는 독립 서점을 주제로 함께 광주 여행을 했어요. 삶디씨에는 매거진팀과 삼삼문방구팀이 있거든요. 자신이 디자이너라면 혹은 편집자라면 무엇을 만들고 싶을지 시장 조사도 해볼 겸 독립 서점을 주제로 여행한 거예요. 그 이후 〈알로하 하와이: 의례 워크숍〉을 진행했어요. 서울 하자센터에 방문한 하와이 원주민 알로나와 쿠포노를 광주에도 초청해 역사의 상처를 치유하고 기억하는 워크숍을 진행했어요. 삶디는 서울의 하자센터와도 연결되어 있어서 서울 친구들과도 왕래를 하거든요.

삶디씨 활동을 한 이후 개인적으로 찾아온 변화가 있다면요?

세콜(최세미) 굉장히 규칙적인 생활을 하게 됐어요. 주말엔 흐트러지기 마련인데, 매주 모임을 하고 시간 약속도 철저히 지켜야 해요. 저희가 행사를 맡게 되면 일정만 주어지지 내용이나 방법 등은 1부터 100까지 스스로 찾아 해결해야 해요. 역할 분담을 통해 기간 안에 완성해야 하니 누구 하나 따로 놀 수 없어요. 시간 약속과 협동심이 중요해요. 삶디씨 활동을 통해 자기 역할에 책임을 지는 것, 협업하는 방법을 배웠어요. 특히 직업, 나이, 국적 등 다양한 사람을 만날 수 있어서 좋아요. 지금 제 나이에 어떻게

지하 1층부터 지상 6층까지 있는 청소년 삶디자인센터의 공간은 현재 웬만한 인기 있는 청작 직업들을 다 경험해 볼 수 있을 만큼 다종다양하다. 지하 1층에는 목공방이, 지상 1층에는 카페 크리킨디, 모두의 부엌, 살림 공방이 있다. 2층에는 미니 극장과 책방, 공유 책상, 회의실이, 3층부터 6층까지에는 시각 디자인방, 직조방, 사진방, 합주실, 녹음 스튜디오, 무용실 등이 마련돼 있다.

서울 사람, 하와이 원주민 등을 만나 볼 수 있겠어요. (웃음) 그러한
사람들을 만나며 생각도 개방적이고 움직임도 활발해졌어요. 먼저
사람들에게 다가가기도 하고요.

삶디 구성원들은 꽤 능동적인 것 같아요. 이러한 청소년들을 위한
수업 방식이 궁금합니다.

꿈(한선미) 저는 이곳에서 시각 디자인을 맡고 있는데,
삶디에서는 수업이라는 단어를 쓰지 않아요. 프로젝트 안에
있는 프로그램이라고 표현해요. 시각 디자인에는 〈손 그림〉,
〈일러스트레이션 기초〉, 〈포스터 만들기〉 등의 프로그램이 있어요.
다른 기관들이 저희 프로그램을 보면 조금 러프해 보인다고 할
것 같아요. 저희는 환경만 제공할 뿐 아이들이 스스로 찾아갈 수
있도록 길을 안내해 주는 역할만 해요. 예를 들어 영화 포스터
만들기를 한다면 영화 한 편을 봐요. 그리고 포스터를 만들 수 있는
여러 방법을 설명해요. 그러면 누군가는 사진을 찾고 잡지를 찢어
붙이기도 하며 그림을 그리기도 해요. 자신의 감성에 집중하는
친구도 있어요. 저희는 아이들이 무엇을 하고 싶어 하는지 발견하고
연결해 줄 뿐이에요.

삶디 선생님들의 선정 기준이 궁금해요.

올제(박형주) 저희는 전 직원 면접 방식으로 사람을 뽑습니다.

우리들의 동료를 뽑는 일이기 때문에 모든 사람들의 의견이 중요합니다. 기존의 관행대로라면 청소년 시설이기 때문에 청소년 지도사 자격을 갖춘 분들을 뽑을 텐데 삶디는 그런 자격이 크게 중요하지 않습니다. 가르치는 스킬이나 경력보다 어떤 경험을 지닌 사람인가를 먼저 봅니다. 스스로 삶을 어떻게 살아가고 있는지, 삶에 대한 고민은 무엇인지를 면밀히 검토합니다. 10대들의 조력자가 되면서도 자신의 작업도 고민하는 사람이면 좋습니다.

단기 프로젝트 중 〈일들의 사전〉을 살펴보니 컬러리스트, 뷰티 크리에이터, 독립 출판 기획자 등 직업이 구체적이더라고요. 이러한 프로젝트를 통해 실제로 자신의 직업을 찾은 사례가 있나요?

세콜(최세미) 제가 아는 사례 중 하나는 기존의 요리 학원을 다니다 삶디의 요리 공방을 체험한 후 학원을 그만둔 친구가 있어요. 요리 학원에서는 음식을 어떻게 만들어 팔지, 어떻게 자격증 취득을 할지에만 집중하지 어떠한 마음가짐으로 요리에 임해야 하는지는 알려 주지 않거든요. 그런데 삶디 요리 공방에서는 광주의 도시 농부를 만나고 식재료가 어떻게 탄생되는지 알아보는 것을 시작으로 텃밭에서 직접 농사를 지어 보고 요리에 관련된 시나 문학에 관한 이야기도 들을 수 있어서 더 재미있다고 하더라고요. 음식물 쓰레기가 퇴비가 되는 것도 알려 주고요. 자신이 하는 일의 의미를 찾은 것 같았어요.

올제(박형주) 이곳을 통해 자신의 진로에 더 확신을 갖게 된 친구가
있는 반면 다른 방향으로 고민해 보는 친구도 생겼어요. 지금껏 나는
이 하나만을 알고 배웠는데 다른 것을 경험해 보니 의문이 생긴 거죠.
한국은 무언가 하나를 시작하면 그 하나를 깊이 파기를 원하잖아요.
실패해도 괜찮고 조금 돌아가도 괜찮은데, 그러한 시간을 용인해
주지 않으니 아이들이 갑자기 길을 잃으면 불안해하는 거죠. 오늘의
삶에 집중하고 즐겁게 살아야 그 힘으로 내일을 만들 수 있다고
생각해요. 10대의 불안이 끝났다고 20대에는 불안이 사라지는 게
아니잖아요. 내가 어떤 삶을 살 것인가에 대한 고민은 평생 놓을 수
없는 거예요. 저희는 그런 고민과 불안을 안고 있는 청소년들에게

비빌 언덕이 되어 주어야 한다고 생각해요.

삶디를 다니는 청소년의 부모 세대는 이러한 성격의 공간이 낯설 것 같아요.

세콜(최세미) 저희 어머니가 여기에 껌 붙여 놨냐며 못마땅해했는데 점점 포기하시는 것 같아요. (웃음) 갔다 오면 결과물이라 할 만한 걸 들고 오니까 뭔가 배우긴 하나 보다 싶은가 봐요. 집이 이 근처라 특별한 활동이 없어도 오며 가며 항상 들르거든요. 갑자기 생긴 고민들을 여기에 털어놓고 가요. 답을 구하려고 하는 게 아니에요. 고민은 그냥 들어만 줘도 해소가 되거든요.

꼼(한선미) 여긴 학교도 아니고 학원도 아닌 것이, 부모님 입장에서는 그 정체가 궁금할 것 같아요. 그래서 단골 청소년들은 부모님을 이해시키기 위해 삶디 이야기를 자주 한다고 하더라고요. 이제 고3이 되는 삶디씨 중에는 대입 준비를 해야 하니 활동을 줄이라는 소리를 듣나 봐요. 그래서 부모님을 설득하기 위해 이곳 활동을 봉사 활동 점수로 바꿀 수 있도록 강구하고 있다 하더라고요.

올제(박형주) 청소년이 직접 도시 정책을 만들 수 있도록 그 과정을 기획 운영해 보기 위해 시작한 청소년 정책 학교 프로젝트가 있어요. 실천 가능한 구체적인 해결 방법을 탐구해 보는 것인데 그 프로젝트에 참여한 한 학생은 정책을 연구하다 마지막 연구 발표

삶이라는 게시물 보드를 따르두지 않고 행사나 프로젝트가 진행될 때마다 시각
디자인방에서 각 홍보물로 필요한 포스터를 디자인한다. 생산물이 어떻게 제작되고 어느
공간에서 누가 어떻게 사용하는지를 지켜보는 것도 교육의 일부다.

시간에 장문의 자퇴서를 써냈어요. 어머니는 설득했는데, 아버지는 안 됐다고 하더라고요. 이러한 일들이 생기면서 요즘 저희들의 고민이 시작됐어요. 부모님들은 이곳 활동이 당장 학업에 도움이 될지 안 될지는 모르지만 엉뚱한 짓을 하는 곳은 아니구나, 무언가를 하는 곳이구나 정도로는 알고 계세요. 앞으로는 부모를 대상으로 한 프로젝트가 필요할 것 같아요.

삶디에서는 성인과 청소년의 관계가 편안한 만큼 고민도 허심탄회하게 털어놓을 것 같아요. 요즘 청소년들의 고민은 무엇인가요? 상담할 때 이곳만의 가이드라인이 있나요?

꼼(한선미) 삶디 2주년 때 진로, 연애, 뷰티, 몸을 주제로 작은 상담소를 열었어요. 놀라운 건 그들의 걱정이 어른들과 별반 다르지 않다는 거예요. 특히 진로 고민을 많이 하는데, 직업이 아니라 어떠한 사람이 되고 싶은지, 어떤 삶을 살고 싶은지에 대해 많은 고민을 하더라고요. 부모님에게 손 벌리지 않고 대학 등록금을 마련하고 싶다는 이야기도 상당수 있었고요. 20~30대 우리가 하는 고민을 이 친구들은 벌써 하고 있다는 생각에 마음이 아팠어요.

올제(박형주) 우선 많이 듣고 다양한 참고 사례를 알려 줍니다. 선택은 본인이 스스로 하는 거예요. 그저 고민 때문에 지금을 망치지 않으면 좋겠고, 자신을 희생하는 선택은 하지 않았으면 좋겠다고

이야기하는 편입니다.

공교육에서는 미술·음악·체육 시간이 줄고 있는 지금,
문화예술교육 전용 공간이 왜 필요할까요?

올제(박형주) 교육이란 어제 모르던 것을 알게 되고 삶에 적용하며
좀 더 나은 내일로 가는 과정을 통해 성장하고 성숙해지는
거잖아요. 예술을 동사로 해석한다면 교육과 비슷한 과정을 밟는
것 같아요. 관찰하고 모방해 보고 새로운 것을 창조해 내는 과정이
예술이잖아요. 교육은 예술처럼 삶을 새롭게 창조하기 위한
과정이에요. 예술과 교육은 한 몸이에요. 나만의 개성으로 어떻게
살아갈지 끊임없이 질문하게 하는 것, 그것을 못할 때 옆에서 어떠한
자극을 주어 스스로 질문할 수 있게 해주는 것이 예술이 가지고
있는 힘이라고 생각해요. 삶다가 예술하는 법이 결국 살아가는 법과
다르지 않다는 걸 깨닫게 해주는 곳이길 바라요. 청소년이 바라는
삶을 살아 내는 힘을 기르게 돕는 것이 저희 미션이에요.

주요
프로그램

청소년
삶디자인센터

운영 시간 10:00~22:00(일 19:00까지, 월 휴무)
주소 광주광역시 동구 중앙로 160번길 31-37
연락처 062-232-1324
웹사이트 samdi.or.kr

창의 진로 활동
일들의 사전
하루 2시간 30분 동안 생활 속 다양한 일거리를 즐겁게 체
험해 보는 진로 탐색 프로그램. 직조, 목공, 요리, 베이킹, 바
느질, 사진, 영상 PD, 독립 출판, 힙합, 음악 프로듀싱, 보컬,
비트 박스, 아카펠라, 뮤지컬, 비보잉, 표현 안무, 놀이 기획
등 총 20가지 일거리 체험을 제공한다.

N개의 방과후 프로젝트
방과후 학교·자율학습 완전 선택제 시행에 따른 고등학생
들의 학교 밖 방과후 활동 지원을 목적으로 광주 지역 고등
학교 1~2학년이 참여하는 삶을 위한 배움 프로젝트. 광주광
역시교육연수원과 협력해 운영한다.

진로 워크숍 〈일상이룸〉
진로 선택에 앞서 전공이나 기존의 직업 분류에 얽매이지
않고 자신만의 일을 직업으로 삼고 활동하는 청년 작업자들
을 만나 경험을 공유하고 진로를 탐색해 보는 워크숍이다.

세상에서 가장 느린 식당
텃밭에서 직접 심고 기른 식재료를 활용해 요리하고 지속
가능한 먹거리를 공부하는 농부 요리사 과정으로 요리를 통
해 살아가는 법을 배우는 프로그램. 요리하는 사람의 기본
자세를 배우며 텃밭에서 직접 키운 작물로 팝업 레스토랑
및 플리 마켓도 운영한다.

청소년 정책 학교
청소년의 관심사에서 먼저 출발해 지역과 도시로 문제 인식
과 해결 방법을 모색해 보는 프로그램. 실천 가능한 구체적
인 방법을 탐구하며 10년 후 광주가 청소년을 위한 도시 정
책을 만들 수 있도록 기획, 운영해 본다.

주요
프로그램

청소년
삶디자인센터

생활 창작 활동
생활 목공방
일상에서 필요한 것을 스스로 만들고 고치고 재생산하며 생활 생산력을 키우는 열린 작업장으로 목공 기초 교육, 제작 워크숍 등을 진행한다.

살림 공방
손바느질과 재봉틀로 쓸모를 만드는 손끝 기술을 통해 살림의 기초를 배우고 익히는 핸드메이드 공방. 배운 것을 바탕으로 필요한 것을 직접 만들어 보는 생활 워크숍 등을 진행한다.

소리 작업장
녹음실, 합주실, 랄랄라홀을 중심으로 다양한 음악 활동이 이루어진다. 음악 동아리 활동을 활성화하고 각종 공연 및 프로듀싱을 통해 음악하는 10대들의 사회적 성장과 진출 경로를 만들어 가는 프로젝트이다.

시각 디자인방
시각 디자인의 기초를 배우고 이를 통해 자신의 생각을 표현하는 작업장으로 시각 예술, 편집 디자인 등 시각 디자인의 기초부터 심화 과정을 배운다.

학교 공간 활기 프로젝트
청소년들이 하루 대부분을 보내는 학교 공간을 삶의 공간이자 일상의 공간으로 재인식하고 스스로 디자인하며 10대들의 시선으로 학교 공간을 리디자인해 보는 프로젝트이다.

음식 공방
요리 스튜디오, 텃밭, 카페를 중심으로 소셜 다이닝과 팜 투 테이블Farm to Table을 실천하는 공간. 텃밭을 일구며 식재료가 자연 상태에서 만들어지는 과정에 관심을 갖고 그 과정이 우리 환경에 어떠한 영향을 미치는지 생각해 본다.

논밭 프로젝트
도시에서 작물을 직접 재배, 수확하는 텃밭 농사를 경험하며 삶의 기본기를 배운다. 음식 공방을 기반으로 한 진로 특화 프로그램을 위한 콘텐츠를 구성, 운영하는 프로젝트이다.

커뮤니티 활동
청소년 운영위원회 삶디씨
참여와 모니터링, 자체 기획 활동을 통해 삶디 운영에 손을
보태는 청소년 자치 기구로 매달 한두 번씩 만나 삶디 전반
에 대한 의견을 제시한다. 공간을 직접 가꾸거나 삶디 공간
을 기반으로 관심 있는 활동을 자율적으로 기획, 운영한다.

청소년 소모임 지원 사업 삶디동
학내·외 동아리 등 청소년의 다양한 소모임 활동을 위한 지
원 사업이다. 삶디 공간을 이용하려는 소모임을 선정해 내
부 동아리로 등록, 관리하며 상호 교류를 위한 정기 반상회,
교육 활동 등을 지원한다.

스페이스 삶디
삶디를 자주 이용하는 단골 교사를 찾고 향후 학교 연계 사
업을 도모하고자 공간과 인적 자원을 연계, 지원한다.

인문 문화 활동
열린책방
책을 매개로 사람과 사람이 만나 대화하고 소통하는 다양한
활동과 프로그램이 열리는 문화 공간. 북 토크, 공동체 상영
회, 지구 마을 친구 추천 등의 다양한 행사를 기획한다.

일상 디자인 클래스 수수학당
창조적인 삶을 살아가는 데 필요한 기술을 배우고 익히는
워크숍 형식의 프로그램. 취미를 향상시키는 장기 교육 프
로그램으로 기획해 삶디 콘텐츠의 다변화를 시도 중이다.

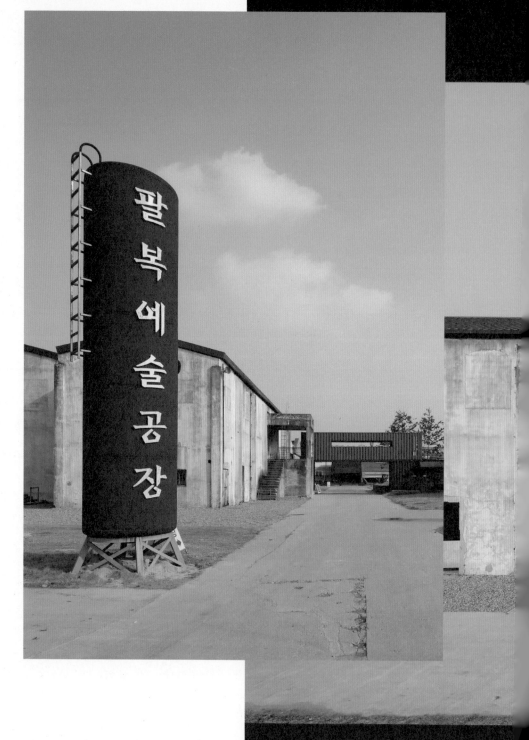

05 카세트테이프 공장에서 꿈꾸는 예술마당　팔복예술공장

〈플레이 그라운드〉로 조성 중인 A동 옥상이다. 아직 공개하지 않은 B동은 예술 교육에 집중할 수

있는 공간으로 조성하기 위해 콘텐츠부터 탄탄하게 구성하게 구성 중이다.

레지던시 작가들에게는 창작 활동을 위한 공간뿐 아니라 비평가 매칭, 도록 발간, 국제 네트워킹을 지원한다.

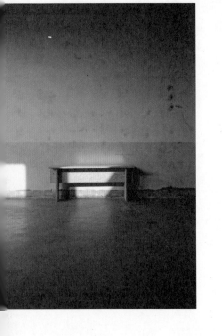

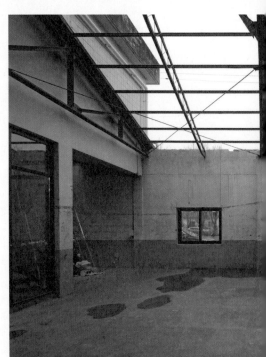

카세트테이프를 생산하는 썬전자의 자리이던 이곳은 1987년
노동조합이 만들어지고 임금 협상 과정에서 일방적으로 공장이
폐쇄되었다. 이곳은 썬전자를 상대로 4000여 일간 노동운동의
투쟁지가 되었던 산업의 역사가 묻힌 장소이기도 하다.

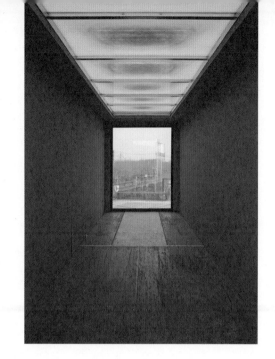

허물어져 있는 벽면을 그대로 활용해 한 평 전시장을 만들고
앙상하게 남은 철골 지붕 구조 아래는 텅 빈 채로 그냥 두어
당시 썬전자의 모습을 상상하게 한다.

전통 문화 도시를 넘어

매년 가고 싶은 국내 여행지 중 하나로 전라북도 전주를 손에 꼽는다.
전주하면 전통한옥마을과 한복, 전주 한지, 남부시장이 떠오른다.
전통 문화 도시라는 이미지가 강하기 때문이다. 전주를 찾는 관광객
대부분의 생각도 이와 비슷할 것이다. 하지만 요즘 전주의 문화예술
지형이 조금씩 변하며 사람들의 발길도 이에 따르고 있다. 2017년
덕진구 팔복동에 팔복예술공장이 문을 연 이후 전주역에서 곧장
전통한옥마을로 향하던 사람들이 이곳을 먼저 찾기 시작했다.
전주역과 가깝고 전주 IC에서 진입하기에도 편리하다. 기존에
생각하던 전주의 이미지와는 다른 공간과 콘텐츠가 사람들의 이목을
집중시키고 있다.

팔복예술공장은 1969년 경제 개발 5개년에 의해 전주시에 세워진
공업 단지에 자리잡고 있다. 팔복예술공장으로 가는 길에 보이는
오래된 화물 전용 철도가 이 지역의 역사를 말해 주는 것 같다.
카세트테이프를 생산하는 썬전자의 자리이던 이곳은 시대에 따라
변화와 쇠퇴, 확장을 반복하던 공업 단지의 숙명과 비슷한 주기를
겪다 결국 1988년에 문을 닫았다. 1987년 노동조합이 만들어지고
임금 협상 과정에서 공장을 폐쇄한 썬전자를 상대로 400여 일간의
노동 운동 투쟁지가 되었던 산업의 역사가 묻힌 장소이기도 하다.
팔복예술공장으로 리모델링되기 전 주민들의 의견 수렴 과정부터
건축, 프로그램, 운영 방식까지 모든 것을 총괄한 황순우 총괄
기획자는 계획보다 원칙을 세우는 데 집중하고 그 원칙을 따라
사업을 실행하고자 노력했다고 한다. 기억의 공유를 위한 아카이브

작업을 통해 보존과 철거를, 쉼 없는 라운드 테이블을 통해 공간의
성격과 운영 방향을, 전시와 프로그램을 통해 공간을 묻고 장소
탐색을 했다고 한다. 이를 단어로 정리하면 〈비일상〉, 〈비건축〉,
〈탈경계〉다. 그리고 〈예술의 힘〉이 작동하도록 이곳을 〈예술을 하는
곳〉이라 부르기로 했다. 문을 닫은 지 20여 년 만에 새로운 생명과
이름을 얻은 썬전자는 그렇게 팔복예술공장으로 재탄생했다.

규정짓지 않은 공간

2층 높이의 2개 건물로 구성된 팔복예술공장은 편의상 A동을
창작 공간, B동을 창작 교육 공간이라 부르지만 공간의 성격을
특별히 규정짓고 사용하진 않는다. A동 1층에 있는 카페 〈써니〉는

팔복예술공장을 찾은 관광객들의 핫 스폿이자 카페 하나 없던 팔복동의 쉼터를 자처하며 이곳을 찾는 사람들에게 가장 먼저 인사를 건넨다. 시민, 지역 예술가, 기업인이 모여 생각을 나누는 〈라운드 테이블〉을 통해 나온 의견 중 〈주민을 위한 일자리 창출〉과 〈팔복동에 쉴 곳 마련〉을 반영해 만든 공간이기도 하다. 공장의 거친 느낌과 어울리는 인더스트리얼 빈티지 인테리어로 단장한 카페에는 성인 키를 훌쩍 넘는 작품과 컨테이너 문을 파티션으로 활용해 만든 전시장이 인상적이다. 전시물의 성격에 따라 컨테이너 문을 일렬로 세워 가벽을 만들 수 있고 양 옆으로 조금씩 틀어 지그재그 동선이 가능하도록 디자인할 수도 있다.

모든 공간에 특별한 성격을 규정짓지 않겠다는 방향은 사소해 보이는 작은 곳에도 닿아 있다. 허물어져 있는 벽면을 그대로 활용해 한 평 전시장을 만들고 앙상하게 남은 철골 지붕 구조 아래는 텅 빈 채로 그냥 두어 오히려 과거 썬전자의 당시 현장을 상상하게 한다. 흰색 벽면과 검은색 벽면으로 나뉜 2층 전시장은 좁은 복도와 가벽을 지나 동선이 꼬불꼬불 이어져 미로같이 느껴지는데 이곳 역시 작품에 따라 가벽을 옮기거나 중문을 닫아 공간을 분리해 사용할 수 있다. 3개의 창작 작업실과 다목적실, 회의실, 준비실은 주로 예술 교육 프로그램이나 워크숍을 위한 교육 공간으로 사용한다. 1층은 옛 공장의 골조와 흔적을 살펴볼 수 있다면 2층은 회색 시멘트 벽과 흰색, 검은색의 무채색 공간으로 사람과 콘텐츠에만 집중할 수 있도록 정돈한 것이 특징이다.

2층에서 옥상으로 오르는 계단 복도에는 컨테이너 박스가 하나

카페 〈써니〉는 팔복동의 기업과 근로자, 주민들에게 문화 서비스를 제공하는 공간이다. 예술가와
팔복동 주민이 협업하여 운영한다.

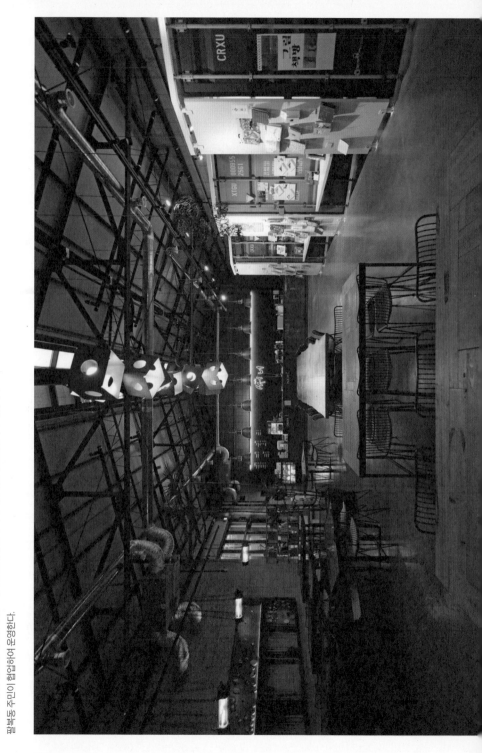

연결돼 있다. 자연스럽게 그 길을 따라 걸으니 어느새 1층 광장에
내려와 있다. 공간의 성격을 넘어 경계 또한 자유롭게 넘나들 수 있는
점이 흥미롭다. 광장에는 두 개의 컨테이너 박스를 더 설치해 각각
만화책방과 칠판이 있는 자유 공간으로 사용한다. 아이들이 버스를
기다리는 대기실이 되기도 하고 프로그램에 흥미가 없는 친구들이
그곳에서 시간을 보내기도 한다. 아직 공개하지 않은 B동은
예술 교육에 집중할 수 있는 공간으로 조성하기 위해 콘텐츠부터
탄탄하게 구상 중으로, 2019년 하반기에 본격적으로 선보일
계획이다.

동시대 예술을 이야기하는 이유

2016년부터 현재까지 운영을 책임지고 있는 황순우 총괄
기획자이자 건축가가 건축가로서는 쉽지 않았을 〈비건축〉을 선택한
것이 팔복예술공장의 매력이라고 한민욱 팀장은 설명한다.
「학교와 교도소의 구조가 같다는 말이 있잖아요. 우리는 그런
환경에서 자랐어요. 하지만 앞으로 전주시 아이들은 지금껏
경험해 보지 못한 새로운 공간, 팔복예술공장을 통해 색다른
교육을 경험하게 될 거예요. 아파트, 교실 등 똑같은 공간을 오가던
일상에서 벗어나 뜻하지 않은 장소, 실패해도 괜찮은 곳, 그래서
실험과 창작을 맘껏 펼칠 수 있는 이곳을 통해 감성을 키우고 추억을
쌓으며 창의성을 발현시킬 수 있도록 할 거예요.」
2017년 한 해 동안 공간을 정리한 후 2018년에는 다양한 파일럿
프로그램을 선보였는데, 미사여구 붙일 것 없이 〈예술을 하는

©팔복예술공장

"예술을 가깝게 느끼고 즐길 수 있도록 하는 교육은 놀이를 통해서인 것
같아요. 이러한 팔복예술공장의 교육 방향이 앞으로도 유지되길 바라요."
– 이미성 미디어 아티스트

"예술 교육이란 마당을 펼쳐 주는 일이라고 생각해요. 아이들이
마당에서 무엇을 할지는 명확하지 않아요. 예술 교육은 아마도 영원히
명확하지 않을 것 같아요. 계속 진화하고 발전하고 변화하고 무한의
생명을 가지고 움직일 것 같아요."
— 한민욱 팔복예술공장 예술교육 팀장

곳〉이라고 정한 팔복예술공장은 〈동시대 예술〉만을 다룬다.
전주는 전통문화를 중요하게 여기는 도시이지만 반대로 현대
미술은 소외받는 곳이기도 하다. 젊은 예술가들이 설 자리가 없는
전주시에 그들을 위한 무대를 마련하고 융복합 장르의 예술을
실험하며 아이들의 감성과 표현력을 키우는 것이 목표다. 특히
문화체육관광부의 〈꿈꾸는 예술터〉 사업에 선정되어 아난탈로
아트센터의 〈5×2프로그램〉을 적극 도입해 한국의 문화예술교육의
가능성을 살펴보았다. 꿈꾸는 예술터란 핀란드의 아난탈로
아트센터처럼 지역에서 창의적인 문화예술교육 프로그램을 상시
집할 수 있도록 학교 밖 문화예술교육 특화 공간을 조성하기 위한
사업이다. 팔복예술공장은 시각 예술과 공연 예술 분야로 크게
나누고 무용, 미술, 공예, 음악 등의 다양한 장르를 한데 섞어
아이들이 자유롭게 놀이하듯 즐길 수 있도록 예술을 안내한다.
예를 들어 두 시간 동안 직접 마스크를 그리고 스트레칭도 하며
퍼포먼스를 배워 보는 것이다. 서로가 주인공이자 관객이 되어
신나게 노는 시간을 갖는다. 시각 예술과 공연 예술은 융복합 예술,
종합 예술로 도달하기 위한 과정이다.

「우리는 학교에서 음악, 미술, 체육 모두 따로 배워요. 각 과목에
대한 연계성을 고민하지 않은 채 과목을 나누다 보니 일상에서
문화예술을 제대로 즐기지 못하는 것 같아요. 영화나 연극, 뮤지컬을
종합 예술이라고 하잖아요. 거기에는 그래픽, 무대, 의상, 소품을
비롯해 음악, 무용 등의 다양한 장르가 융복합되어 있어요. 개인의
감성을 키우고 문화를 제대로 즐기기 위해서는 각각의 요소를

연계할 줄 알아야 해요.」팔복예술공장의 교육 기획자 김정연의
설명이다.

또한 모두 다른 내용으로 다섯 번의 수업이 진행되는 동안 자신이
잘하고 관심 있는 것을 발견한 어린이, 청소년도 여럿 발견한 것이
5×2프로그램의 소기 성과다. 낯선 공간의 경험을 새로운 생각과
상상으로 잇게 하고 다양한 예술 프로그램을 통해 나와 상대를
이해하며 감성을 키우게 하는 것, 팔복예술공장이 〈예술하는
곳〉으로서 지역민들과 나누고 싶은 이야기다.

팥북예술공장은 시각 예술과 공연 예술 분야로 크게 나누고 무용, 미술, 공예, 음악 등의 다양한 장르를 한데 섞어 아이들이 자유롭게 놀이하듯 즐길 수 있도록 예술을 안내한다.

©팥북예술공장

interview

한민욱 팔복예술공장 예술교육 팀장 /

김정연 팔복예술공장 교육기획 홍보 /

이미성 미디어 아티스트

현재 A동만 운영하고 있어요. 앞으로 B동을 교육 전용 공간으로
활용할 계획이라고 들었어요.

한민욱 저희는 완성이라는 것이 없습니다. 지금 공사 중인 공간도
언제 또 바뀔지 몰라요. 레지던시 작가에 따라, 프로그램에 따라
매년 공간을 다르게 구성할 생각이에요. 콘텐츠 특성에 따라
언제든지 공간은 변형될 수 있다고 생각해요.

한민욱 팀장은 팔복예술공장이 유휴 공간이었을 때부터 변화 과정을
지켜봤어요. 현재 공간에서 보완해야 할 점은 무엇인가요?

한민욱 저희가 예상한 쓰임대로 사용되지 않는 공간들이 있어요.
예를 들어 레지던시 공간에는 회의실보다 작품 보관실이 더
필요해요. 영상실을 만들어 놓았는데 생각만큼 활용되지 않아요.
그런데 이름을 영상실이라고 해놓아서 그런지 작가들이 컴퓨터
작업을 하지 않을 때는 전혀 사용하지 않더라고요. 하지만 공동
작업실, 랩실이라고 오픈한 방은 다양한 용도로 쓰여요. 공간의
성격을 규정짓지 말아야겠다는 것을 더욱 깨달았어요. 새롭게 뽑힌
레지던시 작가의 성향에 따라 작가 전용 공간은 계속 보강되거나
수정될 것 같아요. 완성이라는 것이 없다고 말한 이유이기도 해요.

계속해서 공간을 바꾸기란 쉽지 않을 것 같은데요.

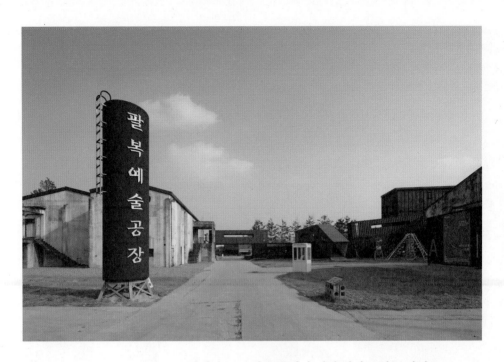

한민욱 큰 뼈대만 두고 살을 붙였다 떼어 내기를 하는 거예요.
그것에 따라 모양새는 계속 변하는 것이고요. 팔복예술공장만의
고정된 이미지를 만들지 않을 거예요.

팔복예술공장은 동시대 예술을 추구한다고 했어요.

한민욱 전주는 전통문화를 중시해요. 전통문화가 존중되면서
그것이 아닌 주변 문화는 역으로 차별을 당하는 경우가 있어요.
팔복예술공장은 전주한옥마을과 멀리 떨어져 있어요. 이곳에서는
동시대 예술을 선보이고 전통문화와 연결될 수 있는 것을 시도하는
예술로만 포지셔닝하는 것이 맞는다고 생각해요. 그동안 전주에서

실험과 창작을 맘껏 펼칠 수 있는 이곳을 통해 감성을 키우고 추억을 쌓으며 창의성을 발현시킬 수 있도록 하는 것이
팔복예술공장의 목적이다.

현대 미술을 경험하기 어렵기도 했고요.

여기는 〈예술하는 곳〉으로 〈문화〉 콘텐츠는 배제한다고요.

한민욱　문화는 무척 광범위한 영역입니다. 예술은 문화에서 한 점에 불과해요. 우리가 무엇을 말하고자 하는지에 집중할 수 있는 거죠. 〈진정한 예술이란 무엇인가〉에 초점을 맞추고 〈예술 경험〉을 제공하기 위해 여기서 문화 교육이라는 말은 쓰지 않을 거예요. 우리가 추구하는 예술 교육은 감성과 삶, 경험의 질을 풍성하게 만드는 것이 목표예요.

한민욱 팀장이 생각하는 예술 교육이란 무엇인가요?

한민욱　마당을 펼쳐 주는 일이라고 생각해요. 아이들이 마당에서 무엇을 할지는 명확하지 않아요. 예술 교육은 아마도 영원히 명확하지 않을 것 같아요. 계속 진화하고 발전하고 변화하고 무한의 생명을 가지고 움직일 것 같아요. 그리고 그것을 규정하는 순간 모든 것이 위험해질 것 같아요.

한국형 아난탈로 사업인 〈꿈꾸는 예술터〉에 선정되어 2018년 파일럿 프로그램 운영 기간 동안 〈5×2 프로그램〉을 진행했어요. 한국 학생들에게 적용해 보니 어땠나요?

김정연 하루에 두 시간씩 다섯 번의 프로그램이 진행되는
〈5×2프로그램〉을 통해 초등학교 3학년생 중 한 영재를 발견했어요.
발음이 조금 어눌해 학교에서는 놀림받는 아이였는데, 바닥과 벽에
큰 캔버스를 깔고 자유롭게 그림을 그릴 수 있도록 했더니 자신의
창작 세계를 거침 없이 표현하더라고요. 그 나이 때 아이들은
보통 〈이거 해도 돼?〉 하는 질문을 많이 하거든요. 어릴 적부터 〈안
된다〉는 말을 많이 듣고 자라서 무언가를 시키면 겁부터 내는 경우가
많아요. 하지만 그 아이는 독특했어요. 프로그램을 진행한 예술가도
인정했어요. 저희는 개인에게만 칭찬하는 것은 지양하는데 그
친구에게는 하도록 했어요. 어른들에게 인정받는 모습을 본 같은 반
친구들이 프로그램 3회차 때부터 그 아이 곁으로 다가가더라고요.
공연에 재능이 있는 아이들은 몸짓으로 자기를 표현하며 끼를
발산하고 싶어하는데, 이런 아이들 또한 학교에서는 산만하다고
표현하죠. 알고 보니 엄청난 댄서였는데 말이에요. 아이에게 힘이
되는 긍정적인 말은 아끼지 않고 해요. 누군가의 말 한마디로 인해
인생이 바뀔 수 있는 시기잖아요. 참여 학생들은 5회 2시간씩
진행하는 프로그램을 통해 자신의 특기와 흥미, 재능이 무엇인지
발견하는 계기가 되었습니다.

레지던시 작가들이 직접 어린이 프로그램을 진행하기도 해요. 교육
전문 강사와는 어떤 차이가 있나요?

김정연 예술 교육 전문 강사는 시간 안에 프로그램을 마치고

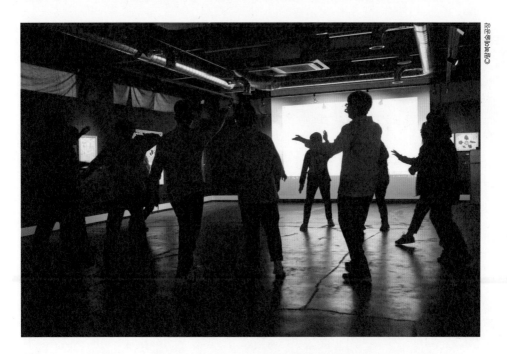

아이들을 잘 컨트롤해요. 반면 예술가들은 아이들의 수준을
짐작하기 어렵고 자신이 잘 진행하고 있나 의문을 가져요. 차라리
두 시간 동안 무대 위에서 공연을 하는 게 더 쉽겠다는 분도
있었어요. 그럴 땐 그냥 아이들 앞에서 즉흥적으로 노래도 하고
춤도 추라고 해요. 예술가는 무대 위, 특별한 공간에서만 본다고
생각하지만 사실 예술은 거리에서도 할 수 있고 어느 곳에서나
가능한 거잖아요. 바로 자기 눈앞에서 활동하는 예술가를 볼 때
아이들은 무척 신기해 해요. 이런 경험이 쌓여 일상에서 손쉽게
예술을 즐길 수 있게 되면 좋겠어요.

시범 운영한 지 1년 정도 됐는데, 프로그램에 참여해 본 아이들의

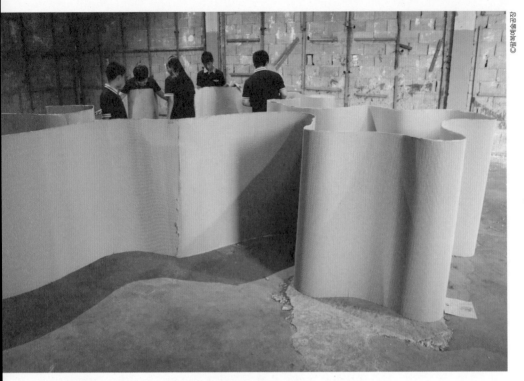

팔복예술공장은 젊은 예술가들이 설 자리가 없는 전주시에 그들을 위한 무대를 마련하고
융복합 장르의 예술을 실험하며 아이들의 표현력을 키우기 위해 노력한다.

후기가 궁금해요.

김정연 프로그램을 마치고 3주 뒤에 만족도 조사를 했어요.
시간이 흐른 뒤 기억에 남는 것이 진짜라고 생각해서 조금 늦게
한 거죠. 대다수의 아이들이 〈반 친구들과 친해져서 좋았다〉고
하더라고요. 학교에서는 몰랐던 이 친구의 다른 점과 생각, 표현을
보게 되었다고요. 프로그램에서 함께 미션을 해결하며 협동심을
키우기도 하고요. 해보고 싶은 것을 자유롭게 표현하며 뛰놀 수
있어서 좋았다는 이야기도 많았어요. 여기서는 감성을 어떻게
기우고 표현하며 이떠힌 추억을 쌓느냐기 중요해요.

2019년에 B동을 예술 교육 전용 공간으로 오픈할 계획이라고
들었어요.

김정연 유아부터 중학생까지를 대상으로 한 예술 프로그램을
생각하고 있어요. 편의상 A동, B동이라고 구분지었지만 중간에
컨테이너를 다리처럼 연결해 사용할 거예요. 공간의 확장이라고
생각하면 이해가 쉬울 거예요. 건물마다 특수성을 갖기보다
다변화할 수 있는 공간으로 사용할 거예요. 무용이라고 해서 꼭
무용실에서 할 필요는 없잖아요. 프로그램이 공간의 제약을 받지
않았으면 좋겠어요.

공간을 운영하며 느낀 아쉬운 점은 무엇인가요?

김정연　파일럿 프로그램을 진행할 때 시도해 보고 싶었던 것이 연령
구분 없이 전학년, 어른, 아이가 한 공간에서 함께 무언가를 해보는
것이었어요. 한국은 비슷한 경험과 지식을 가진 〈또래 문화〉만
형성되어 있어요. 이들을 한 공간에 모으기 위해서는 학교를 벗어난
또 다른 공간이 필요하다고 생각해요. 서로의 경험치가 다르기
때문에 실수나 사고를 미연에 방지할 수 있고 색다른 것이 나올 수도
있을 것 같아요.

공간의 특성을 반영해 기획한 것도 있나요?

김정연　이곳이 유휴 공간이고 재생 공간이기 때문에 재활용을
활용한 프로그램을 의도적으로 기획하는 건 아니라고 생각해요.
전주에는 그동안 예술을 창작하거나 교육할 수 있는 공간이
없었기 때문에 〈예술하는 곳〉으로 활용되고 있는 것뿐이에요.
팔복예술공장만의 공간 특색을 자랑한다면 내부와 외부의 경계
없이 시민이 직접 예술 놀이터를 만들 수 있다는 거예요. 앞으로
영상 콘텐츠 작업이 가능한 디지털 랩실, 예술 전문 서적을 갖춘
예술도서관, 빛과 어둠을 활용해 창작 실험을 해볼 수 있는
블랙&화이트 공간을 운영할 예정이에요.

문화예술교육 공간이 기본적으로 갖춰야 할 요소는 무엇인가요?

김정연　접근성이에요. 다들 예술을 배우고 싶다는 욕구는 있는데

집에서 조금만 멀면 잘 안 가요. 삶에 꼭 필요한 건 아니라고
생각하기 때문에 귀찮고 힘들면 쉽게 포기하는 것 같아요. 다행히
전주는 어딜 가나 교통이 불편해요. 팔복예술공장으로 오는 길도
대중교통편이 좋은 건 아니지만 이 정도로는 전주 시민은 불편함을
못 느낄 거예요. 그리고 공간의 동선이 자유로워야 해요. 특정
공간으로 성격을 규정해 버리는 것이 아니라 다양하게 활용될 수
있도록 인테리어 디자인을 할 때부터 가변성을 염두에 두면 좋아요.
자유롭게 생각하라고 말하고도 모순인 게 우리는 또 문화예술 전용
공간이라는 테두리를 만들고 있는 건 아닌가라는 생각이 들어요.
버스 안에서 스마트폰으로 자기가 좋아하는 영상을 보는 것도
그 순간은 예술을 접하는 전용 공간이 될 수 있잖아요. 그럼에도
불구하고 자유로운 활동과 다양성을 경험해 보기 위해서는 제반
사항을 갖춘 공간이 필요해요.

레지던시 작가이면서 이곳에서 아이들을 위한 프로그램도
진행했어요.

이미성 팔복예술공장은 동시대 미술을 지향해요. 아이가 성인이
되었을 때 접하게 될 예술과 기술이 융합된 프로그램을 함께 진행해
보면 좋겠다는 의견이 있었어요. 미디어 아트를 하는 저의 장기를
살려 중학생들과 〈입체 화면 만들기〉를 했어요. 안경 한쪽에는
파란색 셀로판지를, 다른 한쪽에는 빨간색 셀로판지를 붙이고
파란색과 빨간색으로만 그린 그림을 보는 놀이예요. 그리고 두 번째

미디어 아티스트 이미성 씨는 이곳에서 창작 활동을 하며 아이들을 위한 프로그램을 진행했다.

시간에는 컴퓨터를 활용해 사진을 가지고 입체 화면 만들어 보기를
했어요. VR(컴퓨터를 통해 가상 현실을 체험하게 해주는 최첨단
기술)의 기본이 되는 기술 중 하나를 놀이로 풀어 본 거예요.

작가들이 가장 잘 활용하는 공간은 어디인가요?

이미성 개인 공간 외 12명의 레지던시 작가들이 함께 쓸 수 있는 공유
주방이 있어요. 저녁마다 함께 그곳에서 식사를 하며 자연스럽게
작품에 대한 이야기도 주고받아요.

다양한 레지던시 프로그램 공간을 경험해 보았을 것 같아요. 다른
곳과 비교해 팔복예술공장의 매력은 무엇인가요?

이미성 경남 산청과 서울의 난지미술창작스튜디오에 있었어요.
팔복예술공장은 공장을 리모델링한 곳이라 공간이 매력적이에요.
작품을 돋보이게 하는 효과가 있는 것 같아요. 작가들을 적극
도와주고자 하는 직원들의 태도도 인상적이에요.

레지던시 프로그램에 지원할 때 가장 중요하게 생각하는 것은
무엇인가요?

이미성 작가마다 다르겠지만 저는 가장 먼저 시설이 괜찮은지
살펴봐요. 두 번째는 전시를 할 때 지원해 주는 내용이나 홍보,

비평가 매칭 등 작가를 위한 지원 프로그램을 보고요.

문화예술교육 공간이 점점 늘어나고 있어요. 팔복예술공장은
어떠한 공간이 되길 바라나요?

이미성　제가 처음 이곳에서 아이들을 위한 프로그램을 진행할 때
학문을 결합시켜야 한다는 고정관념이 있었어요. 그런데 이론적인
것보다 아이들이 경험해 볼 수 있는 놀이에 초점을 맞춰 달라고
하더라고요. 그 부분이 참 좋았어요. 예술을 가깝게 느끼고 즐길 수
있도록 하는 교육은 놀이를 통해서인 것 같아요. 이러한 교육 방향을
앞으로도 유지하면 좋겠어요.

주요
프로그램

팔복예술공장

운영 시간	10:00~18:00(설·추석 휴무)
주소	전주시 덕진구 구렛들1길 46
연락처	063-283-9221
웹사이트	www.palbokart.kr

창작 스튜디오

10명의 예술가에게 개인 작업 공간, 공용 공간, 비평가 매칭 등을 지원해 주는 프로그램이다. 전주 외 타지역 예술가에게 한해 별도의 숙소와 전시, 공연 등의 발표 기회를 제공한다. 온·오프라인 홍보 및 전시 도록의 발간, 추후 국제 교류 네트워크를 지원한다.

팔복예술공장의 꿈꾸는 예술터

하루에 두 시간씩 5회 동안 다양한 융복합 예술 교육을 경험해 볼 수 있는 프로그램이다. 놀이 위주의 예술 경험을 목표로 하며 기능을 목적으로 하는 예술 교육이 아닌 감성과 놀이를 중심으로 한다.

창작예술학교 AA

전라북도문화관광재단과 전주문화재단이 공동 주최 및 주관하는 예술가를 위한 예술 교육으로 전공과 상관 없이 창의적 능력과 미학적 가치관을 갖춘 예술가로 성장할 수 있도록 지원하는 대안예술 학교다. 현장에서 활동하는 예술가, 미술가, 이론가, 큐레이터, 비평가와 함께 예술에 대한 사고, 미술사에 대한 비평적 관점과 동시대 미술을 바라보는 시각에 대한 토론식 수업, 워크숍, 세미나 등을 진행했다.

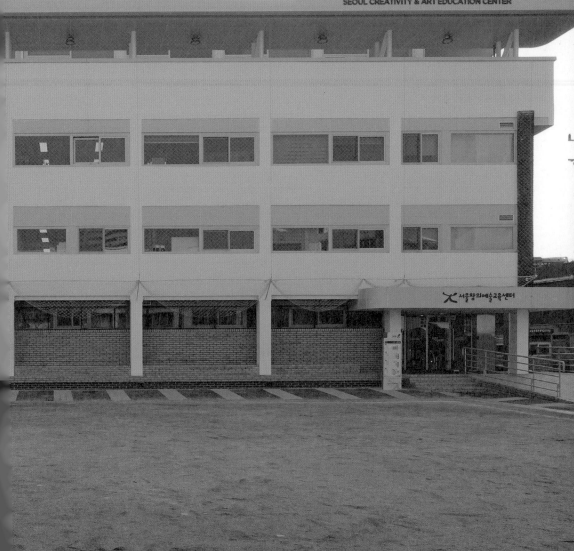

전교생 3000여 명 정도로 학생 수가 줄며 유휴 공간으로 남게 된 별관이
제2서울창의예술교육센터 자리가 되었다.

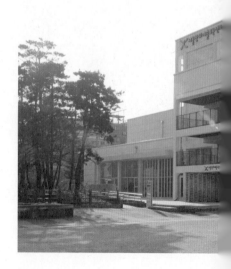

1층과 4층을 연결하는 중앙 계단은 아래층, 위층에서 활동하는 사람들끼리 원활하게 소통할 수 있도록 설계해 서로를 마주 볼 수 있는 통로이자 휴게 공간으로 사용할 수 있다.

이곳에서는 청소년들이 직접 공간을 선택하고 설치하고 관객도 초대해 실제 아티스트가

되어 보는 체험을 제공한다. 작품과 활동 기록을 담은 인쇄물 제작에 포트폴리오로 활용할

수 있도록 지원한다.

공교육이 보통의 존재를 생각하며 프로그램을 기획하듯 여기서의 예술 교육 또한 특별한 재능이 있는,
특수한 아이들에게 초점을 맞추는 것이 아니라 〈보통의 존재〉를 대상으로 한다.

학교 안에 생긴 문화예술교육 센터

마장동 청계천 앞 상가와 적벽돌 주택이 빼곡히 줄 서 있는 골목을
걷다 보면 흰색 건물의 제2서울창의예술교육센터가 나온다.
동명초등학교를 검색해서 오는 것이 좀 더 찾기 쉬울 거라는
지인의 귀띔대로 걷다 보니 동명초등학교 입구가 나왔고, 그 안에
제2서울창의예술교육센터가 서 있었다.

반가운 마음에 입구를 지나 들어가려는 순간 학교 보안관실에서
누군가가 나와 앞을 가로막는다. 방문객 명단에 써 있는 사람만
들어갈 수 있다고 한다. 다행히 관계자와 약속을 해놓은 터라 무사히
통과했는데, 또 한 번의 저지를 받는다. 텅 빈 운동장을 가로질러
가려는 찰나, 녹색 철제 펜스 길을 따라서만 그곳에 갈 수 있으니
교칙을 따르라고 한다. 센터가 초등학교에 생긴 후 중고등학생이나
지역 주민들의 출입이 많아지면서 새로운 교칙이 만들어진 것이다.
가로로 긴 창과 기둥들이 인상적인 건물 입면을 바라보며 철제 펜스
길을 따라 걷는다. 운동장을 사이에 두고 색띠로 치장된 학교 건물과
대면하고 있는 풍경이 이색적이다. 제2창의예술교육센터는 현대
미술관 같은 깔끔한 모습이다. 센터의 내부는 외관에서 받은 인상과
연결된다. 대리석과 흰색 페인트 칠로 마감한 새하얀 인테리어가
외관에서 느낀 인상보다 더 세련됐다. 기존의 학교 건물의 입면을
고스란히 살리면서도 콘크리트 기둥과 보를 이어받아 증축했다고
한다.

공간을 확장시키며 내부를 크게 세 공간으로 나누었는데, 학교
건물이었던 공간에는 프로그램 공간을 배치하고 감각 기반의

프로그램을 선보이는 센터의 특징을 반영해 〈손기술 아뜰리에〉,
〈소리 아뜰리에〉, 〈움직임 아뜰리에〉, 〈이미지 아뜰리에〉라고 이름
붙였다.

센터 공간 중 가장 많은 인원이 들어갈 수 있는 1층 공연장에는
250석의 접이식 객석을 설치해 활동의 성격에 따라 규모를 조절할
수 있고, 공연이 없을 때에는 전시나 넓은 교육 공간 또는 놀이
공간으로 쓸 수 있다. 마지막으로 1층과 4층을 연결하는 중앙 계단은
단순히 옛 학교와 증축한 공간을 구분 짓기 위해 존재하는 것이
아니다. 아래층, 위층에서 활동하는 사람들끼리 원활하게 소통할
수 있도록 설계해 서로를 마주볼 수 있는 통로이자 휴게 공간으로
사용할 수 있다. 1층부터 3층까지는 공존의 공간이었다면 4층은
독립된 영역으로 주변의 경관을 조망할 수 있는 연수실과 옥상 마당,
테라스로 구성되어 있다.

보편적 예술 교육

저출산으로 인해 학생 수가 줄어들자 서울시 교육청은 남은 부지를
다양하게 사용하기 위한 고민으로 서울창의예술교육센터를 열었다.
공연 및 전시 프로그램을 실시하고 학생들이 스스로 주제를 정하고
연구해 결과물을 발표하는 프로젝트 수업을 진행하는 곳이다.
전문성 있는 예술가들이 학생들의 작품 활동을 직접 멘토링하는
시스템도 마련했다.

1944년 열여덟 개 학급으로 설립된 동명초등학교 역시 지금은
전교생 300여 명 정도로 학생 수가 줄자 별관으로 사용하던 공간이

"예술가 강사들이 서로 어떻게 협력을 하느냐에 따라 프로그램의
질이 달라져요. 예술가 강사들이 모일 수 있는 공간과 프로그램도
개선되면 좋겠어요."
— 정연재 예술강사

더 이상 쓰임이 없어지게 되어 제2서울창의예술교육센터의 사리로
내주었다. 리모델링이 거의 끝나 갈 무렵 프로그램 운영을 위해
시민자치문화센터와 지식순환협동조합, 한국예술종합학교가
컨소시엄 형태로 관계를 맺고 이곳에 들어왔다. 이들의 교육 목표는
〈시민성을 위한 보편적 예술 교육〉이다. 그동안 계급 차를 만드는
결정적 요소 중 하나가 문화예술 경험이라 생각했기 때문이다.
공교육이 보통의 존재를 생각하며 프로그램을 기획하듯 여기서의
예술 교육 또한 특별한 재능이 있는, 특수한 아이들에게 초점을
맞추는 것이 아니라 〈보통의 존재〉를 대상으로 감성을 발달시키기
위한 교육으로 기능할 수 있도록 한다.
제2서울창의예술교육센터는 소리, 움직임, 이미지, 손 기술 등
감각을 기반으로 한 융합 예술 프로그램을 기획하는 것이 특징이다.
움직임도 있고 이미지도 있는 소리를 만드는 식이다. 예를 들어
스마트 기기를 활용해 나만의 벨 소리를 만들거나 노래를 만들어
이에 관한 영상을 찍는다. 〈선과 선이 만날 때〉, 〈면과 면이 만날
때〉, 〈실과 실이 만날 때〉 시리즈로 선보인 〈협력 체험형 전환기
프로그램〉은 밧줄을 이용한 몸 놀이, 도미노를 활용한 협력 예술,
털실을 뭉치고 잘라 팔찌를 만드는 놀이 같은 예술 교육이다. 주로
20명 내외 소수 정예로 프로그램을 진행하는 여느 기관과 달리
이곳은 학급을 대상으로 한 번에 75명 또는 100명과 수업을 한다.
앞으로 그 이상의 학생들과 대규모 수업을 해보기 위해 프로그램을
기획 중이다.
「기관에서 소규모 수업을 지향하는 이유는 아이들을 한 명 한 명

1층 공연장에는 250석의 접이식 객석을 설치해 활동의 성격에 따라 규모를 조절할 수 있다.

세심하게 관찰할 수 있기 때문이에요. 하지만 강사들이 통제할 수 있는 범위가 소규모이기 때문이기도 해요. 저희는 아이들을 통제하는 것이 아니라 자유 안에서 스스로 질서를 세워 나갈 수 있도록 해보았어요. 지금껏 시도되지 않았던 규모와 방식에 도전해 본 것이지요. 아이들은 어른이 원하는 대로 움직여 주지도 않잖아요. (웃음) 대규모로 진행되는 예술 교육 프로그램이라 처음에는 걱정도 했지만 아이들 각자 다양하게 분산되면서도 나름 그 안에서 협력을 하고 결과물을 만들어 내더라고요. 흥미로웠어요.」 양기민 프로그램 운영단장의 설명이다.

서울시 학교들도 교육청의 새 사업에 관심을 갖고 적극 참여 중이니. 2학기부터 겨울 방학 전까지 운영한 프로그램만 500여 개이고 1만 명이 다녀갔다고 하니 그동안 학교가 창의 교육에 얼마나 목말라 있었는지를 짐작할 수 있다. 이렇게 관심을 보이고 적극 참여할 수 있는 배경에는 센터가 전용 버스를 제공하는 것도 한몫한단다.

학교 수업의 연장 또는 확장

보편적 문화예술교육을 지향하는 학교 연계 프로그램이 누구나 재미있게 참여할 수 있는 놀이형 교육이라면, 학생 개인이 신청할 수 있는 예술가 협력 활동이나 연구 기반 예술 활동은 프로그램 성격과 운영 방향이 다르다. 중고등학생을 대상으로 한 〈미리 가 본 예술대학〉 프로그램은 특히 예술 대학 진학을 꿈꾸는 아이들의 자발적 참여로 이루어진다. 그래픽 디자인 듀오 햇빛 스튜디오, 예술 노동자 이랑, 페미니스트 예술가 이충열 등이 강사로 참여했는데

"학교나 부모에게 예속되어서 안정을 추구하는 청소년들이 많아졌어요.
앞으로 학교 밖 활동을 제안하기보다 공교육 안에서 문화예술교육을
제공하는 것이 중요하다고 생각해요."
– 양기민 제2서울창의예술교육센터 프로그램 운영단장

이들은 단순히 프로그램을 진행하는 선생이 아니라 아이들의 멘토로서, 직업인으로서 예술가가 되기 위한 방법, 예술가로 살면서 겪는 어려움과 지금의 고민 등을 함께 이야기한다. 4주차 프로그램으로 내용에 따라 공연장을 전시장으로 활용할 수 있고 아틀리에나 연수실을 만들기 공간이나 토크방으로 사용할 수도 있다. 활동 영역에 따라 자유롭게 공간 선택도 용도 변경도 가능하다. 아이들과 함께 내용에 맞는 공간을 찾아 학교 밖으로 나가기도 한다. 멘토를 찾는 것을 넘어 예술가의 길을 가겠다고 진로를 결정한 청소년은 자신이 직접 퍼포먼스를 하는 아티스트가 되고자 한다. 10명의 소수 정예로 진행한 예술 창작 프로젝트 〈10 아티스트〉는 아이들이 3명의 현역 예술가와 동료가 되어 자유롭게 의논하고 작품을 창작해 보는 프로그램이다. 두 달간 진행된 프로그램이 끝난 후 공연장 대기실과 복도를 활용해 실제로 전시를 열었다. 청소년들이 직접 공간을 선택하고 설치하며 관객도 초대해 직접 아티스트가 되어 보는 체험을 하는 것이다. 작품과 활동 기록을 담은 인쇄물도 제작해 포트폴리오로 활용할 수 있도록 지원했다. 지금껏 문화예술교육은 공교육과 대조를 이루며 대부분 학교 밖에서 진행됐다. 하지만 제2창의예술교육센터는 공교육 안으로 깊이 침투해 학교와 적극 손을 잡는다. 그리고 시민성을 키우기 위해 문화예술교육이 필요하다고 누구보다 설득력 있게 주장하며 새로운 교육 방식을 선보이고 있다.

interview

정연재 예술강사 / 양기민 프로그램 운영단장

제2서울창의예술교육센터의 가장 큰 특징은 무엇인가요?

양기민　대부분의 청소년 문화예술교육센터가 자치 단체나
문화체육관광부, 여성가족부 산하로 소속되어 운영되는 경우가
많습니다. 제2서울창의예술교육센터는 서울시 교육청이 직접
운영한다는 점이 큰 차이입니다. 다른 공공 청소년 예술교육
기관이 〈학교 밖 활동〉을 중심으로 한다면 이곳은 학교의 틀 안에서
공교육과 유사한 지위로 활동한다는 것이 가장 큰 차이예요.
서울에서도 특정 지역만을 대상하지 않고 서울시 전역, 그 중
동부권역을 담당하고자 합니다.

서울시 교육청과 함께하기에 특별한 점을 설명해 주세요.

양기민　제 개인적인 생각으로는 학교 밖에서 대안적인 교육을
시도하는 시대는 저물고 있다고 봐요. 이미 청소년들은 학교나
부모에게 예속되어서 안정적인 교육에 익숙해지고 있어요. 앞으로
학교 밖 활동 이외에도 공교육 안에서 문화예술교육의 시도가
많아져야 한다고 생각해요.

건축이 완공된 후 프로그램이 설계됐어요. 공간의 성격에 따라
프로그램 내용이 달라지기도 하는데, 제2창의예술교육센터는
어땠나요?

제2서울창의예술교육센터는 공교육 안으로 깊이 침투해 학교와 적극 손을 잡는다. 그리고 시민성을 키우기 위해 문화예술교육이 필요하다고 누구보다 설득력 있게 주장하며 새로운 교육 방식을 선보인다.

양기민　처음엔 청소년들이 예술교육을 통해 통합적이고 사회 참여를 할 수 있는 방법에 대한 고민을 많이 했어요. 주로 사고를 기반으로 한 예술교육을 계획했는데, 실제 공간이 건축되어 보니 프로젝트 공간은 부족하고 대형 공간이 중심이어서 놀이 중심의 교육으로 선회하고 있습니다. 센터 공간은 10명 이내의 소규모 공간과 100명 이상이 가능한 공간으로 양분되어 있어요. 초기 기획 당시에는 소수의 인원과 프로젝트 수업을 운영하는 것이 목표였는데, 센터를 운영하면서 생각이 조금 바뀌더군요. 소수의 아이들을 위한 맞춤형 교육도 중요하긴 하지만, 대규모 청소년들이 동시에 함께 문화예술교육 프로그램을 수행하는 방향을 고민했습니다. 처음에는 프로그램을 운영하면서 다소 혼돈과 어려움이 있었지만, 서서히 아이들이 프로그램 안에서 자신들만의 규칙을 만들고 협력하는 지점들이 관찰되었어요.

정연재　공간과 프로그램이 맞물려서 함께 기획되는 것이 가장 이상적이긴 하지만 주어진 환경 안에서 기획자의 상상력을 재편집하는 것도 신선한 것 같아요. 창고로 만든 공간을 작은 전시실로 만들어 사용한 적 있는데 꽤 효과적이었거든요. 죽은 공간 없이 모든 틈새를 다 살려서 활용해 보려고 많은 시도를 하고 있어요.

제2창의예술교육센터를 찾는 경우는 크게 세 가지로 나뉜다고 했어요. 학교 선생이나 부모가 신청할 수도 있고 학생이 직접 신청할 수도 있어요. 학생이 자발적으로 신청하는 경우는 조금 특별해

보이는데요, 능동적인 삶을 사는 친구들이 이곳을 찾아 오겠어요.

양기민 예술가 협력 활동 중 〈미리 가 본 예술대학〉 프로그램과 연구
기반 예술 활동의 〈10+아티스트〉 프로그램이 능동적 청소년을 위해
준비한 것이에요. 아이들이 직접 신청하는 경우는 센터를 보고 하는
건 아니에요. 어떤 프로그램이며 누구를 만날 수 있느냐가 중요해요.
〈미리가 본 예술대학〉은 각 분야의 예술가를 직접 만나 볼 수 있는
기회를 제공한 프로그램인데 작품 세계뿐만 아니라 개인적인 경험과
고민을 아이들과 함께 이야기해 보는 자리였어요. 〈10+아티스트〉는
직접 작품을 만들어 보고 싶거나 미술 대학을 고려하고 있는
고등학생을 위한 프로그램이에요. 영상, 그래픽 디자인, 사진 등

시각 예술 분야를 중심으로 진행했어요. 이 프로그램은 학생뿐만
아니라 예술가들이 아이들을 통해 자신도 성장할 수 있는
시간이었다며 의미를 갖더라고요.

정연재 강사는 무궁무진스튜디오를 운영하면서 센터의 교육팀
직원이자 예술강사로도 일하고 있어요. 다양한 학년을 만나 봤는데,
학년별 고려해야 할 부분은 무엇인가요?

정연재　특히 중학교 1학년과 3학년이 2년 차이지만 가장 큰
차이를 보였어요. 사춘기가 시작되는 중학교 1학년생은 남녀가
내외하며 부끄러움을 많이 타는데 이들을 대화로 이끌어 내는 것이
중요했고, 3학년은 2학기 기말고사가 끝난 친구들을 만났는데
이제 중학교 과정이 모두 끝났다는 기쁨에 자유를 맘껏 누리고
싶어 하더라고요. 그들은 무언가를 배우기보다 친구들과 중학교의
마지막 추억을 만들고 싶어하는 눈치였어요. 그래서 롤링 페이퍼
방식으로 서로의 이야기를 모은 콘텐츠를 만들기도 했어요.

초중고 학생을 대상으로 한 프로그램이 대부분인데 〈청소년 자녀와
공감하며 잘 소통하기 위한 방법〉이라는 내용으로 〈학부모 공감
교실〉을 열었어요.

양기민　동네에 문화예술 센터를 연다고 하면 백화점 문화
센터에서 경험해 볼 수 있는 프로그램을 바라는 분이 많아요.

저희는 청소년들의 감각을 키우고 예술을 직업으로 삼고자
하는 아이들을 지원하는 징검다리 역할을 하는 것이 목표예요.
제2서울창의예술교육센터가 지향하는 바를 알리고자 기획한
것이죠. 문화예술교육은 한 번에 깨우칠 수 있는 분야가 아니라
다양한 경험을 누적시키며 깨우치는 교양이라는 것을 알려 주고
싶었어요. 바람직한 부모 역할과 사춘기 자녀와의 대화법, 청소년기
제대로 바라보기를 주제로 프로그램을 진행해 부모도 성장할 수
있는 기회를 만들고 싶었습니다.

센터가 학교 안에 있기 때문에 좋은 점과 불편한 점은 무엇인가요?

양기민 공모 사업으로 진행되는 대부분의 문화예술교육
프로그램은 1년, 잘하면 2년 정도 지원을 받습니다. 지원이
끊기면 더 이상 아이들을 만나기 어려운 구조가 아쉽죠. 하지만
제2서울창의예술교육센터는 초등학교 안에 있기 때문에 입학부터
졸업까지 적어도 6년 동안 지켜볼 수 있어요. 다만 교육청과 교장
선생님의 교육 철학이나 운영 방침에 따라 센터의 운영 방식도 계속
변화하고 조율해야 돼요. 센터 안에서 자유롭게 초등학교 친구들과
함께 예술 작업을 하고 싶은데, 교육청이나 새로 취임한 교장
선생님은 안전에 대한 걱정이 많아서 자유롭지 못한 편입니다.

정연재 강사 입장에서 학교와 연계 교육 사업을 할 때면 혼자
학교라는 성 안으로 들어가는 것이 외로웠죠. 하지만 이곳은 예술가

강사가 머물 수 있는 공간이 있고 함께 의견을 나눌 사람이 있다는 것이 좋아요. 일정한 공간에서 수업을 진행할 수 있어서 중장기 프로그램의 초청 강사도 분위기에 금방 적응할 수 있어요.

가장 이상적인 문화예술교육 공간은 어떤 모습인가요?

정연재　이러한 질문에는 항상 수혜자 중심으로 생각하게 되는 것 같아요. 아이들이 어떤 체험을 했고 무엇을 느꼈는지에 대한 설문과 조사를 우선으로 하죠. 그래서 상대적으로 아이들을 살피고 재능을 발견하고 지원해 주는 강사들에 대한 관심은 덜한 것 같아요. 예술가 강사들이 서로 어떻게 협력하느냐에 따라 프로그램의 질과 교육에 참여하는 아이들의 협력도 높아질 거라 믿어요. 그래서 아이들과 만나는 예술가 강사들이 함께 고민을 나누고 협력할 수 있는 공간과 환경이 충분했으면 좋겠어요.

양기민　어떠한 공간도 문화예술교육에 완벽할 수 없을 것 같아요. 건축이나 예술교육을 상상할 때 공간에 여러 장치를 설계하거나, 많은 장치와 설비를 집어넣으려는 경우가 많아요. 하지만 문화예술교육을 하기 가장 좋은 공간은 오히려 텅 빈 공간이에요. 예술가와 학생들이 채워 나갈 수 있는 공간의 여백과 환경이 더 중요해요. 문화예술교육은 결국 공간으로 하는 것이 아니라 사람이 하는 것이고, 자유롭게 드나들면서 교류할 수 있는 창의적인 분위기를 조성하는 것이 더 중요하다고 생각합니다.

주요
프로그램

제2서울창의예술
교육센터

운영 시간	09:00~18:00(토·일·공휴일 휴무)
주소	서울시 성동구 마장로 29길 29
연락처	02-6495-0117
웹사이트	www.sen.go.kr/crezone2

학교 연계 활동

초등학교 4학년부터 중학교 3학년까지 학급 단위 대상의 프로그램으로 교직원이 직접 교육청 홈페이지를 통해 신청해야 한다. 놀이형 수업으로 벨소리 창작 워크숍, 업사이클링 악기 만들기, 비닐 기지 만들기, 공동체 놀이 등을 기획했다. 디자인하고 만들고 설치하며 공간을 경험해 보도록 한다. 사물과 공간, 이웃과 협동에 대해 생각해 볼 수 있는 시간을 갖게 한다.

창작 지원 활동

5~8명으로 구성된 동아리를 지원하는 프로그램이다. 중학교 1학년부터 고등학교 3학년을 대상으로 하며 학업 중단 학생도 포함한다. 창의 예술 활동 및 제작을 원하는 동아리를 발굴하고 공연, 전시 등을 할 수 있도록 공간, 장비, 재료비, 멘토링을 지원한다.

예술가 협력 활동

대표 프로그램으로 〈미리 가 본 예술대학〉이 있다. 어떻게 예술과 지속 가능한 삶을 살 수 있는지가 궁금한 청소년들이 신청한다. 자유로워 보이기만 한 이 직업군이 사회 안에서 어떻게 작용하고 있는지 만화가, 사회적 기업가, 디자이너 등을 직접 만나 이야기를 나누고 다양한 각도로 삶을 바라보도록 안내한다.

10+아티스트

고등학교 1~3학년과 고등 단계의 학업 중단 학생을 대상으로 한다. 예술가를 지망하는 청소년을 위한 과정으로 직접 예술을 창작해 볼 수 있도록 프로젝트를 만들고 실제 결과물을 완성한다. 현역 예술가를 멘토로 매칭하고 포트폴리오로 활용될 수 있도록 인쇄물 제작도 지원한다.

3

마을을
닮은
공간

01 가장 높고 밝은 탑동네를 무대로 만든다 작당

문화의 불모지에서 시작한 도전

인천광역시 동구의 문화예술 단체 작당을 찾아 송림로를 따라
걷는다. 한국 전쟁 이후 피난민들이 정착해 판자촌을 만들면서
달동네로 유명해진 곳이다. 1960~1970년대 모습의 영화 세트장
같아 실제 시대극 드라마나 영화의 촬영지가 되기도 했다. 드라마
「도깨비」, 영화 「보통사람」 등의 배경으로 나왔다.

동명초등학교에서 길을 건너 맞은편 거리로 들어서자마자 작당의
간판이 눈에 들어온다. 흰색 바탕에 휘갈겨 쓴 것 같은 글씨가
인상적이다. 아무런 설명 없이 오직 〈작당〉이라고만 써 있다.
유리창에 붙어 있는 몇 가지 행사 포스터를 살펴봐야 이곳의 정체를
가늠해 볼 수 있을 뿐이다. 그 안에는 앳된 얼굴의 청소년 세 명과
어른 한 명이 소파에 앉아 이야기를 나누고 있다. 작아서 아늑하고
낡아서 편안함을 주는 동네 복덕방 같은 분위기다.

〈맥도날드도 없는 동네〉라며 송림동을 소개하는 김인숙 작당 대표는
전라남도 진도에서 초등학교 2학년 때 이곳으로 이사 왔다. 그리고
결혼 전까지 살았다. 여기서 10년 산 걸로는 명함도 못 내민다며,
족히 40~50년은 살아야 동네 사람이라고 인정받을 만큼 이곳은
노인 인구가 많은 것이 특징이라고 한다. 청년들은 낙후되고 불편한
동네를 떠나고 그나마 거주하는 젊은이는 초등학교 입학 전의
어린 자녀를 둔 가족들 정도다. 그런데 왜 김인숙 대표는 서울에서
문화예술교육 일을 하다 갑자기 잘 다니던 회사를 그만두고
돌아왔을까?

「일을 하며 만난 위기 청소년들이 계속 마음에 걸렸어요. 이들을

위한 문화예술교육 프로그램은 대부분 단기 프로젝트로 진행해
오랜 시간 함께할 수 없거든요. 꼭 무언가를 하지 않아도 변화 과정을
지켜보며 조언을 해주는 인생 선배가 되어 주는 게 더 중요하다고
생각했어요. 사실 위기 청소년들이 기술을 배우거나 예술적 소양을
쌓는다고 삶을 살아가는 데 얼마나 큰 도움이 될까? 하는 의문도
있었고요. 저 역시 어릴 적 길잡이를 해주는 선배를 만나지 못한
것에 대한 아쉬움이 크기도 했습니다. 그렇다면 내가 청소년 시기와
청년 시기를 보낸 이 동네에서 무언가를 시작해 보는 게 좋겠다고
생각했어요.」

김인숙 대표가 당장 결정을 내리는 데에는 저렴한 임대료도
한몫했다. 덕분에 공간도 쉽게 구하고 혼자서 계약도 일사천리로
해결했다. 문화예술교육 공간이 부족한 지역에 동네 사람이 돌아와
주민을 위해 의미 있는 일을 벌인다면 누구나 두 팔 벌려 환영해
줄 것이라고 상상했다. 하지만 그건 어디까지나 김인숙 대표만의
생각이었다.

동네 아이들의 길잡이가 되고 싶은 마음

2015년 작당을 오픈한 김인숙 대표는 영화를 전공했고 서울에서
활동한 이력도 있어서 나름 자신 있었다. 이만한 경력이면 문화
불모지에서 나쁘지 않다고 생각했는데, 그 생각이 착각이었다는
것을 알기까지 시간은 그리 오래 걸리지 않았다. 청소년들을
오랜 시간 만나기 위해 작당을 오픈한 만큼 가장 먼저 그들을
대상으로 한 〈독립 영화 메이커〉 프로그램을 기획했다.

한국문화예술교육진흥원의 지원 사업에 선정되어 바로 실행할
수 있는 힘도 갖게 됐다. 아이들을 팀으로 나누어 영화를 제작하고
영화관에서 상영하는 것까지 계획이 꽤 근사했다. 하지만
학생 모집도 안 되고 프로그램을 진행할 만큼 넉넉한 공간을
구하기도 어려웠다. 〈예산도 있고 프로그램도 있으니 이를
들고 기관에 가져가면 좋아하겠지〉라는 김인숙 대표의 생각은
철저한 착각이었다. 결국 모교에 찾아가 선생님께 도움을 구해
영상 동아리 친구들을 소개받고 동분서주 뛰어다니다 겨우
청소년상담복지센터의 공간을 얻어 시작할 수 있었다.
「차근차근 동네 네트워크를 쌓은 후 일을 해야 했는데 너무 서둘렀던
것 같아요. 프로그램과 인력, 예산을 들고 기관에게 공간만 제공해
달라고 하면 좋아해 줄 거라 생각했는데, 대부분 귀찮아 하더라고요.
아마 많은 기획자들이 저와 같은 생각을 할 텐데 착각이라고 말해
주고 싶어요.」
작당의 첫 프로젝트는 그렇게 불안정하게 시작됐다. 하지만
얻은 것은 많다. 그때 만난 친구 15명 중 4~5명은 지금도 작당의
단골손님이자 꾸준히 프로그램을 함께한다. 중학교 1~2학년이던
친구들이 어느새 고등학교 1~2학년이 되었고 그의 바람처럼
아이들의 변화 과정을 지켜보며 함께할 수 있게 됐다. 처음에는 단기
프로그램으로만 운영했는데, 아이들에게 같은 내용을 반복하는 건
의미가 없다고 생각해 그들을 위한 〈청소년문화총력단〉을 만들었다.
기획단, 힙합, 영상 동아리로 아이들이 자발적으로 기획하고
결과물을 만들어 보는 모임이다.

동네 어른들은 작당을 오가며 밥은 안 굶는지 궁금해한다. 작당의
공간은 협소해 보이지만 그렇다고 활동 무대가 작은 것은 아니다.
인천광역시와 인천문화재단, 한국문화예술위원회, 추억극장 미림의
후원으로 〈슈퍼뮤직히어로 페스티벌〉을 기획, 운영한다. 작당의
주요 사업이기도 하다. 음악 페스티벌인 만큼 젊은이들을 타깃으로
한 장소를 섭외할 것이라는 예상과 달리 인천 지역 내에서도
젊은이들은 찾지 않는 동인천역 북광장에서 열었다. 이후 북광장은
젊은 문화를 실험해 보는 장소로 활용되며 여러 작은 행사가 열리기
시작했다. 슈퍼뮤직히어로의 콘셉트 또한 독특하다. 무대에 오르는
뮤지션들이 영이 상사이자 래퍼, 영화감독이자 댄스 가수, 영업팀
직원이자 DJ 등 투 잡 또는 쓰리 잡을 가진 사람들이다. 자의든
타의든 팍팍한 현실 속에서도 꿈을 놓지 않고 사는 다양한 유형의
사람들을 이야기하고 싶은 것이 이 페스티벌의 개최 이유다. 그래서
김인숙 대표는 무대에 뮤지션을 올리는 것만큼 그들의 인터뷰를
영상으로 기록하는 일에도 많은 공을 들인다. 인생을 즐기면서 생계
유지를 위한 활동에도 능동적인 사람들의 이야기는 그 어느 훌륭한
강의나 멘토링보다 살아 있는 목소리이자 교훈이 된다. 이러한
어른들의 대화를 직간접적으로 들으며 아이들이 배우는 것이 있다면
그것이야 말로 김인숙 대표가 이상적으로 꿈꿔 오던 청소년을 위한
문화예술교육이다.

인생 경로는 김밥천국 메뉴만큼 다양하다

작당은 〈보기 좋고 예쁜 문화예술이 아닌 조금은 못되지만

솔직한 문화예술〉을 추구한다. 김인숙 대표는 지금껏 한국의
문화예술교육이 엘리트적 관점으로만 이야기가 되는 것처럼
느꼈다고 한다. 좋은 문화예술을 경험하며 감동을 받고 눈물을 흘릴
수는 있지만 현실을 바꾸어 주는 건 아니다. 다시 말해 〈문화예술이
감정을 풍요롭게 만들어 줄 수는 있지만 생계를 해결해 주는 건
아니다〉라는 걸 아이들에게 솔직히 말해 주고 싶다. 세상에는 다양한
모습의 사람이 존재한다는 것을, 청소년들이 세상에서 가장 먼저
만나는 어른인 부모, 선생 또한 항상 〈선〉만 존재하는 게 아니라는
것을 이야기한다. 활동 영역을 송림동에 한정 지을 필요도 없고,
가능성이 없을 것 같은 곳에서도 뜻이 맞는 사람들과 즐거운 상상을
하며 움직이면 그것이 바로 인생을 재밌게 잘 사는 것이라는 걸
청소년들에게 말해 주고 싶다.

"지금의 경험을 다른 활동에 응용하며 자기를
표현하는 수단으로 즐겁게 살길 바라요."
– 김인숙 작당 대표

interview

김인숙 작당 대표

343 01 작당

서울에서 청소년 교육 관련 일을 했다고 들었어요.

저는 영화를 전공했어요. 서울에서 아동과 위기 청소년을
대상으로 영상 교육 관련 사업을 맡아 진행했죠. 스마트폰으로
자기소개 영상을 만들거나 웹 드라마 등을 작업해 보는 거예요.
주민을 대상으로 영상 동화를 만들어 보기도 하고요. 프로그램을
배운다기보다 스토리를 짜보고 자신의 움직임을 찍어 보는
거였어요.

월급 생활을 하다 독립해서 공간을 꾸려 나간다는 게 쉽지 않을 것
같아요.

작당을 오픈하기 전으로 돌아가 누군가 저에게 〈이 일을
해볼래?〉라고 묻는다면 다시 못할 것 같아요. (웃음) 직장에
다니면서 안정적으로 생활하는 것도 좋지만 그때만 해도 아이들의
길잡이 역할을 하고 싶다는 저만의 〈신념〉이 있었어요. 전 직장이
외부적으로는 이미지가 좋았지만 내부 상황은 열악해서 1인 다역을
해내야 했어요. 웬만한 일을 해보니 독립해서도 할 수 있겠다는
자신감이 붙더라고요. 서울에는 아이들을 위한 문화예술교육
공간이 충분하잖아요. 이왕 그런 공간을 만들 거라면 문화예술교육
시설이 부족한 저의 동네에서 시작해 보고 싶었어요. 프로그램
운영자로만 아이들을 만나는 것에 회의감이 들기도 했고요.

초등학교 2학년 때부터 결혼 전까지 이 동네에서 살았어요. 과거의 모습과 비교해 크게 변화된 점은 무엇인가요?

동네에 현대극장이 있었어요. 그 맞은편에 있는 재래시장의 본래 이름이 송림시장인데 현대극장이 너무 유명해지니까 사람들이 자연스럽게 현대시장이라고 부르기 시작했어요. 어릴 적 현대극장에서 반공 영화를 본 기억이 나요. CGV, 메가박스 등 대형 영화관이 생기면서 동네 영화관은 쇠락했고 지금은 종합 시장 상가로 쓰이고 있어요. 최근에 한 번은 물건을 찾느라 지인을 따라 극장에 들어갔는데 거서 극장의 흔적이 많이 남아 있더라고요. 철거하는 것도 비용이고 일이니 그냥 상가 주인들의 창고로 쓰이는 것 같아요.

2015년 오픈 이후 지금껏 함께하는 고정 멤버 청소년이 4~5명 정도 있어요. 작당의 프로그램을 경험한 후 삶의 태도나 진로 선택에 변화가 있는 친구가 있나요?

청소년 중 한 명이 영상에 푹 빠져서 영상미디어고등학교에 진학했어요. 가지 말라고 말렸는데……. 아이들이 영상을 매개로 활동하는 게 재밌나 봐요. 그런데 재미와 적성은 다를 수 있잖아요. 꼭 전공으로 할 필요도 없고요. 지금의 경험을 다른 활동에 응용하며 자기를 표현하는 수단으로 즐겁게 살길 바랄 뿐이었는데, 괜히 작당 때문에 힘들고 열악한 환경에 발을 들인 건 아닌가 싶어 죄책감이 들

때가 있어요.

작당은 영상, 음악 중심의 콘텐츠를 주로 다루던데 앞으로 해보고
싶은 분야가 있나요?

저희가 아직 미술을 해보지 못했어요. 하지만 장르에 얽매이고
싶지는 않아요. 지금 하고 있는 영상, 음악, 독서 모임 등을 통해
〈재미있게 살아가는 방법을 아는 사람들이 모이는 공간〉이 되길
바랄 뿐이에요. 이곳에서 다양한 직업군의 어른들을 만나 보며
지금껏 알고 있던 세상과는 다른 경험도 해보고 정보도 얻으면
좋겠어요. 슈퍼뮤직히어로 페스티벌에 참여하는 어른들만 봐도
정말 재미있고 열정적으로 사는 사람들이거든요.

작당에서 아이들이 모여 회의하는 모습이 인상적이에요. 사실 입시
교육에 많은 시간을 투자하는 시기인데, 부모들이 걱정은 안 하나요?

한 어머님이 아이가 작당 활동을 하면서부터 성적이 떨어졌다고
걱정을 하더라고요. 어쩌다 보니 학부모 상담까지 한 적이 있었죠.
이유를 알고 보니 아이가 공부를 왜 해야 하는지 모르겠다고
하더라고요. 부모님을 걱정시킬 정도로 네가 여기 활동을 할
필요는 없다고 말해 줬어요. 어머님을 안심시켜야 널 지원해 주지
않겠느냐고. 결국 그 친구는 고1이 된 이후 못 왔어요. 이와 반대로
작당 활동을 하면서 성적이 오른 아이도 있어요. 저는 아이들에게

지역 주민들이 문화예술 활동을 일상에서 쉽게 즐길 수 있도록 작당에서는 매달 작은
무대를 꾸며 다양한 아티스트들의 공연을 진행한다.

공부 상담은 하지 않아요. 가끔 다른 선생님이 아이들에게 〈공부를
잘하면 조금 편하게 살 수 있는 것 같긴 하다〉는 정도의 얘기만 하죠.
부모들과 작당의 관계 설정에 대해 고민한 적도 있는데, 보호자들과
긴밀한 관계를 맺는 건 오히려 아이들을 불편하게 하는 것 같아
지양해요.

인상 깊게 남은 프로그램이나 에피소드가 있다면 들려주세요.

청소년 중심으로 운영하다 서민층 고령 인구가 많은 동네의 특징을
반영해 〈어르신 영상 자서전〉 프로그램을 기획한 적 있어요. 그동안
잘 사셨다고 다독여 드리고 싶었거든요. 하지만 선한 의도로 기획한
프로그램이 가장 어려웠던 것으로 기억에 남아요. 문화예술을
향유하는 어르신들은 기본적으로 풍족하게 사는 분이고 그렇지
않은 분도 계세요. 〈공유〉라는 단어, 참 좋은 거잖아요? 그런데
어르신 영상 자서전 프로그램에서는 아니더라고요. 서로의
삶을 공유하는 순간 여유롭지 못한 분에게는 상대적으로 비교의
대상이 되며 자괴감에 빠지시더라고요. 어머니 한 분이 〈예전엔
힘들었지만 지금은 행복하게 잘 살고 있는데 왜 아픈 과거를 끄집어
내게 하냐〉고 할 때 저의 잘못된 생각과 의도에 무척 부끄러웠어요.
프로그램 방향을 전면 수정하고 밝히고 싶지 않은 이야기는
일대일로 진행했어요. 프로그램을 마치고 상영회도 했는데 상용
버전과 개인 소장용을 따로 만들어 드려서 고생스럽기도 했고요.

청소년과 어르신을 대할 때 각각의 방법이 있나요?

어르신들은 프로그램 하나를 끝내고 나면 우리가 무얼 한 것인지
눈앞에 즉각 보이는 게 있어야 해요. 전화해서 안부를 묻기도
하고요. 수업 외의 노력이 필요하죠. 청소년들은 고양이 같은
선생님을 좋아하는 것 같아요. 관심 없는 척하지만 은근 슬쩍
신경 쓰는 선생님을 따르는 편이더라고요. 강아지 같은 선생님은
부담스러워해요.

청소년부터 80세 이상 노인까지 다양한 연령대를 아우르고 있어요.

청소년들에게는 에너지가 있고 어른들에게는 네트워크라는 것이
있어요. 특히 여기는 오래 사신 분들이 많아서 한 다리만 건너면
정말 다 아는 사이에요. 예를 들어 행사를 진행하다 민원이 들어오면
내가 수퍼 집 누구한테 물어볼게 하고는 해결해 주세요. (웃음)
청소년들에게는 에너지가 있어 함께 움직일 때 힘이 되어 줘요.
진흙 바닥 같은 어려운 환경이 닥쳤을 때 함께 뒹굴어 주는 든든한
동료가 되어 주기도 하더라고요. 대신 청소년들은 미숙하다는 것,
어르신들에게는 대접을 해야 하는 차이점이 있죠.

지역 중심의 창작 활동을 할 때 특별히 신경 써야 하는 부분이 있다면
무엇일까요?

무언가를 신경 쓰기보다 오래하는 것이 중요한 것 같아요. 오래하다 보면 많은 부분이 연결되고 그 고리들이 다른 일을 만들어 주는 것 같아요. 저의 아버지가 짚신도 10년을 꼬다 보면 뭐라도 된다고 하셨어요. 10년 동안 짚신을 꼬며 얼마나 다양한 일을 겪어 보겠어요. 돈 조금 주면 일 안 한다고 사라지는 직원도 있을 것이고, 지푸라기 가격이 오르는 일도 생기겠죠. 그런 다양한 상황을 경험하며 신발을 완성해 나가는 거라고. 작당도 모든 상황을 감내하며 오래 버틸 수 있으면 좋겠어요.

주요
프로그램

작당

운영 시간	10:00~18:30(동절기 13:00~18:30, 토·일 휴무)
주소	인천광역시 동구 안송로 4
연락처	032-772-0119
웹사이트	blog.naver.com/zakdang119

슈퍼뮤직히어로 페스티벌

2016년에 시작한 작당의 주요 기획 프로젝트 중 하나. 음악과 생업을 병행하는 직장인들의 음악 축제다. 인디 뮤지션들의 음악뿐 아니라 그들이 살아가는 모습에 주목하며 애환, 보람 등에 대한 이야기를 나눠 본다.

음악이 흐르는 동네

인천광역시 〈천개의 문화 오아시스〉 사업의 일환으로 지역 주민들이 문화예술 활동을 일상에서 쉽게 즐길 수 있도록 소규모 문화 공간을 개방한다. 작당에서는 매달 작은 무대를 꾸며 다양한 아티스트들의 공연을 진행한다.

솔빛아래 달빛보며 축제

문화가 있는 날의 지역문화콘텐츠특성화사업으로 선정되어 운영하는 행사다. 인천 동구 수도국산에 위치한 송현근린공원에서 열린다. 달동네라는 위엄을 보여 주듯 동구의 경관을 내려다볼 수 있는 곳이다. 서민들의 애환이 담긴 달동네의 〈달〉이 아닌 감성과 문화가 있는 〈달〉을 띄어 보겠다는 의미다.

청소년 문화총력단

작당의 청소년 동아리로 기획단, 힙합, 영상으로 구성되어 있다. 음답하라 UCC 출품 영상 제작, 단체곡 녹음, 연말 영상제 등 스스로 기획하고 결과물을 만든다.

우리동네스타 골목학교

〈어르신 영상 자서전〉 프로젝트에서 만난 지역 주민들과 함께 다양한 활동을 기획해 보는 프로젝트. 30년 넘게 가게를 운영하는 사장님, 영화 지식인이자 옆집 아저씨 등을 인터뷰하는 〈골목길 스튜디오〉, 어르신들의 입담을 들어볼 수 있는 팟캐스트 등 여러 매체를 활용해 콘텐츠를 만든다.

02 소양강과 북한강을 이웃 삼은 주민 문화 공간 문화파출소 춘천

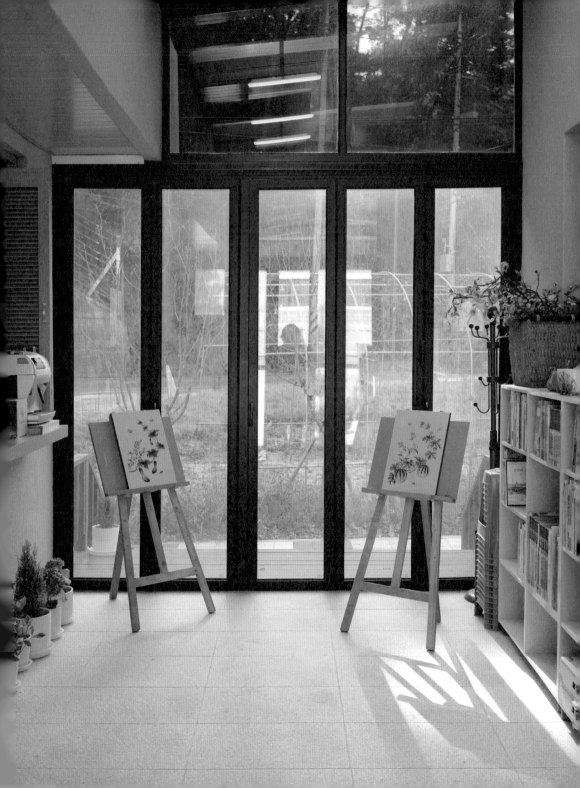

호기심으로 시작한 문화예술 경험이 취미가 되고 취미가 삶의 활력이 될 때 비로소
문화예술교육이 진정한 의미를 갖게 되는 건 아닐까. 문화파출소는 앞으로도 꾸준히 장기
사업으로 이어지길 바라고 있다.

수강생들의 작품을 모아 전시를 하거나 플리마켓을 여는 등 다양한 형태로 뿌리를 뻗치며 관계를 맺고 사람들이 문화예술에 더 많은 관심을 가질 수 있도록 경험을 확장시킨다.

심리적 안정을 주는 곳

춘천 시내에서 차를 타고 20~30분 더 들어가야 나오는 문화파출소
춘천은 동면치안센터와 함께 살고 있다. 감정삼거리에서 지내천을
건너 문화파출소로 가는 길이 무척 한산하다. 거리에 나와 있는 사람
한 명 없고 음식점을 찾는 데도 차를 타고 이동해야 할 만큼 시내
풍경과는 전혀 다른 모습이다. 가끔 가락재로를 따라 쌩쌩 달리는
차들만이 조용한 마을에 소음을 만들 뿐이다.

시민들을 위한 문화예술 공간과 치안 센터가 공존한다는 것도
생경하다. 이는 2016년 문화체육관광부와 경찰청이 공동으로
전국의 치안 센터 9곳을 문화파출소라는 이름으로 탄생시킨 곳 중
하나다. 경찰청은 파출소 공간을, 문화체육관광부는 파출소의 유휴
공간을 활용해 주민들을 위한 문화예술교육 프로그램을 제공하는
사업이다. 흔히 파출소라고 하면 사람들이 쉽게 드나드는 곳에 있기
마련인데 문화파출소 춘천은 〈여기에 왜 있지?〉라는 의문이 들만큼
인적이 드문 도로변에 있다. 소양강으로 빠지는 물줄기를 곁에 두고
사방이 산으로 둘러싸여 있다.

2017년 1월 문화파출소로 재탄생하고서야 사람들의 발길이
잦아든 이곳은 알고 보면 한국전쟁 이후 개소한 파출소로 이래
봬도 한때 경찰 8명이 근무하며 동면 37개 리를 순찰하던 곳이었다.
그랬던 파출소가 시간이 흐르고 사람들의 주거 상황이 변하면서
예전만큼 바쁘게 움직이는 일이 줄었다. 이러한 환경의 변화로 잠시
파출소의 기능을 없애고 유휴 공간으로 남은 적도 있었다. 하지만
주민들의 강력한 요청에 의해 파출소는 치안 센터로 부활했고

"경찰관과 협력해 문화예술 프로그램을 만드는 건 피해자들의 심리
치료를 위해서라도 의미 있는 것 같아요. 특히 춘천처럼 자연에
둘러싸인 곳이라면 마음의 안정을 찾기에 더할 나위 없을 거예요."
 − 정은경 문화보안관

2016년의 사업과 함께 문화파출소라는 이름으로 다시 한 번 새 역할과 모습으로 변신했다. 주민들에게 파출소는 그 존재만으로도 안정감을 느끼게 하나 보다.

춘천 시내에서 더 입소문 난 프로그램

문화파출소로 지정된 후 가장 먼저 리모델링을 시작했다. 분리되어 있던 앞뒤 동을 연결해 하나의 건물처럼 넓고 편리하게 사용할 수 있도록 설계했다. 건물 사이 공간의 양쪽은 유리 폴딩 도어를 설치했다. 적벽돌이었던 외관은 따뜻한 느낌의 아이보리 색 페인트로 새 옷을 갈아 입었다. 이것만으로도 주민들은 동네의 얼굴 격인 동면치안센터가 밝아지며 주변이 다 훤해진 것 같다고 문화파출소를 환영했다. 문화파출소가 들어서기 전까지 황무지나 다름 없던 곳이 최승찬 치안센터장과 마을주민자치위원회가 협력해 꽃도 심고 비닐하우스도 설치하며 푸르름을 머금은 생명력 넘치는 공간으로 바뀌어 나갔다.
문화파출소 춘천의 프로그램 운영에 지원한 통통창의력발전소의 정은경 실장이 문화보안관이 되어 생활 공예, 전통 공예, 순수 미술, 어린이 프로그램 등을 기획했다. 여기서 예상치 못한 난관이 찾아온다. 정작 동네 주민들은 문화예술 프로그램에는 관심이 없었다. 관심이 없다기보다 대부분의 주민이 농부이기에 사시사철 농사일로 하루하루 바쁜 나날을 보냈다. 문화를 즐길 여유가 없는 것도 이유이지만 새 외부인에 대한 경계심도 있었다. 천천히 인사도 나누고 밥도 먹으며 서로를 알아 갈 시간이 동네 주민들에게는

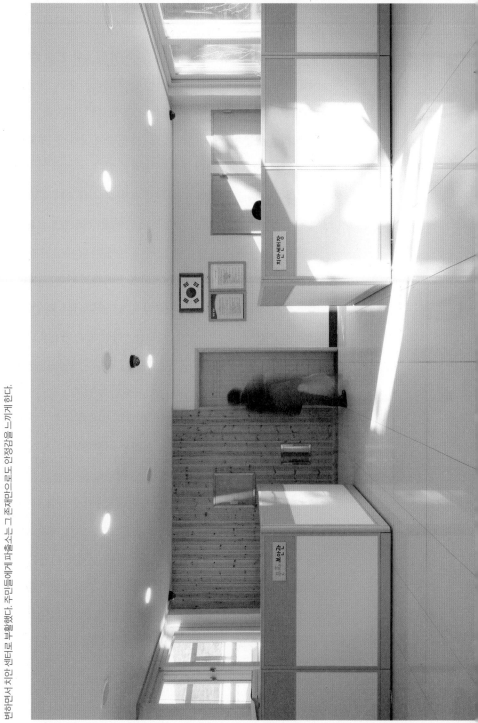

한때 경찰 8명이 근무하며 동면 37개 리를 순찰하던 이곳은 시간이 흐르고 사람들의 주거 상황이 변하면서 치안 센터로 부활했다. 주민들에게 파출소는 그 존재만으로도 안정감을 느끼게 한다.

필요했다.

문화파출소의 프로그램을 반긴 건 오히려 이곳과 멀리 떨어진 시내에서 사는 사람들이다. 백화점 문화 센터를 통해 다양한 프로그램을 경험해 본 주부들도 이곳을 찾았다. 네이버 밴드 〈문화파출소 춘천〉과 네이버 카페 〈춘천맘 모여라〉를 통해 프로그램 소식을 접한 이들이 차를 몰고 이곳에 모였다. 복잡한 중심가에서 벗어나 조용한 곳에서 예술을 즐길 수 있어서 더 좋다는 반응이다. 마치 소풍 나온 것 같다고. 무엇보다 자연에 둘러싸인 평화로운 분위기가 마음의 여유를 준다고 한다. 따뜻한 날에는 폴딩 도어를 활짝 열고 수업한다. 굳이 프로그램에 참여하지 않아도 이곳에서는 읽고 싶은 책을 펼치거나 커피를 마시며 자연을 감상하는 여유를 만끽할 수 있다. 유동 인구도 많고 접근성이 좋은 다른 8곳의 문화파출소와는 달리 변두리에 있어 〈오지의 파출소〉라는 별명까지 얻은 이곳의 단점이 장점이자 여기에서만 누릴 수 있는 호사가 되었다. 마음을 열게 해주는 주변 환경 덕분인지 프로그램에 참여한 사람들은 유독 다른 문화 센터를 이용할 때보다 스스럼없이 대화하고 사람도 쉽게 사귈 수 있어서 더 즐겁다고 한다.

문화파출소 춘천의 프로그램은 1만 원에서 5만 원 정도의 저렴한 비용으로 자수, 뜨개질, 도자 공예, 금속 공예, 민화, 비누 만들기, 향초 만들기 등에 다양하게 참여할 수 있다. 4~6회 단기 수업과 원데이 클래스를 비롯해 1년 내내 지속되는 장기 프로그램 등이 진행된다. 프로그램이 다양해야 계속해서 새로운 사람들이 유입되고 소정의 자부담을 가져야 출석률이 높다는 것이 정은경

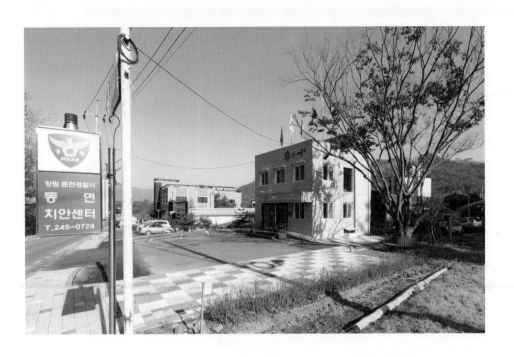

문화보안관의 운영 노하우다. 웬만하면 당일 완성해 가져갈 수
있고 프로그램 비용보다 더 값진 결과물을 만들 수 있어 수강생들
사이에서 만족도가 높다. 특히 친환경 미생물을 활용해 만든 비누,
탈모 샴푸 등의 생활용품 만들기와 자수, 옷 만들기, 뜨개질 등의
생활 공예처럼 실용적인 프로그램이 인기다. 프로그램에 참여한
수강생들의 작품을 모아 전시를 하거나 플리마켓을 여는 등 다양한
형태로 뿌리를 뻗치며 관계를 맺고 사람들이 문화예술에 더 많은
관심을 가질 수 있도록 경험을 확장시킨다. 이러한 노력과 공간의
매력, 흥미로운 프로그램이 입소문이 나기 시작하며 백화점 문화
센터 등지에서 여가 생활을 보내던 사람들이 문화파출소 춘천으로
발걸음을 옮기고 있다.

굳이 프로그램에 참여하지 않아도 이곳에서는 읽고 싶은 책을 펼치거나 커피를 마시며
공간을 즐기는 여유를 만끽할 수 있다.

느리게 가야 하는 이유

프로그램을 진행한 지 1년 반이 지나고서야 슬슬 진짜 동네 주민들이
문화파출소에 말을 걸어오기 시작했다. 소문 듣고 찾아온 사람뿐
아니라 오며 가며 정은경 문화보안관과 인사를 나누던 어르신들이
관심을 가지기 시작한 것이다. 이곳에서 커피를 마시기도 하고,
도움을 요청할 땐 말로 표현은 안 하지만 무심한 듯 은근슬쩍 문제를
해결해 주기도 한다. 적은 예산으로 여름 캠프를 진행하며 숙박
문제가 생겼을 때도 동네 어르신의 도움으로 해결했다. 이장님의
아내는 문화파출소에서 민화 수업에 참여했는데, 이장님이
운영하는 식당 한편에 이네가 그린 민화를 벽에 걸었다. 이제야
조금씩 문화 생활 그리고 문화파출소가 이 동네 주민들의 일상에
스며들기 시작했다.

〈농촌에서 문화 프로그램을 운영하기 위해서는 동네 어르신들과
관계 맺기가 중요한데, 이는 무척 천천히 차근차근 쌓아야지
서둘렀다가는 자칫 관계를 망친다〉고 교육 사업 25년 차의 베테랑
정은경 문화보안관이 말한다. 주민들의 이러한 변화에 그녀는 〈이제
프로그램 운영을 넘어 공간의 의미와 정체성을 찾아야 할 때인 것
같다〉며 앞으로도 꾸준히 장기 사업으로 이어지길 바라는 마음을
드러냈다. 호기심으로 시작한 문화예술 경험이 취미가 되고 삶의
활력이 될 때 비로소 문화예술교육이 진정한 의미를 갖게 되는 건
아닐까. 한 번 와보면 팬이 되어 돌아간다는 문화파출소 춘천의
매력이 오래도록 간직되길 바라 본다.

interview

정은경 문화보안관

프로그램 운영 담당자와 경찰이 협력해 진행한 행사가 있다면 소개해 주세요.

지역 청소년들과 함께 벽화 작업을 진행했고 가끔 경찰관들의 워크숍을 이곳에서 열기도 해요. 여기에 오면 커피도 마실 수 있고 도자기 수업에도 참여할 수 있어서 한결 부드러운 분위기가 연출된다고 하더라고요. 자원봉사단과 지역 여중생 10여 명에게 면 생리대를 만들어 주는 프로그램도 진행했고요.

문화예술 치유 프로그램을 운영한다고 들었어요. 실제 피해자들을 위한 예술 활동이 진행된 적 있나요?

일반 주민을 대상으로 진행하는 프로그램도 있지만 문화파출소의 존재 이유 중 하나가 폭력 피해자들을 위한 심리 치료를 예술을 통해 한다는 거예요. 춘천에는 오랜 시간 불특정 다수에게 언어적, 물리적 폭력을 일삼는 분이 계셨어요. 간접 피해자까지 10명 정도 있었는데, 그분들과 함께 황토물들이기 수업을 했어요. 원데이 클래스로 당일 완성해서 가져갈 수 있게 했지요. 자신이 직접 만들었다는 것에 대한 보람과 성취감을 느낄 수 있도록 말이에요. 그런데 이분들에게는 무언가를 만드는 것이 중요한 게 아니라 서로 수다 떨며 위로해 주는 시간이 필요했던 것 같아요. 비슷한 상황을 겪은 이들이 서로를 이해해 주고 보듬는 자리가 필요해요.

백화점 문화 센터를 통해 다양한 프로그램을 경험해 본 주부들까지도 복잡한 중심가에서 벗어나 마치 소풍 나온 것처럼 조용한 곳에서 여유로운 마음으로 예술을 즐길 수 있다며 좋아한다.

〈농촌에서 문화 프로그램을 운영하기 위해서는 동네 어르신들과 관계 맺기가 중요한데,

이는 무적 천천히 차근차근 쌓아야지 서둘렀다가는 자칫 관계를 망친다〉고 정은경

문화보안관은 강조한다.

문화파출소는 여느 문화 공간과 달리 경찰관이 상주하는데, 이에 대한 장단점이 궁금해요.

〈안전〉이 담보되어 있다는 거죠. 파출소에서 운영하는 문화 프로그램이라고 하면 처음에는 의아해하긴 하는데, 어떠한 사고나 범죄도 일어나지 않을 거라는 신뢰를 기본으로 가지고 갈 수 있어요. 재밌는 건 처음 프로그램에 참여하는 분들은 정문으로 못 들어오세요. 파출소 정문과 문화 공간이 연결된다는 것을 상상하지 못하고 분명 다른 출입구가 있을 거라고 생각하는 것 같아요.

지역 중심의 창작 프로그램을 운영할 때 특별히 신경 쓰는 부분은 무엇인가요?

지역 특성에 대한 이해와 프로그램의 지속성이 가장 기본이에요. 문화파출소를 맡게 되면서 춘천 동면에 대한 자료를 살펴보고 어느 정도 이해를 했다고 생각했는데 그건 그저 인구 몇 명, 직업 통계 정도의 특징을 숫자로 정리한 종이 자료일 뿐이더라고요. 현장에서 부딪히며 느끼는 건 전혀 달라요. 지역 문화가 다르니 사용하는 언어도 다르고요. 예를 들어 제가 동네 어르신께 〈커피 한잔 드시겠어요?〉라고 할 때 통상적인 대답을 예상하잖아요. 근데 여기 분들은 〈왜 커피를 주는데? 막걸리를 줘야지!〉 같은 말을 하세요. 반말은 기본이죠. 처음에는 당황스러웠는데 1년 넘게 그분들과 마주하니 친근감을 표현하는 방식이라는 걸 알게 됐어요.

도심에서 문화 프로그램을 진행했다면 굳이 동네 어르신들께 커피를 대접하거나 안부를 묻지는 않았을 것 같아요. 하지만 이곳은 아직 젊은이들에게 그러한 행동을 바라는 어르신들이 많고 이에 응해야 좋은 분위기를 만들 수 있어요. 프로그램을 운영하기에 앞서 지역 어르신들의 언어를 이해하는 것이 중요한 것 같아요. 그리고 지역의 명소가 되려면 지속적인 지원과 관심이 필요하다고 생각해요. 3년 했는데 생각만큼 성과가 안 나왔다고 접으면 오히려 지난 3년 간의 예산을 낭비하게 되는 거예요. 특히 농어촌 지역의 어르신들과 관계를 맺고 프로그램을 경험케 하는 데까지는 상당한 정성과 시간이 필요합니다.

3년간 프로그램을 운영하며 느낀 점이나 아쉬운 점이 있다면?

각 기관들이 합심해 문화파출소 사업을 시작할 때만 해도 주민들에게 크게 의미 있는 장소가 될 거라고 예상하지 못했을 거예요. 본격적으로 프로그램을 운영한 지 1년 반 정도 흐르니 이제야 조금씩 각 지역의 문화파출소들이 개성을 찾아나가는 것 같아요. 경찰관과 협력해 문화예술 프로그램을 만드는 건 피해자들의 심리 치료를 위해서라도 의미 있는 것 같아 지속되길 바라요. 특히 춘천처럼 자연에 둘러싸인 곳이라면 마음의 안정을 찾기에 더할 나위 없어요.

주요
프로그램

운영 시간	10:00~18:00
주소	춘천시 동면 가산로 4 춘천동면치안센터
연락처	070-4223-3972
웹사이트	blog.naver.com/13tongtong

문화예술 치유 프로그램
범죄 피해자와 가족, 또는 마을주민을 대상으로 예방 형태의 문화예술 치유 프로그램을 운영한다. 대표 프로그램인 〈놀다보면!〉은 섬유와 염색을 소재로 자신감을 회복하고 일상의 즐거움을 느낄 수 있도록 기획 운영되고 있으며, 〈뛰다보면!〉은 가면을 활용한 연극 놀이를 통해 자신의 내면의 소리를 자유롭게 표현하고 일상의 스트레스를 해소할 수 있도록 운영하고 있다.

문화안전망 프로그램
범죄·폭력 예방, 동네 치안, 교통 안전 등 사회적 문제 대응 및 예방을 위한 〈문화를 통한 안전망 구축형〉 프로그램을 운영한다. 〈아니로, 안돼요!〉는 유아를 대상 생활 안전, 성폭행 유괴 등 일상 생활에서 노출되기 쉬운 위험군을 예방하기 위한 인형극 프로그램으로 경찰청 교통계와 협력하여 진행한다.

일반인 대상 장르별 문화예술교육 프로그램
지역 주민을 대상으로 학습·배움·나눔을 전제한 문화예술교육 프로그램을 운영한다. 생활 속 풍경을 민화로 그려 보는 〈아름다운 우리 그림 민화〉, 아이와 성인이 함께 음악으로 어울리고 나아가 지역사회 연주 봉사로 배움을 확장하는 〈룰루랄라 신나는 우쿨렐레〉, 책을 통해 나와 주변인의 소통 방법을 익히고 자기 탐색의 시간을 가져 보는 초등, 성인 대상 〈소르르 마음 읽기〉 프로그램 등을 운영하고 있다.

지역 거점 공간 활성화 프로그램
관할 경찰서를 비롯한 지역 사회와 연관된 공공 기관, 기업 등 대상으로 문화파출소의 지속 가능한 플랫폼을 구축하기 위한 관계망을 만들어 가고 있다. 경찰관, 지역 기업 근로자 대상으로 공예 프로그램을 연계한 문화예술교육 체험 워크숍인 〈문화파출소 춘천에 가면!〉 등 다양한 프로그램이 운영되고 있다.

주민 수요에 기반한 자율 제안형 프로그램
동네의 숨은 고수들이 주민 강사로 참여하여 문화예술교육 프로그램을 기획하고 운영하는 프로그램과 공간을 지원하고 있다. 자발적인 주민들의 참여로 운영되는 〈학부모 독서모임〉, 수업 참여자들이 강사로 활동하며 각각의 재능을 나누는 〈배워서 남주자〉, 문화파출소 춘천 방문객을 모델로 추억을 기록하고 전시하는 〈수요일 추억의 사진관〉을 운영한다.

문화파출소란?

문화체육관광부와 경찰청이 손잡고 치안센터를 주민 친화적인 문화 공간으로 활용하기로 하고, 한국문화예술교육진흥원과 함께 조성한 사업이다. 지역 주민 누구나 문화예술 활동에 참여할 수 있도록 동네 치안센터를 중심으로 문화 나눔과 돌봄이 이루어지는 공간이다. 지역 주민이 함께하는 문화예술교육 및 예술 치유, 주민 자율 문화예술 활동을 지원한다. 문화파출소는 작은 단위의 치안센터를 활용하기 때문에 비교적 공간이 작다. 따라서 많은 인원이 근무하기보다 전문적인 상주 인력 1명이 도맡아 운영한다. 그들을 〈문화보안관〉이라고 부른다. 문화예술교육 프로그램, 치유 프로그램, 주민들의 공간 자율 사용 및 대관 등 문화파출소에서 벌어지는 다양한 문화예술 및 문화나눔 활동을 지원한다. 현재 서울 강북 수유6치안센터를 비롯해 경기 군포 산본치안센터, 대구 달서 도원치안센터, 울산 남부 신선치안센터, 전북 덕진 금암치안센터, 전남 여수 안산치안센터, 강원 춘천 동면치안센터, 제주 서부 서문치안센터, 충북 청원 사천지구대 등 전국 9곳에 조성되었다.

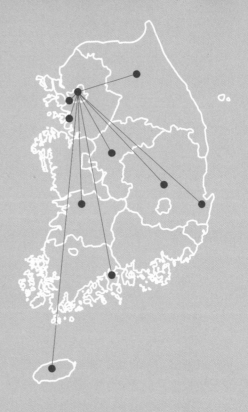

서울 강북 (수유6치안센터)	전남 여수 (안산치안센터)
경기 군포 (산본치안센터)	강원 춘천 (동면치안센터)
대구 달서 (도원치안센터)	제주 서부 (서문치안센터)
울산 남부 (신선치안센터)	충북 청원 (사천지구대)
전북 덕진 (금암치안센터)	

공간 디자인 방향

전국 9곳의 문화파출소는 각 도시의 맥락, 지역 특성, 지역 주민의 요구 사항 등을 종합적으로 검토해 주민의 접근과 이용이 편리한 열린 공간으로 디자인되었다. 기존 부지에 주차장, 휴게 공간이 부족할 경우 공간 확보와 확장성을 검토하며 장애인을 고려한 배리어 프리Barrier Free 개념의 디자인을 적용했다. 내부 활동이 밖에서 잘 보이노록 개방감 있는 디자인을 추구했는데, 파출소가 다가가기 힘든 곳에서 호기심을 갖고 모일 수 있는 장소가 될 수 있음을 전달하기 위해서다.

운영 특징

문화파출소는 치안센터 고유의 기능이 유지된 공간이라는 것이 특징이다. 치안센터장은 범죄 예방 순찰 및 위험 발생 방지, 치안 관련 민원 접수, 타 기관 협조 등 경찰 활동을 한다. 치안센터장은 또한 문화파출소에서 진행하는 문화예술교육 치유 프로그램, 주민 자율 공간 사용 등의 활동을 지원한다. 예를 들어 유아 자기지킴이 프로그램을 진행할 때 치안센터장이 포돌이 역할로 등장해 안전 규칙을 명확하게 전달한 〈오감자극놀이극 맹탕호랑이 골탕 먹이기〉, 동네 안전 지역 탐방 시 학생들과 동행한 〈청소년 방학 프로그램 우리 동네 보안관〉 등을 진행했다.

문화파출소가 지역 문화예술교육 공간, 동네 사랑방으로 정착하기 위해서 수혜자 부담 원칙을 적용하고 있다. 참여자들이 부담하는 참가비를 통해 문화파출소 사업의 지속성을 확보하는 동시에 프로그램에 대한 자발적이고 적극적인 참여를 유발하도록 기획한다. 예를 들어 일상적 생활 공간에서의 문화예술 활동 참여 기회를 증대하기 위해 문화파출소 강북에서는 〈내집앞 예술학교〉 프로그램을 요일별로 다양하게 개설해 주민들이 문화예술교육 프로그램을 쉽게 접할 수 있도록 했다. 프로그램에 대한 접근성을 높이기 위해서는 누구나 익숙한 활동으로 한 번쯤은 배워 보고 싶은 통기타 연주, 발레, 사진 촬영 등의 프로그램을 배치하는 것이 방법 중 하나다. 일상생활에 필요한 물건 또는 작품을 손수 만들어 볼 때 참여자들의 성취감과 만족감이 높아진다.

이용 방법

문화파출소에 직접 방문하거나 블로그, 이메일, 카카오톡 등으로 프로그램 신청 가능 여부를 확인할 수 있다. 원하는 프로그램에 참여 신청서를 작성 및 접수 후(현장 방문 또는 블로그에서 신청서 다운로드) 계좌이체 또는 현장 납부를 하면 된다. 입금 완료 및 프로그램 신청 확정 안내 문자가 확인된 이후 참여할 수 있다. 참가비는 보통 한 시간에 1~2만 원이다. 문화파출소 블로그에 문화예술 프로그램, 운영 규정, 후기, 일정표 등이 자세히 안내되어 있다.

문화파출소 블로그 artinpolice.arte.or.kr

03 제주 가믄마을의 기억을 기록한다　문화공간 양

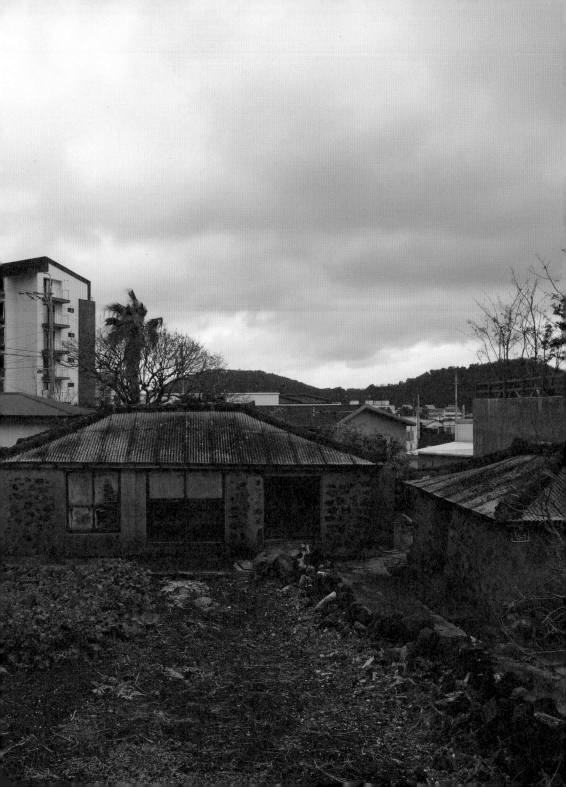

은 범진 관장은 〈삶과 더불어 함께하는 예술〉이란 무엇인가에 대해 생각이 많았다. 그러던 어느 날,

0~립 직 제주 외가댁에서 자란 그의 눈에 할머니의 집이 새롭게 보이기 시작했다. 할머니, 할아버지가 쓰던 가구와 물건,

온갖 서류들이 그대로 남아 있었고 그 곳에는 어머니의 추억도 묻어 있었다.

전시장으로 사용하기에는 층고가 낮고 공간도 좁게 나뉘어 있다. 중간중간 기둥도 서 있어 작품 설치에 애로 사항이 많겠다 싶은데, 작가들은 오히려 도전 의식을 부르는 흥미로운 공간이라고 한다.

4·3 사건 이후의 마을

약 600년 전 사람들이 모여들며 자연스럽게 취락이 형성되어 생긴 자연 마을인 거로마을은 클 거(巨), 늙을 로(老)를 써서 〈훌륭한 인물이 많이 배출되고, 학덕이 높은 원로가 많이 거주하는 마을〉을 뜻한다. 1800년대 이래 제주목에서 인재가 많이 배출되어 명성이 높은 마을이란 뜻으로 〈제일거로第一巨老〉라 불리기도 했다.

1940년대 대부분 농가들이 고구마, 감자, 양파, 수박 등 특수 작물의 재배 기술을 터득해 농가 소득을 높이기 위해 열심히 일했다. 하지만 그 오랜 역사를 담은 마을 이야기와는 다르게 CU편의점을 끼고 골목으로 들어서 본 거로마을의 첫 인상은 서울 외곽의 작은 동네와 크게 다르지 않았다. 양옥과 빌라가 서 있었고 그 길목 옆 땅이 꺼진 듯한 지형에는 문화공간 양이 자리잡고 있었다.

문화공간 양은 김범진 관장과 김연주 기획자가 2013년 제주 전통 가옥의 구조가 그대로 살아 있는 김범진 관장의 외갓집을 전시장, 레지던시 프로그램 공간, 세미나실 등으로 새롭게 고쳐 꾸린 곳이다. 길목보다 적어도 1층은 낮아 보이는 지형인 이곳이 제주도에서는 태풍을 피할 수 있어 집터로서 명당이라고 한다. 안거리와 밖거리, 똥돼지가 있던 화장실, 우영밭이 있는 제주도의 전형적인 공간 구조를 간직하고 있다. 제주도의 전통 가옥하면 으레 떠오르는 모습은 아닌 것 같다는 말에 김범진 관장은 1949년 1월 7일 4·3 사건으로 마을이 전소되고 1955년 봄에 흩어졌던 마을 사람들이 모여 함께 돌과 흙을 섞어 쌓아 만든 집이라고 설명한다. 여러 번의 개량 공사로 초가지붕은 슬레이트 지붕이 되었고 돌벽은 일부만

"우리가 거로마을을 중심으로 제주의 역사를 기록할 수
있었던 데에는 마을 주민의 신뢰가 쌓였기 때문이에요.
그 중심에는 공간이 있고요."
– 김연주 문화공간 양 기획자

"공동체라는 단어는 참 듣기 좋은 말이지만 자칫 잘못하면 개인의
생각을 침해받을 수 있어요. 주민의 생각만을 따라가다 보면 자신이
추구하는 색을 잃어버리게 될 수도 있거든요. 한쪽으로 치우치지
않아야 원하는 방향으로 일을 해나갈 수 있습니다."
– 김범진 문화공간 양 대표

남았지만 내부 구조는 그때 그대로다. 어려운 환경에서 마을
사람들이 그저 살기 위해 지은 집이니 벽과 바닥은 울퉁불퉁하고
모양새가 썩 빼어나지 않을 수밖에. 전시장으로 사용하기에는
층고가 낮고 공간도 잘게 나뉘어 있다. 중간중간 기둥도 서 있어 작품
설치에 애로 사항이 많겠다 싶은데, 작가들은 오히려 도전 의식을
부르는 흥미로운 공간이라고 한단다.

외할머니 집에서 발견한 삶 속의 예술

김범진 관장과 김연주 기획자가 만나 〈삶과 더불어 함께하는
예술〉이란 무엇인가에 대해 이야기를 나누던 어느 날, 어릴 적
제주 외가댁에서 지낸 김범진 관장의 눈에 할머니의 집이 새롭게
보이기 시작했다. 할머니, 할아버지가 쓰던 가구와 물건, 온갖
서류들이 그대로 남아 있었고 그곳에는 어머니의 추억도 묻어
있었다. 예를 들어 학교 선생님이던 할아버지가 상으로 받은 태엽
시계는 마을에서 유일한 시계였는데, 아이가 태어나거나 누군가
작고할 때면 마을 사람들이 항상 이 집에 뛰어들어와 〈몇 시냐〉
물었다. 그래서 김범진 관장 어머니의 주요 일과 중 하나가 시계가
멈추지 않도록 매일 태엽을 감는 일이었다. 〈밖거리〉 공간은
어르신들의 사랑방 같은 곳이었다. 그곳에서 어린이 김범진은
동요를 부르며 용돈을 받았다. 마당 곳곳에는 감나무, 대추나무,
석류나무 등이 있었는데, 할머니는 마당에서 열매를 따 손님을 위한
술을 담그곤 했다. 김범진 관장과 김연주 기획자에게 뒤죽박죽으로
보였던 집 안 풍경이 점차 모두 〈문화〉로 읽혔다. 개인의 추억을

넘어 공동체의 기억이고 마을의 역사였다. 〈삶 속의 예술〉에 대한
대답을 외갓집에서 찾은 것이다. 그렇게 그들은 거로마을의 여러
가지 기억과 현재를 기록하고 제주도의 문화와 예술을 연구하고자
제주도에 내려왔다.

다음 세대를 위한 기록

작가, 비평가, 기획자를 대상으로 한 〈예술가 레지던시〉, 신진
작가와 예술 경계의 확장을 시도하는 작가를 위한 〈전시 지원〉,
미술계의 주요 담론을 형성하고 논의하는 〈토론회〉, 〈강좌〉,
〈인문 예술 읽기 모임〉, 마을의 역사를 예술로 새롭게 재해석하는
〈공동체 프로그램〉 등이 문화공간 양에서 진행된다. 그중에서도
거로마을에 대한 기록은 김범진 관장과 김연주 기획자가 과업처럼
여기는 프로젝트다. 다양한 분야의 작가들과 협업해 거로마을의
과거와 현재를 영화, 만화, 설치, 회화 등으로 표현한다. 특히 제주의
모든 이야기가 4·3 사건과 떼려야 뗄 수 없기에 그때를 기억하는
어르신들의 증언을 기록하기 위해 애쓰고 있다. 「마을 입구에 있는
CU건물을 보셨을 거예요. 그 자리가 예전에는 공회당 자리였어요.
1921년 마을 주민들이 건립 자금을 자체적으로 부담해 세운 공동
집회장이었어요. 야간 강습소를 열어 지식 전달 장소로 쓰이기도
했고요. 지금은 저희에게 편의를 주는 장소이지만 4·3 때 강제로
모인 마을 사람들 중에 끌려 나간 사람들은 돌아오지 못했다고
해요. 희생되신 거죠.」 우리가 평소 무심하게 지나쳤던 풍경 속에
제주도민의 뼈아픈 기억이 묻어 있었다.

해외에는 지역 사회와 문화를 이야기하고 주민들과 함께하는 문화예술 공간이 많다. 대중을 위한 공간이라는
것이 꼭 대형 미술관만을 말하는 것은 아니다.

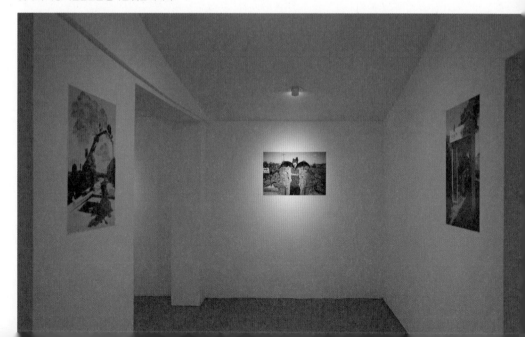

거로마을 어르신들의 이야기와 마을 곳곳의 역사는 작가에게
영감이 되어 주기도 하고, 그동안 무심했던 과거를 반성하게도
한다. 일러스트레이터 이지연은 거로마을의 능동산, 운동장,
몰푸리 등을 지도와 그림, 글로 남긴 『걷고 걸어 그리며 그리다』를
출판했고 만화가 이정헌은 거로마을에 거주하는 60세 이상
주민들을 인터뷰하며 그들의 모습을 그림과 글로 남겼다. 현재의
풍경과 이야기 그리고 한때 존재했던 무형의 마을 자산을 기록한
것이다. 과거와 현재, 남겨진 것과 새롭게 만들어진 것들이 공존하는
거로마을의 이야기를, 나아가 제주 역사에 대한 이야기를 문화공간
양은 다음 세대를 위해 기록한다.

"대중을 위한 문화 공간이라는 것이 꼭 대형 미술관을 말하는 것만은 아닙니다. 미술관이나 공공 기관은 큰 힘을 보태 줄 수 있지만 놓치고 가는 작은 부분이 있어요. 이러한 것을 지역 문화예술 공간이 챙길 수 있습니다."
− 정현영 레지던시 프로그램 참여 작가

김범진 관장은 문화공간 양을 하기 전 무슨 일을 했나요?

김범진 서울에서 회사 생활을 했어요. 직장을 그만두고 작가들과 만나면서 김연주 기획자를 알게 됐고 〈삶 속의 예술〉이란 무엇일까에 대해 고민하게 되었어요. 그러다 문화공간 양이 설립되기 전, 외할머니가 몸이 편찮으셔서 더 이상 이 집에서 살기 어렵게 됐어요. 2012년에 김연주 기획자와 작가들과 내려와 집을 다시 보니 할머니가 마을 사람들에게 담근 술을 대접하기 위해 심은 오가피나무, 석류나무, 대추나무를 비롯해 마을의 중요한 물건이기도 했던 태엽 시계를 관리하던 어머니의 추억 등이 문득 색다르게 느껴지더라고요. 현재의 눈으로 과거를 회상하니 그 모든 것들이 하나의 예술 형식으로 보였고 이곳에서 무언가를 시작할 수 있겠다는 자신감이 생겼어요.

사람을 부를 때 사용하는 제주도 방언 〈양〉을 공간의 이름으로 정한 이유가 궁금해요.

김연주 낯설고 어려운 문화예술 공간이 아닌 지역 주민들이 편하게 들를 수 있는 공간이 되겠다는 의미에서 〈양〉이라 지었어요. 〈양〉은 사람을 부를 때 사용하는 제주어로 문화와 예술로 사회에 말을 걸고 싶었어요. 많은 사람들과 더불어 함께하는 공간이라는 〈둘 양(兩)〉이라는 뜻도 있고요. 김범진 관장의 외할머니 성함이 양계옥인데, 할머니의 성에서 따온 것이기도 해요. 많은 사람들이

제주도 여자는 강인하다고 말하는데, 할머님 세대에서 제주도
여자는 일만 많이 했지 소보다 못한 대우를 받았다고 해요. 그래서
여성인 할머니의 성을 공간 이름으로 내세워 소수자 문제에 관심을
가지겠다는 의지를 표현한 것이기도 합니다.

2013년 마을에 문화공간 양이 생겼을 때 주민들의 반응은 어땠나요?

김범진 　동네 어르신들이 걱정을 많이 하셨어요. 문화공간,
갤러리라는 것은 도립 미술관처럼 크고 멋진 것이라고

작가들의 작업을 독려해 주고 나아가 제주도민을 대상으로 미학, 인문학 등 전문적
프로그램을 진행할 뿐만 아니라 마을 행사를 함께할 만큼 주민과 편하게 어울리고 있다.

생각하더라고요. 집이었던 곳에서 무엇을 할 수 있다는 건지 전혀
가늠하지 못하셨어요.

김연주 반면 청년회는 반가워했어요. 마을 앞 공업 단지가 점점
부지를 확장하며 마을 안으로 들어오려 하고 주변에는 볼거리가
많지 않은데 동네에 문화예술을 경험할 수 있는 공간이 생긴다는
것에 반색했어요.

공간을 유지하려면 꽤 많은 비용이 들 것 같아요. 수익 모델은
무엇인가요?

김범진 프로그램은 제주문화예술재단 같은 공공 기관의 보조금으로
진행하고 공간 운영은 후원금으로 유지하고 있지만, 그것만으로는
부족해 개인적으로 아르바이트를 병행합니다. 사실 문화공간 양을
만들 때부터 공간 유지에 대해 가장 많이 고민했어요. 좀 더 많은
후원금을 받기 위해 대중적인 프로그램을 기획하거나 카페 등을
함께 운영할 수도 있지만 그렇게 되면 처음에 우리가 의도했던
방향이 변질될 것 같아 하지 않으려 해요. 수익에 대한 부분은
지속적으로 고민하게 될 것 같습니다.

김연주 기획자는 서울에서 공공 미술 기획 일을 했다고 들었어요.
제주도에 정착하게 된 배경이 궁금합니다.

김연주 아트컨설팅서울이라는 회사에서 공공 미술과 미디어 아트
관련 일을 했어요. 어떻게 하면 사람들이 쉽고 가깝게 예술을 느낄
수 있을지에 대해 관심이 많았죠. 컴퓨터 기반의 미디어 아트는
인터넷을 통해 많은 사람들이 즐길 수 있을 거라 생각했지만 모든
세대가 접근하기 어렵다는 한계가 있어요. 공공 미술도 아쉬운
점이 있었어요. 공공 미술로 기획했던 전시는 거리에 일정 기간
작품을 설치하는 작업이었는데, 결국 작품을 철수해야 해서
아쉬움이 늘 있었어요. 그러던 중 작가들과 김범진 관장의 외가댁에
방문했는데 이곳이라면 지금까지 찾지 못한 의미 있는 무언가를 할
수 있을 거라는 느낌이 들었어요. 마을 사람들과 이야기를 나누며
앞으로 어떤 예술을 기획하면 좋을지 생각도 분명해졌고요. 지금
전시장으로 쓰고 있는 공간은 당시만 해도 바닥은 울퉁불퉁하고
벽지가 대충 붙어 있었어요. 함께하기로 한 작가의 도움을 받아
김범진 관장과 지금껏 문화공간 양을 만들고 있습니다.

평소 문화예술을 잘 접해 보지 못한 노인 인구가 많은 동네에 문화
공간을 오픈하는 것이 쉽지는 않았을 것 같아요.

김연주 문화공간 양은 주로 현대 미술을 다루는데, 〈지역 주민들과
함께하겠다는 당신들의 의도와 너무 다른 활동을 하는 것 아니냐〉,
〈어르신들이 이해를 잘 하시겠냐〉고 묻는 이들이 많아요. 우리는
방문자들과 일일이 대화를 해요. 한 분 한 분에게 천천히 작품을
설명해 드리면 모두 이해하고 감상문도 남기고 가세요. 다양한

이야기를 담을 수 있는 그릇이 예술이 될 수 있다는 것을 거로마을 사람들과 이야기하며 깨달았어요.

김범진 우리가 마을에서 활동하는 걸 보시고 몇몇 주민들이 바라는 것을 말씀해 주셨어요. 예를 들어 미술 수업을 해달라, 벽화를 그리자 같은 프로그램을 요청하는데 우리가 모두 하기에는 어려워요. 우리는 마을에서 일시적인 이벤트보다 관계를 형성하며 천천히 오래, 멀리 가고 싶어요. 우리 방식만 고집하며 고립되고 싶지도 않기에 마을 사람들과 시간을 갖고 계속 의견을 나누고 있어요.

레지던시 프로그램에 해외 작가도 참여하더라고요. 그들은 어떻게
이곳을 알고 찾나요?

김범진 지난해 베를린에 있는 아시아 현대 미술 플랫폼
〈논베를린〉을 찾아가 인연을 맺었어요. 그곳에서 진행한 공모에서
선정된 이들이 문화공간 양에 오는 거예요. 프랑스, 네덜란드
등의 다국적 큐레이터와 작가이고 베를린을 기반으로 활동한다는
공통점이 있습니다. 제2차 세계 대전 중 독일인이 자행한 유대인
대학살〈홀로코스트〉등 역사, 사회, 정치에 관심을 갖고 있어요.
한국의 5·18, 제주 4·3에 관심이 많아 문화공간 양의 레지던시
프로그램에 지원했어요.

그들은 이곳에서 어떤 활동을 하나요? 해외 플랫폼과 관계를 맺는
이유가 궁금합니다.

김범진 보통 한달 정도 머물러요. 한국의 근현대사를 연구하고 제주
작가들과 관계를 맺기도 하죠. 한국의 문화에 대해서도 관심이 많은
것 같아요. 문화공간 양에 머문 큐레이터와 작가가 제주도의 역사를
알리고 제주도 작가들을 베를린에 소개하면 좋겠어요. 이곳에
머물렀던 한 베트남 작가는 여러 나라의 레지던시 프로그램에
참여해 봤는데 아시아 중에서는 특히 제주도가 인상적이라고 해요.
4~5월의 제주 풍경은 너무 아름다운데 그 뒤에 숨겨진 비참한 4·3
사건이 가슴을 너무 아프게 한다고.

공간이 설립된 지 햇수로 6년 차죠. 가장 힘들었던 것은 무엇이며
이를 어떻게 해결했나요?

김범진 공간을 지속시키는 것이 가장 어려운 문제예요. 아마
우리뿐만 아니라 다른 곳도 사정은 비슷할 것 같아요. 그저 최대한
천천히 가려고 해요. 천천히 가려는 건 지속하기 위한 방법이고
지속하려는 건 살아남고 싶다는 의지이기도 해요. 지원금과
아르바이트로 힘들게 운영하고 있지만 마을 분들의 관심과 격려가
힘이 되어 버틸 수 있는 것 같아요.

지역 중심의 창작 활동과 시스템을 갖추기 위해 특별히 신경 쓰는

부분은 무엇인가요?

김연주　특별한 시스템은 없어요. 이 공간에서 작가와 마을 주민이
함께하는 활동이 시스템이 되는 것 같아요. 우리가 거로마을을
중심으로 제주의 역사를 기록할 수 있었던 데에는 마을 주민의
신뢰가 쌓였기 때문이에요. 그 중심에는 공간이 있고요. 공간이
매개가 되기에 여러 작가와 주민들이 소통하며 시간을 보낼 수
있다고 생각합니다.

김범진　여기서 주의할 점은 관계가 돈독해지는 만큼 위험도
따릅니다. 〈공동체〉라는 단어는 참 듣기 좋은 말이지만 자칫
잘못하면 개인의 생각을 침해받을 수 있어요. 주민의 생각만을
따라가다 보면 자신이 추구하는 색을 잃게 되어 버릴 수도 있거든요.
한쪽으로 치우치지 않아야 원하는 방향으로 일을 해나갈 수
있습니다.

문화공간 양의 레지던시 프로그램에 참여한 이유가 궁금합니다.

정현영　김연주 기획자가 서울에서 일할 때 다른 프로젝트로 인연을
맺은 적이 있어요. 문화공간 양의 프로그램을 기획하는데 함께 마을
프로젝트를 진행해 보자고 제안받았어요. 2013년과 2014년 두
차례에 걸쳐 총 6개월간 문화공간 양의 레지던시 작가로 거로마을에
머물며 그 기간 동안 제작된 작업으로 개인전을 열고 동네 주민들과

벽화 작업을 했어요. 그때가 문화공간 양의 초창기였고, 이곳의
존재를 마을 사람들에게 알리면서 앞으로 어떠한 일을 할 수 있을지
모색해 보는 단계였습니다. 문화공간 양 앞에 팽나무 한 그루가
있는데, 지금 어르신들에게는 그 나무 아래에서 이야기도 하고
만남의 장소로도 사용했던 추억의 장소인가 봐요. 그 팽나무를 두른
벽에 타일 모자이크 벽화를 마을 사람들과 함께 제작했습니다.

레지던시 프로그램에서 지원받은 것은 무엇인가요?

정현영 숙소와 직업 공간, 한 날에 30만 원의 지원금을 받아요.
원하면 개인전을 갖도록 전시 공간과 함께 평론, 엽서, 전시 제반
사항 등도 지원해 줍니다.

다른 레지던시 프로그램과 비교해 문화공간 양만의 매력이
있다면요?

정현영 미국에서 두 곳, 한국에서 세 곳의 레지던시를 경험했는데,
레지던시 프로그램의 형태는 크게 두 가지로 나뉩니다. 작가가
개인의 작업에만 몰입할 수 있도록 지원해 주거나 지역 사회와
함께 활동하도록 장려하는 것이죠. 문화공간 양은 지역 사회와
함께하면서도 작가의 전문성을 보호한다는 특징이 있어요. 지역
활동에 특화된 레지던시 프로그램의 경우 많은 사람들이 쉽게
접근할 수 있도록 대중성을 강조하는 편인데 문화공간 양은

독특하게도 지역 사회 내에 있으면서도 작가에게 지역에 맞추기를
요구하지 않아요. 또한 제주도민을 대상으로 미학, 인문학 등 전문적
프로그램을 운영하고 더 나아가 마을 행사를 주도할 만큼 주민과
편하게 어울리는 것이 인상적이었어요.

이곳에 머물며 작품에 영향을 받거나 개인적으로 변화된 점이
있다면 이야기해 주세요.

정현영 마을 사람들과 교류하며 자연스럽게 제주도의 환경과
4·3 사건의 역사 등을 알게 되었어요. 문화공간 양에 오기 전까지
제주도는 그저 아름다운 섬, 휴양지 정도로만 알았어요. 제가 알고
있던 사실과 다른 실제를 알게 되며 제 작업 방향도 조금 바뀌었어요.
예전에는 자연을 소재로 한 추상 작업을 주로 했다면 지금은 그림을
구상할 때 사람들의 삶과 역사를 참고하게 됐어요.

아쉬운 점은 없었나요?

정현영 문화공간 양의 문제라기보다 공공 기관의 시스템에 문제가
있는 것 같아요. 12월이 되면 모든 프로젝트가 끝나야 하고 1월에
다시 제안서를 써야 하는 구조 안에서 운영을 해야 하니 장기
프로젝트를 할 수 없어요. 작은 문화예술 공간의 경우 내년 예산이
어떻게 될지 모르니 인력을 붙잡고 있을 수 없죠. 짧은 사업 기간
안에 가시적 결과물을 내야 하는 것 때문에 발생하는 문제점도

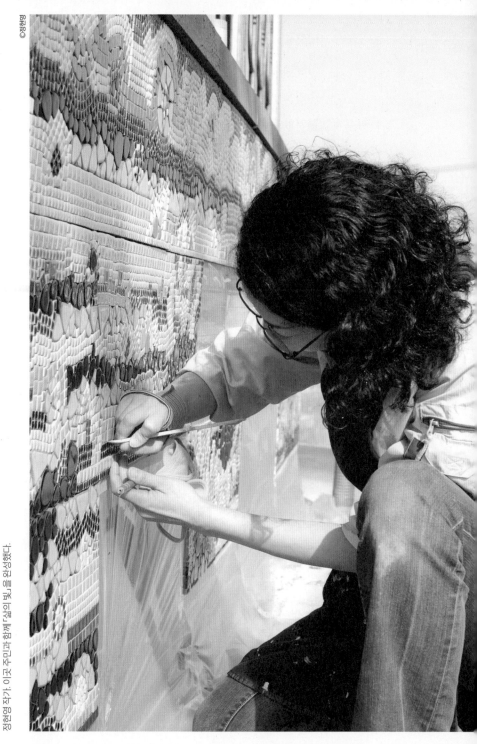

©정현영

문화공간 양레지던시 프로그램에 참여한 두 작품을 구성할 때 사람과 역사를 참고하게 됐다는
정현영 작가. 이곳 주민과 함께 「삶의 빛」을 완성했다.

있고요. 미국 필라델피아 시청의 벽화 프로그램과 2년간 마을 사람들과 함께하는 공공 미술 커뮤니티 벽화 프로젝트를 진행한 적이 있어요. 마을 사람들과 모여 주제 선정부터 디자인, 작업까지 끊임없이 이야기를 나눠요. 벽화 하나를 제작하는 데도 4~5개월을 투자해요. 사전에 의견을 모으는 데만 두 달 정도 걸려요. 그렇게 만든 벽화는 시간이 흘러 낡고 부서져도 주민 스스로 기금을 마련하고 보수하더라고요.

문화공간 양처럼 공간의 크기는 작지만 지역의 역사를 이야기하고 이를 예술로 풀며 사람들과 대화할 수 있는 공간이 필요한 이유는 무엇인가요?

정현영 한국에서는 아직 보편화되지 않았지만 해외에는 지역 사회와 문화를 이야기하고 주민들과 함께하는 작은 문화예술 공간이 많습니다. 대중을 위한 공간이라는 것이 꼭 대형 미술관을 말하는 것만이 아니라는 거죠. 미술관이나 기관은 큰 힘을 내줄 수 있는 반면 놓치고 가는 작은 부분이 있는데 이러한 것들을 지역 문화예술 공간이 챙길 수 있습니다. 미술관, 갤러리가 편하게 드나들 정도의 익숙한 공간이 되기 위해서는 어릴 적부터 문화예술교육이 시작되어야 한다고 생각해요. 문화공간 양처럼 전문가를 키워 낼 수 있을 정도의 큰 역량을 갖춘 작은 공간이 마을 안에 있다는 것은 획기적이에요. 앞으로 우리나라가 문화 선진국으로 가기 위한 방향을 보여 주는 것 같아요.

주요
프로그램

문화공간 양

운영 시간	상시 관람 12:00~18:00(목~일)
	예약 관람 10:00~20:00(매일)
주소	제주시 거로남 6길 13
연락처	064-755-2018
웹사이트	www.culturespaceyang.com

전시

회화, 공예, 사진, 영상, 설치 등 다양한 분야의 현대 미술을 선보인다. 전시가 열리면 작품에 대한 진지한 논의가 이루어져야 한다는 생각에 일반적인 오프닝 대신 전시마다 작가와의 대화를 진행한다.

공동체 프로그램

예술가들과 함께 마을의 역사, 행사, 사람 등을 다양한 매체로 기록한 〈거로소사〉, 마을 사람이 마을을 기록한 자료를 모아 사진과 영상으로 기록해 온 〈기록의 기록〉, 이 두 사업의 결과물을 데이터베이스로 구축하는 〈거로기록보관소〉 작업을 하고 있다.

인문예술 읽기모임

매년 하나의 주제를 정하고 그 주제에 맞춰 서로 논의할 수 있는 새로운 형식을 고민하며 2015년부터 책을 같이 읽고 이야기를 나누는 〈인문예술 읽기모임〉을 시작했다. 격주 목요일과 금요일에 열리며, 제주도 문화와 예술을 위한 논의까지 넓혀 가고 있다.

주민 참여 프로그램

거로마을 주민과 지속적 관계를 형성하고 주민이 삶 속에서 예술을 즐기도록 하기 위해 기획한 프로그램이다. 거로마을회와 함께 4·3 사건 70주년을 맞아 재즈 음악회를 열었다. 거로마을은 현재 70세 이상 노인 인구가 150명이 넘는다. 대부분이 이곳에서 나고 자란 분들인데, 이들에게 문화공간 양의 성격을 제대로 알린 개관 기념전을 시작으로 주민과 함께 즐길 수 있는 프로그램을 꾸준히 기획한다.

레지던시 프로그램

이론가, 작가, 지역 사회 등 다양한 소통 구조를 만들고 담론을 형성하기 위해 기획했다. 공동 거주, 공동 작업 공간이라는 환경 조건에 의해 서로 마주할 기회가 많아진 입주 작가들은 작업에 대한 이야기를 격의 없이 할 수 있는 기회가 생겼다. 이론가는 작가와 함께 생활하며 작가와 작품에 대해 조금 더 깊이 있게 이해할 수 있고 작가는 미술 이론과 세계 미술계의 흐름을 접할 기회가 많아졌다.

04 성북구 지역 주민의 커뮤니티 시어터 미아리고개예술극장

진정한 마을 극장을 만들기 위한 준비 단계

미아리고개는 서울시 성북구 돈암동과 길음동을 잇는 고갯길이다. 6·25전쟁 당시 서울 북쪽의 유일한 외곽 도로로 전쟁 발발 초기에 조선 인민군과 대한민국 국군 사이의 교전이 벌어진 역사적인 장소이기도 하다. 노래「단장의 미아리고개」의 무대로도 잘 알려진 이곳에 최근 지역 예술인들의 발걸음이 잦아들고 있다. 그 이유는 지역 예술 단체 및 지역 주민들의 활동 공간으로 적극 활용되고 있는〈미아리고개예술극장〉때문이다. 특히 청년 예술가들의 실험 정신을 발휘할 수 있는 무대로 관심을 받고 있는 이곳은 100여 명이 앉을 수 있는 계단식 객석이 있는 소극장이다. 연극뿐 아니라 다양한 분야의 전문가들이 작품을 준비하고 발표할 수 있는 커뮤니티 공간으로 활용되고 있다. 1998년 활인소극장으로 출발해 2001년 미아리사랑방이라는 이름으로 운영되었다가 2003년 아리랑아트홀로 명칭 변경, 2009년 한국예술종합학교 위탁 운영 등 여러 사람의 손에서 손으로 옮겨지며 애물단지 취급을 받았던 소극장이 이렇게 주민들에게 관심을 받으며 활발하게 움직일 수 있는 배경에는 2017년 6월 성북문화재단이 마을담은극장 협동조합과 협업해 공동 운영을 하면서부터다. 예술가들이 극장에 콘텐츠만 제공하는 수동적인 관계를 넘어 근무 형태, 하드웨어 관리 등 극장 전반을 함께 논의하고 결정한다.

이들이 가장 먼저 한 일은 화장실에 있던 배전반을 안전한 곳으로 옮기는 작업이었다. 전기가 들어오는 메인 시설이 화장실에 있다는 것은 주유소에서 가스 버너를 켜는 거나 다름 없는 위험한 일인데,

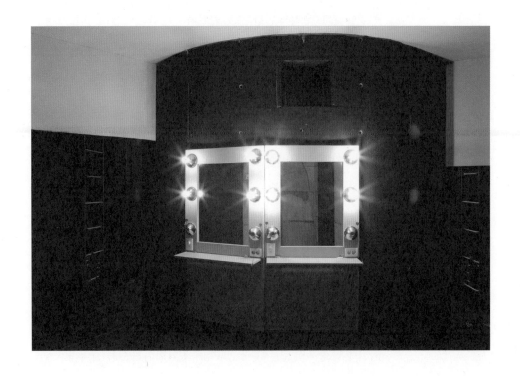

"돈을 떠나 이 일은 우리 지역의 일이니 마땅히 내가 나서서 해야 하는 것이라고 생각해요. 그러다 보니 직원이나 예술가로서 이곳에 모이는 게 아니라 동네 친구가 되어 만나는 거예요. 동네 친구랑 일을 한다는 느낌인 거죠."

— 권경우 성북문화재단 본부장

그동안 시설 운영 전문가가 배치된 적이 없어 위험도 인지되지 못한 채 사용하고 있었다. 패브릭이었던 바닥은 물청소가 간편한 소재로 바꾸고 관객을 위한 방석도 준비했다. 인력 배치와 인테리어 공사, 소품 등 모두 협동조합원들의 손으로 직접 했다. 성북문화재단이 공연 전문가들과 공동 운영을 선택한 데에는 극장이 지역 주민들에게 〈우리의 공간〉으로 인식되길 바라는 마음에서다. 지역 예술가와 주민이 무엇을 원하는지 알아야 〈진정한 마을 극장〉이 될 수 있다고 생각했다. 그래서 성북문화재단은 공동 운영이라고 하지만 행정적인 문제를 해결하고 지원만 할 뿐 지역 예술가와 주민들이 마음껏 상상하고 활동할 수 있게끔 최대한 뒤에 물러서 그들을 살펴본다. 마치 아이들이 잘 뛰놀 수 있도록 거친 바닥을 다져 주고 지켜보는 부모 같은 모습이다.

지역 문화의 생태계를 만든 극장

마을담은극장 협동조합은 공유성북원탁회의에 의해 탄생된 민간 그룹이다. 공유성북원탁회의는 지금 미아리고개예술극장이 지역 예술가와 주민들의 커뮤니티 공간이 될 수 있도록 결정적인 역할을 한 중요한 그룹이다. 공유성북원탁회의는 성북 지역의 운영 위원 20명, 예술 마을 만들기 모임 활동가 100여 명, 기관 관계자 30여 명, 참여 예술가 및 주민 150여 명 등 300여 명이 모인 그룹으로 그중 50여 명이 미아리고개예술극장 워킹 그룹에 관심 갖고 2015년 1년 동안 성북문화재단과 시범 운영을 해보는 단계를 가졌다. 1년 동안 100회 정도의 회의를 했고 낭독 공연, 연극, 포럼,

어린이 워크숍 등 다양한 형태의 공간으로 쓰일 수 있도록 여러 실험들이 폭발적으로 일어났다. 2016년 미아리고개예술극장 워킹 그룹이 마을담은극장 협동조합으로 조직화되면서 공간이 지닌 한계와 운영상의 문제를 살펴보고 지속 가능한 공간을 만들기 위한 매뉴얼을 만들기 시작했다. 마음담은극장 협동조합의 이사장이자 극단 청년단의 대표 민새롬은 준전문인력에 해당하는 상주 인력을 뽑자고 제안했다. 극장 매니저, 무대 감독, 기술 감독이 상주해야 한다는 것이다. 안전을 책임지고 극장을 제대로 관리하기 위한 최소한의 인력이 필요하다는 그의 의견에 성북문화재단은 수용했고 사람을 고용했다. 대부분의 소극장은 대표가 1인 4역을 하는 바람에 안전 관리가 제대로 이루어지지 못하는 편인데, 소극장에서 전문 인력이 상주하는 곳은 아마 전국에서 미아리고개예술극장이 유일할 것이라며 자랑스러워 한다. 이러한 과정 중에 시민 극단도 탄생했다. 2015년 서울시 극단 시민연극교실의 예산을 성북문화재단이 가져와 성북구 내 석관동, 성북동, 동선동, 정릉동의 자치 단체와 함께 만들었다. 1년 동안 프로그램을 경험해 본 시민들은 공연을 계속하고 싶다는 열정으로 자체 시민 극단을 만들었다. 극장은 단순히 연극을 발표하는 장소로만 쓰이는 것이 아닌 공공의 역할을 겸하는 곳이라는 생각으로 공동체 경험을 제공하기 위해 기획한 프로그램인데 시민을 능동적 참여자로까지 변화시켰다. 서울시 극단 시민연극교실의 예산을 따오기 위해 먼저 지자체의 동의를 모두 구한 뒤 공모 지원 사업 PT에 들어간 성북문화재단은 건강한 지역 문화 생태계를 만들기 위한 초석을 다지고자 시민연극교실을

활용했다고 한다.

「많은 문화예술 프로그램에서 강사와 수강생의 일회성 관계가
아쉽다고 생각했어요. 그래서 저희는 주민을 대상으로 한 연극
교실을 만들 때 무엇보다 지역 예술가를 중요하게 생각했어요.
성북구에 거주하거나 활동하는 예술가들과 프로그램을 만들었어요.
지역 기반의 예술가들이 주민을 만나게 되면, 단순히 선생과 학생의
관계가 아니라 공동체의 일원으로 서로를 생각하게 돼요. 공연이나
지역 축제뿐 아니라 동네 어디에서든 또 다시 만나게 될 관계라고
생각하는 거죠. 또 하나 고려한 것은 한국의 예술가들은 직장인들과
똑같이 거주지를 베드타운으로 생각해요. 그런데 자신이 속한
지역에 생계를 위한 활동이 생긴다면 거주지에 머무는 시간이
길어지고 주민들과의 관계도 생기겠죠. 그러면서 자연스럽게
그들로부터 지역문화예술이 발생할 테고요.」지역문화예술을 넘어
예술가들의 생존 방식까지 고려한 성북문화재단의 권경우 본부장의
설명이다.

애물단지에서 주민의 중심이 된 공간

한국에서는 지역 예술가라고 하면 조금 왜곡된 시선으로 바라본다.
예술계 중심에서 어울리지 못하고 뒤쳐진 사람으로 오해하는
사람이 더러 있다. 지역 예술가는 지역 특성의 문화예술을 소스로
콘텐츠를 만드는 사람이다. 소위 유명 예술가와 대비시킬 수 있는
그런 개념이 아니다. 한 예로 공유성북원탁회의 일원인 연출가
김진경이 정릉을 소재로 정릉동 주민과 함께 만든 「태평가」가

성북문화재단이 공연 전문가들과 공동 운영을 선택한 데에는 극장이 지역 주민들에게 〈우리의 공간〉으로 인식되길 바라는 마음에서다. 지역 예술가와 주민이 무엇을 원하는지 알아야 〈진정한 마을 극장〉이 될 수 있다고 생각했다.

문화체육관광부 주최로 열린 〈제7회 전국 주민자치센터 문화 프로그램 경연대회〉에서 대상을 수상했다. 〈지역적인 것이 가장 세계적이다〉라고 생각하는 성북문화재단은 이를 통해 지역 고유의 매력적인 이야기를 전국으로, 전 세계로 알리고 싶다. 민새롬은 이러한 이유에서 미아리고개예술극장 같은 공간이 더 많이 생기길 바란다. 그리고 마을 소극장이 살아 남을 수 있는 방법이라고 생각한다. 「지난 한 해 동안 대학로 소극장 50여 곳이 문을 닫았어요. 대학로의 많은 소극장이 문을 닫은 이유는 극장 대표가 배우, 연출, 시설 운영 등 모든 것을 혼자 감당해야 했기 때문이라고 생각해요. 앞으로는 개인뿐만 아니라 지역 자치 단체, 문화재단 등도 혼자서 시민 극장을 꾸려 나가지는 못 할 거예요. 극장은 혼자서 이끌거나 소유하겠다고 해서 감당할 수 있는 공간이 아니거든요. 공연예술은 각각의 이해관계자들이 고립된 섬처럼 독립되어 있으면 안 돼요. 미아리고개예술극장의 존재가 유의미한 이유는 민간, 문화재단, 구청 등의 이해관계자들이 서로 인풋을 내고 협력해 운영하고 지켜내기 위해 노력하는 유일무이한 공간이기 때문이에요.」 이는 아마 공연장뿐 아니라 앞으로 문화예술 관련 모든 시설이 받아야 할 미션이기도 하다. 지역 예술가와 주민이 지역의 콘텐츠를 발견하고 발전시키며 지속 가능한 관계를 만들기 위해서는 그들을 한곳에 모을 수 있는 공공의 무대가 필요하다는 것을 미아리고개예술극장이 말해 주고 있다.

interview

유희정 성북문화재단 미아리고개예술극장 담당 /

민새롬 지역 예술가 & 미아리고개예술극장 총괄 감독 /

권경우 성북문화재단 문화사업 본부장

무대, 조명, 음향 디자인을 경험해 볼 수 있는 마을 극장 무대 학교 프로그램이 인상적이에요.

민새롬 서울문화재단의 공연장상주단체 육성지원사업의 일환으로 진행한 거예요. 다른 극장에서는 대부분 연극 교실 형태로 진행하는데 미아리고개예술극장의 상주 단체인 프로덕션 그룹 〈극단 청년단〉의 특기를 살려서 만들었어요. 공연은 연극으로만 이루어지는 것이 아니라 무대를 돋보이게 하는 조명, 음향, 무대 디자인도 필요하잖아요. 스태프 프로덕션 교육을 받아 보고 싶어하는 사람도 있었고 극장 사용 입문 매뉴얼을 만들어 보는 것도 필요하다고 생각해서 시도했어요.

유희정 성북구에는 대학도 많고 소극장도 많아요. 저희는 시민 극단도 있고요. 그래서 무대 위에 서는 경험뿐 아니라 극장의 전반적인 경험을 제공해 보는 것도 좋겠다고 생각했어요. 이같은 프로그램은 극단 청년단이 상주하고 있기 때문에 가능한 거예요.

민새롬 소극장에서는 프로와 아마추어 사이의 준전문 인력이 필요한 경우가 많아요. 그렇다고 무대학교 프로그램에서 배운 기술을 반드시 극장을 위해 쓸 필요는 없어요. 자신의 개인전을 위해 무대 연출을 배우는 사람, 영화 전공자인데 음향에 관심 있어서 온 사람, 기획자인데 스태프와 커뮤니케이션을 더 잘하고 싶어서 배우는 사람 등 여러 분야의 사람들이 신청해요.

예산과 행사성 프로그램, 공연만 가지고 소극장을 살릴 순 없다. 프로그램이 없어도 매일 출근해서 공간을 관리해 줄 수 있는 인력을 배치하는 것이 가장 중요하다.

극단 청년단과 고개앤마을 협동조합이 함께하는 주민참여
공공프로그램 〈성북 올스타즈〉도 흥미로웠어요. 실제 오디션을 통해
시민 배우를 뽑았다고요.

민새롬 일반 연극 교실과는 다르죠. 실제 오디션을 통해 그 배역에
맞는 사람을 뽑고 아마추어와 프로가 함께 공연을 만드는 거예요.
배우는 시민이 하고 공연 전문가는 조명, 무대, 음향 등의 스태프를
맡았어요. 20대부터 60대까지 다양한 연령대가 참여했어요.
20대는 연극과를 졸업하고 바로 무대에 서지 못한 친구들이 많고
60대 넘어서는 취미 생활로 연극을 하는 분이 많아요. 지난해에는
고등학생도 있었어요.

〈사전 제작 단계〉 활성화를 위한 공간 지원 사업 맵 MAP 에 대해
자세히 설명해 주세요.

민새롬 서울시 사업을 성북문화재단 스타일대로 풀어 본 거예요.
보통 공연을 한 편 만드는 데 3개월에서 2년, 길게는 4년이 걸려요.
하지만 현행 기관의 공연 관련 지원금 정책 항목을 살펴보면 공연을
개발하는 단계에 필요한 제작 비용은 책정되어 있지 않아요. 일회성
출연료, 연출비, 의상비, 무대 제작비 등 30년 전 지원금 항목과
똑같아요. 공연은 점점 문화에서 산업 영역으로 넘어가고 필요한
인력과 장비도 변해 가고 있는데 지원금 정책은 예전 그 자리에
머물러 있어요. 지원 정책 연구자나 수행하는 기관 등이 공연을

일회성 행사로만 바라보는 것 같아요. 사전 제작 단계는 이러한
한계를 넘어서 창작자들의 아이디어 발상 단계, 관객에게 발표하기
이전 단계에 필요한 공간을 무료로 지원해 주는 사업이에요. 극단
다이얼로거가 미아리고개예술극장에서 연습하고 대학로에서
발표했고 스트리트 댄스 단체 저스트 댄스에게는 공간뿐 아니라
테크니컬 리허설을 할 수 있도록 지원했어요. 다른 극장에서도 조명,
음향 등을 연출할 수 있도록 테크니컬 바이블(기술 자료)을 만들어
준 건데, 그걸 가지고 영국의 국립 극장 6곳에서 공연을 했어요.
소리꾼 조아라는 이곳에서 연습한 것을 발전시켜 정동극장에서
관객을 만났고요. 〈맵〉 사업은 창작자들에게 실험할 수 있는 공간,
실패해도 되는 구간을 제공해 주는 거예요. 극장이 발표뿐 아니라
여러 가지 형태로 쓰일 수 있다는 가능성을 보여 주는 거죠.

롤모델로 삼은 공간이나 프로그램이 있나요?

민새롬 워킹 그룹 회의에서 나온 사례 중 하나로 참고한 것이 일본의
자 코앤지 공공 극장이에요. 미아리고개예술극장과 비교하기엔
대형 극장이긴 하지만, 운영 구조를 보면 지역 문학인, 예술인
원로들로 구성된 민간 자문 기구가 큰 영향력을 미치는 구조예요.
대부분의 한국 공연장은 중앙 정부 의존형으로 운영되는 것 같아요.
그렇다 보니 예술가들도 중앙 정부 의존형 예술가만 크고 있어요.
공연 예술가들의 리그가 다양해져야 문화예술도 풍성해질 수
있지 않을까요? 지역을 통해 다양한 문화를 경험하고 성장하며

사방에서 두각을 드러낼 수 있는 환경이 조성되면 좋겠어요. 미국의 브로드웨이나 영국 런던의 웨스트앤드의 공연이 다 그렇게 지역 또는 지역 대학과 연계해 예술인들을 성장시키고 있어요. 지금 미아리고개예술극장이 지역민을 위한 공간으로 제공되고 있는 것처럼요.

성북구 지역 축제를 살펴보면 주민들이 적극 참여하는 모습이 인상적이더라고요.

권경우 한국의 지역 문화 관련 축제를 살펴보면 예산을 공급 방식으로만 지원하는 경우가 많아요. 기관(생산자)과 주민(소비자)밖에 없는 구조예요. 예술가는 용병처럼 투입되었다 떠나는 방식이죠. 하지만 저희는 예술가와 주민이 가까워질 수 있도록 관계를 만들어요. 그래서 축제를 기획하고 준비하는 것도 지역 예술가와 주민이 함께 만드는 구조를 그리고 있어요. 저희는 최대한 뒤에 물러 서서 행정 관련 사항이 필요할 때만 나서서 해결하는 식이에요. 지원 방식에는 여러 가지가 있을 텐데 저희는 예술가와 지역 주민들이 마음껏 놀 수 있도록 최대한 간섭을 하지 않습니다.

성북문화재단만의 지원 방식이 지역 커뮤니티를 만드는 데 효과적이었나요?

권경우 예술가들은 재능 기부라는 표현을 싫어합니다. 재능 기부를
요구해서는 안 된다는 것에 공감해 성북문화재단도 의식적으로
그 말을 하지 않고 있어요. 그런데 실제 지역 예술가와 주민들이
미아리고개예술극장을 위해 애쓰는 노력이나 투자하는 시간을 보면
재능 기부나 다름 없어요. 이곳을 담당하고 있는 성북문화재단의
유희정 씨도 그렇고요. 저만의 생각일 수도 있지만 이렇게 사람들이
애써 주는 이유는 일종의 신뢰 관계가 형성되어서인 것 같아요.
돈을 떠나 이 일은 우리 지역의 일이니 마땅히 내가 나서서 해야
하는 것이라고 생각해요. 그러다 보니 직원이나 예술가로서 이곳에
모이는 게 아니라 동네 친구가 되어 만나는 거예요. 동네 친구랑 일을
한다는 느낌인 거죠.

지난 한 해 동안 50여 개의 대학로 소극장이 사라졌다고 했어요.
지역 공공 극장, 소극장 등이 살아남기 위해서는 무엇이 가장
필요한가요?

민새롬 예산과 행사성 프로그램, 공연만 가지고 소극장을 살릴
순 없어요. 프로그램이 없어도 매일 출근해서 공간을 관리해
줄 수 있는 인력을 배치하는 것이 가장 중요하다고 생각해요.
성북문화재단처럼 조명, 음향, 무대 등의 시설 관리를 할 수 있는
준전문 인력을 고용해 줄 수 있어야 합니다. 그래야 살아 있는 공간이
될 수 있어요.

이곳은 예술가들이 극장에 콘텐츠만 제공하는 수동적인 관계를 넘어 근무 형태, 하드웨어 관리 등 극장 전반을 함께 논의하고 결정한다.

앞으로 보완하고 싶은 부분이 있다면요?

민새롬 마을담은극장 협동조합을 만든 초기 멤버들과 효율적인
방식으로 공간을 운영하고 있어요. 이제 좀 더 여러 기능이 가능한
공간이 될 수 있도록 더 많은 조합원을 만나고 싶습니다. 앞으로도
행정 기관과 지역 문화 재단, 민간 지역 예술인들과의 협업이 서로를
상생시킬 수 있는 좋은 자극이 되길 바랍니다.

유희정 저는 다른 극장을 다닐 때면 유독 시설을 살펴보는데,
미아리고개예술극장이 다른 곳에 비해 시설이 많이 낙후되어
있어요. 이를 제대로 갖춰 놓는 것이 제가 앞으로 풀어야 할 숙제로
남아 있어요. 프로그램 〈맵〉을 3년 동안 운영하며 많은 예술가들에게
호응을 얻긴 했지만 더 많은 주민에게 공감을 얻을 수 있도록 노력할
거예요. 구름다리 밑에 있는데다 저희가 운영하기 이전 오랜 시간
사용하지 않았던 공간이라 지금도 이곳이 닫혀 있다고 생각하는
사람이 많은 것 같아요. 지역에서 좀 더 입지를 확장시키고 활발하게
움직이고 있다는 것을 적극 알려야겠어요.

권경우 지역의 문화 재단이 발벗고 나서서 사업을 진행할 때는
특정 계층이나 세대만을 위해 하는 것이 아니에요. 여러 지역
주민들을 통합하고 함께 해야 한다고 생각해요. 극장이라고 하면
연극인들만의 공간이라고 생각하기 쉬운데 여기서는 장르간의
협업도 가능하고 여러 분야의 사람들이 함께 만들어 나갈 수 있는

곳이에요. 이를 위해 지역 주민들의 커뮤니케이션 중심 공간이 될 수 있도록 노력할 거예요. 단순히 공연만 보고 떠나는 게 아닌 다양한 경험을 할 수 있는 곳이 될 수 있도록 말이죠.

주요
프로그램

운영 시간	10:00~22:00(월 휴무)
주소	서울시 성북구 동소문로 177
연락처	02-6906-3107
웹사이트	www.miari-cooptheater.com

공간지원프로그램 MAP

미아리고개예술극장을 기반으로 공연예술 및 축제의 〈사전 제작 단계〉에 필요한 창작 준비 활동을 지원한다. 형태와 범위에 국한하지 않고 예술 단체 혹은 예술가의 특성과 필요에 맞춰 다양한 방식으로 지원하는 공연 예술 플랫폼 프로그램이다. 완성된 공연의 상연 목적 이외의 사전 제작 단계의 작업이라면 어떤 형태의 작업이든 지원한다. 말 그대로 하나의 완성된 공연을 올리기 직전의 〈승강강 또는 준비대〉 역할을 해주는 프로그램이다.

미아리고개예술극장 기획공연

미아리고개예술극장을 공동 운영하는 마을담은극장 협동조합과 성북문화재단이 공연 전문 기획자와 공동 기획 공연을 추진한다. 다양한 주제와 형식의 완성도 높은 공연을 소개하며 지역 주민의 공연 관람의 기회를 확장시킨다. 기획 공연을 통해 공연전문예술 공간으로서 미아리고개예술극장의 특색을 공연 예술계에 소개하고 발전시키고자 한다.

2018 공연장상주단체육성지원사업

서울문화재단의 〈공연장상주단체육성지원사업〉은 공연단체에 안정적인 창작 환경을 제공하고 지역 공연장 운영의 활성화를 도모하고자 공연 단체와 공연장 간의 상호협력을 지원하는 프로그램이다. 미아리고개예술극장을 비롯해 K-아트홀, 강동아트센터, 관악문화관도서관, 구로아트밸리예술극장, 꿈의숲아트센터 등이 있다. 미아리고개예술극장에는 〈여기는 당연히, 극장〉과 〈극단 청년단〉이 상주 단체로 선정되어 공간과 프로그램을 기획, 운영한다.

풍요로운 삶의 에너지를 전하는
문화예술교육 총서,
아르떼 라이브러리 www.arte.or.kr

인터뷰·글 박은영

동덕여자대학교에서 공예를 전공했다.『메종』어시스턴트 에디터를 거쳐『행복이가득한집』과『월간
디자인』의 기자로 일했다. 지은 책으로는『이렇게 살아도 괜찮아』,『손재주로도 먹고삽니다』(공저)가
있다. 한국공예디자인문화진흥원의『공예+디자인』객원 편집장으로 활동하며 디자이너, 공예가의
이야기를 전하고 있다.

사진 이상필

건국대학교에서 시각정보디자인학과를 졸업한 후 프리랜서 디자이너로 활동하다가
디자인 메소즈 공동대표를 거쳐 2016년부터 현재까지 스튜디오 코-워커의 공동대표로 활동하고
있다. 주요 전시로는 2015년 제4회 국제 타이포그래피 비엔날레, 2013년 「2013 울모던」(아라아트센터),
2013년 「New Wave : Furniture and the Emerging Designers」(금호미술관) 등이 있으며,
2016년 Red Dot, 2016년 SAT 100에서 수상을 하며 작품을 인정받았다.

삶이 예술이 되는 공간

문화예술교육 공간 탐색 15

기획·총괄 한국문화예술교육진흥원　인터뷰·글 박은영　사진 이상필

발행인 홍지웅·홍유진　발행처 미메시스

주소 경기도 파주시 문발로 253 파주출판도시　대표전화 031-955-4000　팩스 031-955-4004

홈페이지 www.openbooks.co.kr　email webmaster@openbooks.co.kr

Copyright (C) 한국문화예술교육진흥원, 2019, *Printed in Korea.*

ISBN 979-11-5535-168-0 03600　발행일 2019년 2월 28일 초판 1쇄　2020년 5월 25일 초판 2쇄

이 도서의 국립중앙도서관 출판예정도서목록(CIP)은 서지정보유통지원시스템 홈페이지(http://seoji.nl.go.kr)와
국가자료공동목록시스템(http://www.nl.go.kr/kolisnet)에서 이용하실 수 있습니다. (CIP제어번호:CIP2019005348)

미메시스는 열린책들의 예술서 전문 브랜드입니다.

이 책은 실로 꿰매어 제본하는 정통적인 사철 방식으로 만들어졌습니다.
사철 방식으로 제본된 책은 오랫동안 보관해도 손상되지 않습니다.